SPORTS 運動休閒系列

休閒健康管理

Leisure and Health Management

陳嫣芬、張宏亮、許明彰、徐錦興／著

序

　　適當的休閒已成為現代人在工作之餘抒解壓力及促進身心健康的趨勢，休閒的生活概念正逐漸深入人心，但如何透過休閒生活規劃，達到健康促進管理與生活品質提升，是目前醫護、休閒、運動與社工相關學系學生必修的課程。本人講授六年休閒健康管理課程，卻苦於無適合教科書，感謝揚智文化公司有鑑於撰寫本課程教科書重要性，鼓勵本人特別邀集三位學術領域專長皆不同的教師共同編著。

　　本書撰寫架構：先從休閒發展趨勢與健康促進概念導入，再介紹各章節主題重要性、文獻探討及現況分析，說明休閒活動設計原則，接著介紹休閒健康管理策略、方案及風險管理。本書章節主要架構分三篇，共十二章。第一篇是休閒與健康概論，主要瞭解休閒的發展趨勢，及休閒與健康促進之相關性；第二篇是休閒與生活品質篇，深入淺出探討休閒對生活品質的重要性，包含休閒對生理健康、心理健康、社會健康及環境健康之影響，進一步詮釋如何透過休閒健康管理，提升個人生活品質；第三篇是休閒與健康管理實務篇，首先說明休閒活動設計與規劃要領與原則，再針對不同生命歷程與特殊族群、安養醫療機構及職場提出休閒健康管理之道。各章節內容簡述如下：

　　第一篇　基礎篇　休閒與健康概論

　　第一章〈休閒的發展趨勢〉：包括休閒的定義與內涵、休閒發展現況、休閒的需求與參與及如何透過休閒達到健康管理之道。

　　第二章〈休閒與健康促進〉：主要介紹健康的意義、健康促進的發展、意義與內容，以及休閒與健康促進的關係等，讓讀者對休閒與健康促進的內容有進一步的認識。

第二篇　休閒與生活品質

第三章〈休閒與生理健康〉：探討休閒的定義與效益，運動休閒的原則，運動休閒對生理健康的益處，運動休閒在體重控制的功能與常見的錯誤觀念，建立規律的休閒運動與生理健康管理習慣的行為改變過程與原則。

第四章〈休閒與心理健康〉：介紹心理健康的意義、心理健康的特性、心理健康的標準、心理健康之測量方法、休閒對心理健康的益處等，希望對讀者的健康有所幫助。

第五章〈休閒與社會健康〉：在探討社會健康的定義，說明休閒與社會活動，闡述活躍老化與休閒的關係，闡述休閒社會與健康的關係，闡述保持快樂與社會健康的關係。

第六章〈休閒、健康與環境〉：主要在分析休閒、運動和環境議題三者間的互動關係，並分層導入與環境有關的主題，如動態社區環境、健康城市、高齡友善城市等，以讓讀者能更深刻的體認到環境的影響力；本章欲傳達的訊息是：只要環境設計良好，人們的休閒、運動一定會更好。

第三篇　休閒與健康管理實務篇

第七章〈休閒活動設計與規劃〉：介紹休閒活動的系統概念、休閒活動需求理論與休閒體驗價值，說明如何針對不同場域、不同年齡層與族群，設計與規劃出符合人們參與休閒活動需求與期待之休閒活動方案。

第八章〈兒少與青年休閒健康管理〉：在探討兒少與青年時期的休閒觀，休閒生活對於兒少與青年的重要性，休閒在兒少與青年發展歷程中的功能，兒少與青年之休閒健康管理策略。

第九章〈中老年人休閒健康管理〉：介紹中老年人的定義、健康問題及休閒對健康管理的重要性，並提出適合中老年人休閒健康管理之道與實務休閒活動方案。

　　第十章〈特殊族群休閒健康管理〉：從「課程規劃」的角度切入；特別在「活動設計」的部分，嘗試以不同的活動類型加以驗證，並期讀者能舉一反三，且能自行應用到不同特殊族群的活動指導、休閒規劃以及健康管理上的相關作為。

　　第十一章〈職場休閒健康管理〉：介紹職場員工常患的疾病，職場為什麼要重視員工的健康，工作與休閒平衡的重要，如何做好員工的休閒健康管理，職場休閒健康管理實施策略，職場休閒健康管理推動原則，職場推動休閒健康管理成效等。

　　第十二章〈安養醫療機構休閒與運動健康管理〉：從「活動指導員」的角度探討未來老年社會中可能面臨的就業職場上的挑戰；事實上，本章所提的重點，就是在勾勒目前就讀於運動、休閒、健康管理、甚或社工相關科系的學生，未來可能的就業或創業方向，期讀者能在熟讀後，對畢業後的職場挑戰更具信心。

　　本書內容除了具有學理基礎，更強調策略管理與實務運用，文字敘述簡潔扼要，並輔以個案或專欄分享，提供大專院校教師休閒健康管理教學教材。最後提供問題討論，有助於學生課後複習，並能加以運用在日常生活中，以達到學以致用的效果。因此，本書除提供為教科書之外，也是一本日常休閒生活和健康促進管理實用工具書。

<div align="right">召集人　陳嫣芬　謹識
2013年8月</div>

目　錄

Chapter 1

休閒的發展趨勢

陳嫣芬

前　言

　　自古以來，休閒與人類已息息相關，休閒是人們基本生活需求之一，至二十世紀時代，工商業與經濟的快速發展，適當的休閒已成為人們抒解壓力的趨勢，休閒的生活概念逐漸深入人心。尤其自九〇年代開始，台灣因實施週休二日與交通運輸便捷，人們越重視休閒生活與休閒品質，期待於工作之餘，藉由休閒參與而得以放鬆心情、抒解壓力、增進身心健康與生活品質提升。這股強大的追求健康與樂活風的休閒生活意境趨勢，也帶動了從台灣近年休閒農場、度假村及民宿等休閒產業的興起。

　　面臨二十一世紀初期，金融海嘯橫掃全球及緊接的歐債危機，勢必將帶給人們生活上無限壓力而影響人們身心健康與生活品質。為了儲存面對未來挑戰的能量，經由休閒生活規劃以促進身心健康顯得格外重要。如何成為真正的休閒者，達到促進身心健康與提升生活品質是本章的目的。而本章敘述的重點，則包括休閒的定義與內涵、休閒發展現況、休閒的需求與參與，以及如何透過休閒達到健康管理之道。

第一節　休閒定義與內涵

　　一般人認為休閒可能就是生活上的吃、喝、玩、樂等事物，這些只是單純性的物質生活滿足。近年來隨著國人生活方式轉變，逐漸重視的是個人生活品味與精神的滿足；工作已不再是生活的全部，休閒已漸漸成為現代人的生活重心。什麼樣的生活才是休閒生活？休閒的定義與包含的內涵有哪些層面，是每位休閒者從事休閒時的基本認識。

一、休閒的定義

「休閒」的定義為何？休閒的英文leisure是源自拉丁文的licere，係指無拘無束的行動，或指擺脫工作之後所獲得的自由時間，或從事的自由活動。《韋伯字典》（Guralnik, 1986）定義「休閒」為「可以為個人自由支配的時間」；《牛津字典》（Pearsall & Trumble, 1995）則定義為「一個可以進行休憩活動的自由時間」，根據《韋氏大辭典》所下的定義：休閒是不受工作或責任約束的自由時間；而遊憩是在辛勞過後，使體力及精神得到恢復的行為。

在農業社會時代，農夫耕作累了，總會在樹蔭下稍作乘涼休息一下，俾能消除疲勞繼續耕作。根據漢代許慎於《說文解字》中所記載，「休」字乃人倚木而息，指人在工作疲倦時，常倚靠樹木來休養精神，以減低疲勞感，故休之本意為息止也，有休息、休養之意思；另外在清代段玉裁注解之《說文解字》中，「閒」字乃門下觀月，指「閒」者稍暇也，故曰「閒暇」，有安閒、閒逸的意思，意指人在工作之餘，享受悠閒與放鬆之意境。因此，「休閒」自有其「休息」與「閒暇」之意涵。

綜合以上字典工具書對「休閒」的定義，皆強調「自由時間」；在學術研究上，Butler（1940）於所著的遊憩專書中出現「休閒」，認為「休閒」是指閒暇的時間，也就是可自由支配的時間；法國學者Dumazedier（1974）認為休閒是個人隨意願從事的活動，目的在獲得鬆弛、娛樂，或擴大知識、促進社會參與和增進創造力；Kraus（1990）也認為休閒為自由時間，在自由自在的休閒行為中，獲致精神愉悅、身心舒暢；國內學者也針對「休閒」定義提出「休閒就是閒暇時間」的概念，是指個人不受其他條件限制，完全根據自己的意願去利用或消磨時間。以上學者共通觀點皆認為休閒與時間具有密切相關性，係指人們從事可獲致精神愉悅和身心舒暢等自在活動的「自由時間」。

二、休閒的內涵

　　真正的「休閒內涵」在於休閒的哲學觀點，要瞭解它，則需要追溯至古希臘時代的休閒哲學思想，依據相關文獻記載：西元前約300年古希臘哲學家亞里斯多德（Aristotle）闡述了快樂、幸福、美德和安寧生活等休閒問題，提出娛樂（amusement）、遊憩（recreation）與沉思（contemplation）三層架構，認為理想的生活存在於人的智慧與對真理的思索之中，唯有如此，人才能獲得幸福快樂的美滿人生（李仲廣、盧昌崇，2004）。也就是「只有會休閒的人，才能享受幸福快樂的美滿人生」。這是文獻上最早提出休閒內涵的模式，因而被稱為「休閒學之父」。

　　在現代「休閒內涵」發展中，以1899年韋伯倫（Thorstein Veblen）發表的「有閒階級論」（The theory of the leisure class）為指標，他認為休閒的內涵就是「對時間的一種非生產消費」，而人們之所以願意進行此種非生產性的消費，是由於認為生產性工作無價值，以及對於生產的怠惰有支付的能力，故僅有有錢人可進行休閒。由韋伯倫的定義中，休閒乃人們一天當中，扣除工作、睡覺及維生所需的活動之時間外，在剩餘時間所做的活動，因此又可稱休閒為「餘暇活動」。至1996年柯迪斯（Cordes）和伊布拉茵（Ibrahim）統整出休閒內涵演進的三層涵義，分別是心態上的自由、自身為目的的活動及有益身心的結果；國內學者（張宮熊，2002；李仲廣、盧昌崇，2004），也針對西方學者共通觀點提出：休閒內涵分別是休閒是一種自由活動、休閒活動本身就是一種目的，以及休閒是除了工作與其他必要責任外，可自由運用以達到擺脫生活或工作現狀，達到社會成就、個人發展與娛樂等目的的時間。

　　休閒涵蓋的範圍非常廣，綜合相關學者的理論，可依時間、活動、體驗、行動與自我實現等五個觀點來說明休閒的內涵。

(一)時間觀點

時間是休閒的核心，人的生活時間主要分成三大部分：

1.維持生存所需的時間，如睡眠、飲食。

2.維持生計所需的時間，如工作。

3.休閒的時間，意即排除生存與工作時間，從事可獲致精神愉悅和身心舒暢等自在活動的「自由時間」。

(二)活動觀點

休閒活動是一種活動經驗的獲得，意指工作之餘的空閒時間，依自己的意志選擇有益於生理、心理、社會及智能提升的活動，目的是為了身心健康、娛樂放鬆、拓展人際關係及個人創造力。

(三)體驗觀點

休閒體驗是一種心理狀態，著重於個體內心感受，透過活動的方式去體驗出豐富的內涵，獲得精神、體力的休息與再造。所以說一個人如在自由時間裡看似休閒，卻為無事可做而煩惱，不能稱為休閒。

(四)行動觀點

休閒活動最主要的是一種外顯狀態，在自由時間下休閒者選擇自己喜好的活動進行體驗，所以休閒是自願而非強迫性活動付諸實踐的行動，並不只是一種心靈感受或心情喜悅而已。

(五)自我實現

依馬斯洛（Maslow）的主張，一個人在基本維持生命和安全的需求獲得滿足之後，就自然會去尋求自我實現的滿足。因此，真正的休閒者

除了透過休閒活動達到身、心、靈獲得愉悅與滿足外，更可促進個人探索、瞭解，進而發揮潛能達到自我實現的境界。

綜合以上論點，「休閒內涵」是指人們於日常生活中，扣除維持生活與生存所需的空閒時間，所從事為了放鬆、娛樂，或增加社會關係及拓展個人的創造力的活動；在參與過程中，強調個體的存在感與實際行動，著重於個體的內心獲得滿足與愉悅感受的休閒體驗，進而尋求自我實現的滿足。

第二節　休閒的社會變遷與生命歷程

隨著人們對生活品質的要求提高，及產業結構的改變，休閒儼然已成為人們生活中愈來愈重要的活動。在「有閒有錢」卻停不下來的時代，人們開始思考為了工作所付出的代價是否值得，因而對休閒概念也有不同的詮釋。當然休閒不是近代才有的概念，Kando（1975）說：「休閒的概念是與歷史和文化背景緊密相連的」，所謂休閒的歷史觀點，就是從歷史演變的角度來觀看休閒活動（引自Stokowski，吳英偉等譯）。而在人生的演進過程中，從出生至老年階段的生命歷程已被視為是大多數人所必須經歷的發展歷程，每階段生命歷程皆與休閒生活息息相關。因此，本節將以台灣社會結構由農業、現代工業化與網路資訊化社會變遷階段，及人的生長生命歷程，詮釋與休閒發展相關性。

一、休閒與社會變遷

從古到今，在不同的時代及社會型態中，休閒的質與量和型態有著相當大的差異。一般人可能認為，社會越來越進步，人們休閒的時間將越

來越多；不同的社會型態，如農業社會、都市化社會、工業化社會及現在資訊化社會，其工作與休閒是否又有明顯的區隔。以台灣而言，農業社會時期，農民日出而作、日落而息的悠閒農耕生活，儼然於工作中帶有休閒意境與休閒生活模式。另外，在豐收或民俗節慶之時，藉由民俗技藝表演，如踩高蹺、車鼓陣、八家將、布袋戲、歌仔戲、皮影戲等傳統民俗技藝或戲劇表演，都能找到娛樂性活動痕跡，顯示農業社會的工作與休閒並沒有明確的區別與嚴格的界線。

台灣地區於1980年步入現代工業化社會，科技的進步帶給人們更多的物質產品，如收音機、電視機、錄影機成為家庭新娛樂活動的要角，對人類的生活乃至休閒活動都有重大影響，也改變了某些活動方式與內容，例如電視，不僅讓歐美各國的職業運動更加蓬勃，實際上也導致了國人觀賞運動休閒的私有化。但是否科技的發達帶給人們更多的自由時間，Johnson等人研究發現，現代化的法國男性和女性（含職業與家庭婦女）花在工作的時間比美國印第安人多，且花在物質消費時間多出三到五倍時間，相對的，自由休閒的時間就減少了。

在工業化社會時代所發展的科技產品，也出現都市休閒娛樂型態現象，都市裡五光十色的消費空間在夜裡閃耀著光芒，人們時時追逐於聲色場所中，抒解工作及精神上的壓力。另外，工業化社會交通運輸工具的發達與便利，讓人們休閒的空間大為擴張，使得家庭旅遊以及市郊城鎮旅遊更加便利。新興休閒型態以旅遊體驗為主，較受國人矚目的旅遊活動有生態旅遊、休閒農場、古蹟和文化體驗及最熱絡的出國觀光。

進入二十一世紀的網路資訊化社會，提供國人休閒的行業亦成為最受矚目的產業，包含購物、飲食、娛樂、教育和文化變成相交疊融合的事業體，大型的主題樂園與跨國連鎖的購物中心相繼成立，國人休閒更多元化與全球性。高鐵與快速道路的興建，讓一日休閒生活圈帶來了觀光休閒，加上週休二日實施，使休閒時間增多，國人休閒生活蔚為風潮。另

外，網路的發明與網路使用普及，也使網路休閒迅速興起，線上遊戲與網咖產業成為網路資訊化年代最興盛的休閒活動和產業。由此可見，不同時期的社會變遷，所呈現的休閒發展面貌不盡相同，所展現的休閒生活具有差異性。

二、休閒與生命歷程

在生命歷程（life course）中，人的一生自出生至死亡，經歷了嬰兒期、兒童期、少年期、青年期、壯年期及老年期等階段，構成了一個生命週期（高淑貴，1991）。這些不同階段如能擁有不同的生活情境與不同人際關係，將會使生命更豐富。李力昌（2005）認為生命歷程就是「文化所賦予人們從出生到死亡有關不同年齡順序的想法，不同階段的生命歷程，對人們的能力、價值、態度等方面會有不同的影響」。

Kelly與Godbey（1992）在合著的《休閒社會學》一書中提出休閒對人們的生命歷程有相當重要的影響；Iso-Ahola（1980）認為個人從兒童期階段就能獲取與休閒有關的知識、價值、技巧、態度等；曾巧芬（2001）指出學齡前幼童會從親子休閒活動參與中，因父母的鼓勵與認同而學習到如何團結合作、幫助他人等有利社會行為；Bolles（1978）在《人生三盒》（*The Three Boxes of Life*）中，指出教育、工作以及休閒，應該均分於生命歷程中的每一階段，而不應幼時偏於教育，成年偏於工作，而老年偏於休閒，造成不連貫與能力失調的生命歷程。

由此可見休閒在人的生命歷程中扮演重要功能，從孩童、青少年期、成人至老年期，都會有不同的休閒需求。不同時期的休閒生活規劃也會因年齡增長、生活背景、工作關係、個人健康狀態而有所改變。茲參考相關文獻，彙整說明每個生命歷程發展階段與休閒之相關性。

(一)孩童期

　　孩童期指2歲到12歲左右，一般又分為早期、中期及晚期。涂淑芳譯（1996）文中指出，孩童期的休閒活動以遊戲為主，遊戲則以跑和跳一類的運動技巧為較佳，從遊戲活動中兒童可以發現自己的能力和限制，也可以得到生活經驗。透過遊戲模式助長孩童彼此間的交往，從單純的組合改變成互助合作遊戲，這種交往可以協助兒童轉移對母親的依賴性，培養獨立個性能力，有助於孩童期人格發展。

(二)青少年期

　　青少年期指12歲到20歲左右，是從兒童發展成為成人的過渡期，也是生命週期中最具挑戰的階段，是人生重要的探索期，充滿好奇心與冒險挑戰精神。除了內在探索自己的身體、技巧和能力外，更急切地向外界探索環境。此階段的青少年人格特質具有叛逆行為，內心有不安全感，情緒衝動容易與人產生衝突，此階段宜透過休閒活動幫助青少年瞭解世界、瞭解別人和瞭解自己。美國休閒學者Kleiber與Rickards（1985）指出休閒對青少年發展歷程中具有三種重要的功能：

1. 透過休閒，達到釋放壓力、鬆弛緊張的目的，對於青少年身心健康具有調適的功能。
2. 透過休閒參與，達到社會互動目的：由於青少年的同儕團體在休閒參與中扮演極重要的角色，藉由同儕團體的互動，青少年在休閒中建構其人際關係的網路，以休閒的形式結交朋友，除了達到探索異性，滿足其好奇心的目的外，更重要的是透過休閒的參與，青少年學習如何處理人際關係，進而學習社會參與的溝通技巧。
3. 透過休閒，青少年得以摸索、認清自我、拓展自我，進而達到自我實現的目的：由於青少年階段正面臨自我肯定與自我認同的壓力，

在休閒活動中，他們於探索自我興趣的同時，也正同時進行著自我的認識與自我的拓展。

由此可見，休閒活動對青少年的重要性，但近年來從相關調查與報導顯示：看電視（56.9%）與上網（10.1%）已是青少年最常從事的休閒活動。電視不僅是學生們主要的休閒工具，更是主要的資訊來源。而青少年每天花在媒體與娛樂的時間中，看電視排名第一（4.3小時），排名第二是上網（2.7小時），這些現象顯示青少年休閒內涵有待開闊。宜針對青少年時期的人格特質，規劃適合青少年的休閒活動，規劃時需把握下列原則：

1.滿足好奇心，規劃學習新技能、接觸新的人際關係活動，如研習營、夏令營。
2.穩定叛逆、不安及衝動個性，規劃音樂、閱讀、藝文、旅遊及志工服務活動，可調適情緒及提升精神與自我價值觀。
3.規劃體能性運動及戶外探險等活動，如球類研習營、登山、泛舟、越野、極限運動、漆彈等，可發洩青少年精力，滿足冒險挑戰精神。

(三)成人期

由於高齡化社會使得人們的平均年齡不斷提升，致使成年的年齡不斷的擴展，涵蓋20歲至65歲。楊建夫等（2007）將成年這一個階段分為三個時期，包含成年早期（20～40歲）、成年中期（40～60歲）、成年晚期（60歲以後），各時期在生活中所扮演的角色與生活上差異，在休閒型態也隨之轉變，以下針對各階段成人期特性，說明休閒重要性與休閒生活的特質。

◆成年早期（20～40歲）

此時期的成人們在生活中所扮演的角色相當多元，可能包括學生或工作者角色，更是一個人最奮力拚戰事業與經營家庭婚姻的時期，在工作壓力與家庭責任忙碌之餘，不可忽略身體保健與養生，當然更需要有休閒活動需求與規劃。成年早期的休閒的選擇取決於他主要的生活方式，適合多元性的休閒生活規劃，如知識或技能性學習、親子家庭式，或強化人際關係的休閒。

◆成年中期（40～60歲）

此時期的中年人已體認到青春接近尾聲，感受到體力下降現象，身心健康開始出現衰老的徵兆。常見的健康問題為男人的「中年危機」與女人的「更年期」。另外，也會經歷兒女逐漸成長獨立或另組家庭的「空巢期」，所帶來心理健康層面問題。因此，如何建立成年中期中年人自我健康管理理念，培養休閒生活，提高生活品質，以減緩老化現象與促進健康管理是刻不容緩的工作。在此時期之中年人，大部分身體狀況仍屬於健康的，視休閒活動為生活一部分，且在休閒需求上具有下列特性：

1.強調身體健康之促進。
2.重視休閒生活品質。
3.喜愛具文化與藝術內涵之活動。
4.期待學習新事物或新技能。

◆成年晚期（60歲以後）

由於成年晚期已逐漸邁入退休階段，所產生的健康問題與休閒需求與老年期息息相關，若成年晚期能擁有健康身心與休閒生活，將會延緩老年期老化現象與生活品質。由此可見，成年晚期的休閒規劃以健康與養生需求為主，並鼓勵參與社會性或團體性活動，俾使到退休之時，仍有社會參與感而不感到孤獨與失落，而影響生理健康。

(四)老年期

　　老年期的老年人，是人生命歷程最後階段，所面臨最嚴重的是健康問題。老年人除了身體疾病因素外，就是老化造成的身體機能退化現象，如感官功能與協調度等均會逐漸衰退，有些甚至會喪失部分行動能力，無法維持日常生活而影響生活品質。另外是老年人因退休逐漸脫離社會產生的心理問題，如喪失服務社會功能角色、社會地位失落、生產力不足影響生計，及子女獨立或老友減少的孤獨感。為使老年人享有多采多姿的晚年生活，休閒生活規劃是必要的，休閒活動參與更是必須的。有關老年人的休閒活動規劃與健康管理之道，本書將於第九章進一步介紹。

第三節　休閒的需求與參與

　　隨著休閒時代來臨，休閒在人們生活中扮演著重要角色，休閒的價值與功能已受到重視與肯定，成為現代生活中不可或缺的生活。因此，人們的生活中，休閒的需求有其必要性。過去休閒生活主要是在追求休息、放鬆，而現在則是希望在其過程中得到包括生理、心理、社會、智能與精神方面的體驗與享受。需求是指人們對於所處環境中與理想之間所存在的一種差距狀態，為了縮短或彌補這種差距，因而促使個體產生行為（張春興，2002）。在人類的基本需求討論中，最常被引用的是Maslow（1943）所提出的生理需求、安全需求、社交（愛與歸屬）需求、自尊需求及自我實現需求五大需求，本節將敘述Maslow五大需求與休閒的相關性，以及國人休閒活動參與狀況、影響休閒參與因素與休閒活動的種類。

一、休閒需求

(一)生理需求

生理需求是人類為了維持生存而必需的本能，例如住屋、空氣、食物、水等與生活中衣、食、住、行有關的均涵蓋在內，也是人們第一個想要滿足的需求。基本生存滿足後，人們可藉由休閒增強體能、強健體魄，以增加身體生活適應性。

(二)安全需求

安全需求是指人類的生命及安全，免於威脅與恐懼的需求，在生活中是指生活環境擁有穩定與舒適感覺，如規律的生活步調、安全的住家環境與穩定的經濟來源。生活環境的安全需求滿足了，人們可經由休閒滿足心理需求，消除疲勞、抒解壓力。

(三)社交需求

社交需求是指人類對於歸屬感與愛的需求，在這層需求，與休閒息息相關，高俊雄（2004）認為人們在生理需求、安全需求達到滿足後，可藉由休閒達到社交（歸屬感與愛）需求的滿足。透過休閒聯誼活動增加人際交往的機會，認識新朋友，維繫人與人之間情感的交流，可見休閒在社交需求中扮演重要功能，使人們在生活中可以獲得滿足。

(四)自尊需求

自尊需求指的是對自己的尊重及被他人尊重的需求，透過休閒活動可使人們在活動的過程中建立自信心、發揮潛力，藉由分工合作、互敬互諒，建構人際間彼此尊重行為。

(五)自我實現需求

自我實現需求視為最高層次的需求,在休閒活動中增進自我認識、接納自己的人格特質、肯定自我以及接受挑戰,充分發揮自己的潛力與技術,有助於人格統整的完成,最後達到自我成就之境界。

二、休閒參與

有了休閒需求,得需付諸行動,親身參與休閒體驗過程,才能感受到休閒帶來的效益。每個人都有不同的休閒需求存在,為了滿足需求,個體必須採取行動以滿足需求(李銘輝,1991)。休閒參與是一種目標導引,為有所為而為之行為,其目的在滿足休閒者個人生理、心理與社會需求。休閒者根據個人需求,在不同的時間和地點從事休閒活動,以便個人的休閒需求能獲得最高的滿意程度(林宴州,1984)。茲將進一步介紹影響休閒者休閒活動參與的因素與休閒活動種類,以及國人現今休閒參與狀況。

(一)影響休閒活動參與之因素

◆休閒動機

動機是引發一個人去從事某種活動,以及促使該活動朝向某一目標進行的心理歷程,是一種控制人類行為的內在力量;動機同時也是使一個人繼續表現某種行為的原動力,若動機不同,人們行為的目標也不相同。休閒動機強烈者,較能積極參與休閒活動,對休閒效益較能持正面肯定。

動機的種類很多,依不同標準與需求,分為內在動機和外在動機,內在動機是為了滿足個體的要求,指人們對活動本身感到興趣,無需外力作用,認為它是一項有意義的活動或對身心健康有益處,如參加志工服務

或健身運動等。外在動機是為了某種「客觀需要」，指由外部刺激對人們誘發出來的動機，為了履行某種義務，從事此活動是因為可獲得利益、報酬或肯定，如參加電玩比賽、有獎徵答或參與競賽活動。

◆休閒阻礙

雖然有休閒動機，但往往因為休閒阻礙因素而影響休閒參與。著名學者Schmitz-Scherzer認為影響休閒參與之阻礙因素，可分為三類：

1.區位因素：包括居住地區、居住環境及自然資源等。
2.社會因素：教育程度、職業、經濟，如教育程度高者，其休閒活動選擇也越多樣化。
3.個人因素：性別、年齡、個人特質，如男女兩性在社會體制中表現的行為規範，使得在休閒中也表現出某些差異；年齡明顯也關聯著身體作為選擇不同的休閒方式，年齡愈大者，參與休閒活動越少且較偏向於靜態活動。

但據林東泰和楊國賜（1989）之研究發現，影響參與休閒活動之因素除上述諸因素外，尚需考慮個人婚姻狀況與家庭類屬兩項因素。

綜合上述影響因素外，個人認為休閒態度、休閒經驗及休閒資訊也會影響其休閒參與。休閒態度包括認知、情感與行為傾向，人們參與休閒活動會因其對於休閒的態度而有截然不同的認同與選擇；若有美好的休閒活動經驗，能夠激發人們繼續參與休閒活動的動機；另外，在數位化的今天，即時傳播的休閒資訊，會提高休閒參與的興趣，依據內政部2006年國人生活狀況調查結果顯示，國人對目前休閒及文化生活各項層面之滿意度比例，以「使用電腦或網路資訊」最高（88.9%），若能善加運用大眾傳播工具、報章雜誌及網路等，介紹各種休閒活動場所與活動資訊，將會影響人們休閒的參與。

(二)休閒活動種類

　　休閒活動的種類很多,常因人們喜愛與興趣差異而有不同選擇,如有人想鍛鍊身體,選擇健身或體能性活動;有人想放鬆心情、陶冶性情,選擇娛樂性、旅遊性或藝文性活動;有人想再學習成長或對社會服務,可選擇知識性、記憶性或社交性活動。無論哪一種休閒活動,只要符合個人興趣,又不會造成體力、精神或金錢上的負擔,都可加以選擇。

　　但休閒活動項目繁多,如音樂、舞蹈、影視、廣播、戲劇、電腦遊戲、運動、旅遊、文學賞析、寫作、閱讀、語文研習、演講、手工藝、美術、書法、雕刻、陶藝、攝影、書畫、插花、棋藝、園藝、逛街、烹飪、聚會、品茗、玩牌、飼養寵物、收集物品。休閒活動類型的區別,是將相似屬性的休閒活動項目,加以組合整理及歸類,著者依據相關文獻,整理出:娛樂性、知識性、技藝性、健身性、休憩性及社會性六種活動類型,提供國人選擇休閒活動時參考。每一類型的活動項目及活動效益詳見**表1-1**。

(三)國人休閒參與狀況

　　民國89年行政院主計處曾進行一項「社會發展趨勢調查」,以大眾休閒生活與時間運用為主,訪問台灣地區一萬一千戶中15歲以上之民眾(約一萬五千人)所得的資料顯示,國人在工作、家事或就學所需的時間已有縮減,而在睡眠、飲食、盥洗及身邊事務所需的時間及個人可自由支配的時間則相對延長了。

　　自民國90年政府實施週休二日以後,國人可自由支配的時間則有大幅增加,但許多人仍因缺乏正確的休閒概念,以致休閒活動種類與內容比較欠缺多元性。謝文真(2001)調查顯示,國人大部分從事休閒活動以看電視、閱讀報章雜誌及旅遊為主,較普遍的娛樂活動為唱KTV、看MTV、聊天及散步。參與藝文活動頻率尚顯偏低,一年之中參與藝文活

表1-1　休閒活動類型與活動效益表

活動種類	活動項目	活動效益
娛樂性活動	唱歌、舞蹈、影視欣賞、戲曲欣賞、樂器演奏、博奕等。	讓生活上能增添變化，心情達到鬆弛，使生活更豐富。
知識性活動	閱讀、寫作、文學欣賞、語文研習、聽演講等。	獲得感官上的喜悅，獲得滿足感及求知慾，使心理及精神上自我肯定。
技藝性活動	手工藝、雕刻、陶藝、烹飪、攝影、書畫、插花、園藝、棋藝、音樂、美術等。	陶冶性情，美化生活，啟發創造力，發揮想像力，表現自我及發展天分的機會。
健身性活動	游泳、登山、健行、太極拳、球類、健走、自行車、氣功、舞蹈、體適能運動等。	可以鍛鍊身體，保有健康活力的精神，延長健康壽命和提升生活品質。
休憩性活動	旅行、露營、郊遊、遠足等。	親近大自然，讓人抒解壓力、陶冶心情，提升生活品質。
社會性活動	參加社團、宗教活動、社會服務、社會工作及志工服務等。	學習社交關係，增進人際關係，並有服務他人的機會，增廣見聞，發揮愛心。

動（如音樂、舞蹈、戲劇等）未滿四天者的比率竟高達五成；另外對身體健康非常重要的規律性運動上，國人在閒暇時間從事運動的種類與項目可說是乏善可陳，通常國人在閒暇時間從事的各項運動中，最普遍的運動項目為慢跑、健走、散步，其次為登山健行，除此之外，棒球、網球、籃球、游泳、舞蹈、技擊運動等項目所占的比率可說是少之又少。由此可見，如何推廣休閒的正確概念與規劃休閒活動，將是提升個人身心健康及生活品質的重要關鍵。

🚴 第四節　休閒與健康管理

民國90年，政府實施週休二日，現代人已有較多的休閒時間，也重視休閒生活的重要性，但相關數據顯示，由於國人缺乏正確休閒觀念，不懂得規劃運用休閒時間，而休閒形式多傾向於娛樂性或物質性，在健身性、藝文性及知識學習性卻顯然不足。另外，國人的休閒型態仍以室內或居家型的活動為主，無法達成增進個人身心的發展，提升休閒品質，所引發的健康問題，是不可忽略的現象。

一、休閒活動的重要性

適當的休閒活動可放鬆身心、抒解壓力，促進身心靈健康，休閒活動的參與可以幫助個人自我滿足，與自我豐富，更可以激發個人的能力，豐富個人的經驗，尋求自我實現，所以休閒活動在人的整體生活中之地位已逐漸扮演著重要的地位。

藉由休閒達到健康管理之道，首重於休閒態度與休閒體驗行為，葉智魁（2006）提出用「無所為、無所求、且放下」的從容態度來看休閒，其休閒態度為：

1.不在於「時間」而是著眼於「心境」。
2.不在於「類型」而是著眼於「品質」。
3.不在於「形式」而是著眼於「內涵」。
4.不在於「參加」而是著眼於「投入」。
5.不在於能夠「有所得」而是著眼於「放得下」。

二、休閒與健康管理

休閒生活的需求隨著時代現象而改變，且透過休閒達到健康管理之道，近年來受到重視與肯定，主要原因是受到高齡化社會現象、健康問題的警訊與健康服務業興起所影響，過去的休閒主要追求放鬆、抒解及休息狀態，而今則希望透過休閒活動達到生理、心理、社會、智能與生活品質促進與提升效益。休閒對身心健康的功能大致有以下四項：

(一)增進身心發展

透過休閒活動，達到活絡筋骨、維持身體活動力，並能鬆弛身心、減輕壓力，使精神方面獲得滿足，增進個人身心發展。

(二)生活獲得平衡

工作是人們生活最重要部分，但往往帶來壓力與疲勞，若能在工作之餘規劃休閒活動，將使人們生活獲得平衡，人生更豐富，建立完整的人格。

(三)擴展社會關係

一般人生活中接觸、熟悉的多半是相同領域的人，這種侷限可藉由休閒活動而增進人際間情感交流，認識新朋友，而在活動學習過程中，可增廣見聞，獲得滿足與表現自我，進而提升生活品質。

(四)提供學習成長

今日的休閒具有多元化特性，提供人們學習與成長的空間，選擇自己喜愛或具挑戰性的休閒活動，容易激發創造力與想像力，可以自由自在地去表現自己，發揮潛能，達到自我實現境界。

三、健康休閒的展望

　　過去的休閒是在追求休憩片刻與恢復精力，但隨著網路資訊化及國人知識水平提升與對生活品質日益重視下，除了日常式的休閒生活外，現在的休閒則是期望在工作之餘，能追尋喜悅滿足及豐富生命的意義，多元化、多面向、特定性與具有主題性的休閒體驗將帶給參與休閒的人無數的休閒效益與價值，也是未來休閒發展趨勢之一。以當代新興休閒產業發展趨勢，日後國人的休閒將朝下列觀點發展：

(一)家庭度假村休閒觀

　　遠離都市的塵囂，追求自然的度假村、休閒農場、民宿等，將是適合全家或與親密的人一起度假的休閒場所。在度假村式的家庭休閒行程中，可享受親子、夫妻與家族之系列活動，釋放工作與家庭難於兼顧之壓力，達到親密和諧、心情放鬆、回復工作活動的休閒行為。

(二)健身養生休閒觀

　　高齡化趨勢與老化問題現象，將使國人越來越重視個人健康促進管理。透過健身運動的參與，可以維持一定的健康體能水準，延緩身體老化的過程，是適合中壯年紀的參與。全球性的經濟發展，也將帶給國人工作與生活上的壓力，造成身心健康的影響可想而知，因而，有關健身或養生休閒產業，如健身俱樂部、美容健身中心、SPA溫泉、有機養生園區等產業，是可提供國人健康、活力、美體與養生目標的休閒處所。

(三)個人挑戰休閒觀

　　未來個性化及具有挑戰性、嘗試挑戰自我、滿足好奇、發洩體力與冒險探索的休閒活動，將更受到年輕人的歡迎。

(四)生態保護休閒觀

經由生態保育旅遊活動，達到尊重大自然、重視原住民與生態保育之休閒行為，也是未來休閒活動發展的另一趨勢。

(五)知性文化休閒觀

經由文化名勝古蹟、自然景觀與人文景觀、藝文活動、DIY自發性與群體參與式之學習活動等，達到具有知性文化藝術內涵之休閒行為。

結　語

休閒是指人們於空閒時間，從事讓自己放鬆、增加社會關係及創造力的活動，進而尋求自我實現的滿足。無論是孩童、青少年、成年、老年及身心障礙者都需要休閒生活，期待藉由休閒活動參與中獲得身心健康與生活品質提升。

然而科技發達的今天，大家休閒的時間增加了，但似乎都有天天仍為生活而忙碌，充滿壓力、緊張及焦慮，卻不懂得如何運用休閒生活放鬆休息一下而發生過勞死現象。多少人會停下腳步，問問自己：「生活是為了什麼？」、「空閒的時間我要做什麼？」。

國內自實施週休二日開始，休閒生活儼然已成國人生活重要元素之一。如何提升規劃休閒旅遊或參與相關休閒活動品質，有效利用週休、連續假日或特定節慶等休閒時間，以調劑身心、抒解壓力、放鬆心情，為明日工作儲備精力，則是未來休閒發展的課題。休閒對人們的身心健康所扮演的功能角色，將日益重要。

問題與討論

1.說明休閒定義與內涵。

2.說明社會變遷與休閒發展相關性。

3.說明各生命歷程與休閒發展相關性。

4.說明影響休閒活動參與的因素。

5.說明休閒對健康管理的功能。

參考文獻

工研院服務業科技應用中心（2007）。「工研院啟動『銀髮服務業聯盟』，全國21縣市所作台灣地區銀髮族需求深度調查」。摘自新聞室新聞資料庫http://www.itri.org.tw/chi/news/index.asp?RootNodeId=060&NodeId=061

內政部（2006）。內政部統計資訊服務網，「國人生活狀況調查——國民對休閒文化生活滿意程度」。摘自http://www.moi.gov.tw/stat/

李力昌（2005）。《休閒社會學》。台北：偉華。

李仲廣、盧昌崇（2004）。《基礎休閒學》。北京：社會科學文獻出版社。

李銘輝（1991）。〈遊憩需求與行為特性之探討〉，《戶外遊憩研究》，4(1)，頁17-33。

林東泰、楊國賜（1989）。〈國民文化與休閒喜好調查〉，《民意學術專刊》，145，頁55-106。

林晏州（1984）。〈遊憩者選擇遊憩區行為之研究〉，《都市與計畫》，10，頁33-49。

高俊雄（2004）。《運動休閒事業管理理論與實務》。台北：中華體育學會。

高淑貴（1991）。《家庭社會學》。台北：黎明。

張春興（2002）。《現代心理學》。台北：東華。

張宮熊（2002）。《休閒事業概論》。台北：揚智。

曾巧芬（2001）。《護理實習學生休閒、生活壓力及身心健康相關研究——以台北護理學院學生為例》。國立臺灣師範大學衛生教育研究所碩士論文，未出版，台北。

楊建夫等編著（2007）。《休閒遊憩概論》。台北：華都。

葉智魁（2006）。〈莊子之「遊」：閒適自如的生命狀態〉，「2006休閒遊憩觀光研究成果研討會」。台北：中華民國戶外遊憩學會。

謝文真（2001）。《公務人員休閒態度之研究——以臺北地區為例》。國立臺灣師範大學三民主義研究所碩士論文，台北。

Bolls, R. N. (1978). *The Three Boxes of Life*. Berleley, CA: Ten Speed Press.

Burrus-Bammel, L. L., & Bammel, G.著，涂淑芳譯（1996）。《休閒與人類行為》。台北：桂冠。

Dumazedier, J. (1974). *Sociology of Leisure*. New York: Elsevier.

Guralnik, D. B. (1986). *Webster's New World Dictionary*. New Jersey: Prentice Hall.

Iso-Ahola, S. E. (1980). *The Social Psychology of Leisure and Recreation*. Dubuque, IA: Wm. C. Brown Company Publishers.

Kelly, J. & Godbey, G. (1992). *Sociology of Leisure*. State College, PA: Venture Publishing. Inc.

Kleiber, D. A., & Rickards, M. (1985). Leisure and recreation in adolescence: Limitation and potential. In K. M. G. Wade (Ed.), *Constraints on Leisure*, pp. 289-317.

Kraus, R. (1990). *Recreation and Leisure in Modern Society*. N.Y.: Harper Colline.

Maslow (1943). A Theory of Human Motivation, *Psychological Review, 50*, 370-396.

Patricia A. Stokowski著，吳英偉、陳慧玲譯（1994）。《休閒社會學》。五南：台北。

Pearsall, J., & Trumble, B. (1995). *The Oxford English Reference Dictionary*. Oxford University Press.

Chapter 2

休閒與健康促進

張宏亮

前　言

　　由於經濟的成長與發展，國民所得的提高，機械取代人工的結果，人們有越來越多的時間從事休閒活動。

　　每當假日來臨，你會發現各休閒場所，如風景區、旅遊景點、休閒農場、健身俱樂部等，無不充滿休閒的人潮。因休閒活動的增加，帶動了國民生活品質的提升，對國人的健康有相當大的幫助。

　　在健康的觀念普及之後，國人愈來愈重視健康，透過參與休閒活動以增進健康的人口越來越多，休閒的價值受到肯定。

　　本章介紹休閒的涵義、休閒活動的種類、健康的意義、健康促進的發展、意義與內容，以及休閒與健康促進的關係等，讓讀者對休閒與健康促進的內容有進一步的認識。

第一節　休閒的涵義

　　休閒（leisure）一詞來自於拉丁文licere，原意是指「自由」（to be free）的意思，也就是指一個人在自由意識之下，所從事的自己所喜歡的活動。

　　過去，由於許多學者們的研究領域不同，以及休閒的涵義廣泛，而有不同定義，以下是幾位學者對休閒的看法。

　　Pepperz（1976）認為「休閒是一種自願的、非強迫性的，所追求的並非為了生計，而是為了獲得快樂而從事的活動」（引自洪瑞黛，1987）。

　　Godbey（2003）認為「休閒是指一個人在從事休閒活動時，能自由自在、無拘無束的隨心所欲從事喜愛的活動而言」。

　　文崇一（1990）認為「休閒是指人們離開自己的工作崗位，自由自在的打發時間，尋求工作以外精神上或物質上的滿足而言」。

　　陳彰儀（1980）認為「休閒是指在工作以外的自由時間，所從事的活動」。

　　由此可知，休閒是指一個人在工作之餘，利用自由時間，從事自己喜愛的、有益健康的活動。

　　休閒所涵蓋的範圍很廣泛，可從時間、活動內容、經驗和行動，以及自我實現等五個方向進一步分析：

1.就時間而言：休閒是指人們除去維持生活所需的時間，也就是除了工作之外所剩餘的可以自由運用的時間，所以休閒是以自由時間為核心。

2.就活動內容而言：休閒是一種依自己自由意識選擇的，自己喜歡的活動，目的是為了休息、放鬆和娛樂，它可促進健康，增進智慧及發揮個人的創造力。

3.就經驗而言：休閒是一種存在的狀態，著重個人內在的心理感受，個體必須先瞭解自己及周遭的環境，才能透過參與活動而體驗豐富的人生。

4.就行動而言：休閒強調由自己做決定，以實際行動積極參與有意義的活動。

5.就自我實現而言：休閒是一種個人自由意志的表現，從自己喜好的活動中，以促進個人探索、瞭解及表達自我的機會。

　　綜合以上，可見休閒是積極的、自由的、健康的、有意義的以及自我實現的，在工作之餘所從事的活動。例如，唱歌、跳舞、觀光旅遊、聽音樂、游泳、登山、健行、騎腳踏車、攝影、上網、下棋等，這些活動能使身心放鬆及促進身心健康。

假日出遊可促進親子關係

第二節 休閒活動的種類

休閒活動的種類很多，各學者有不同的分類法，其中最常被使用的方法是主觀分類法，綜合各學者的分類，休閒活動共可分為下列八大類：

1. 觀光旅遊類：例如，觀光旅行、休閒渡假、觀光農場、休閒俱樂部、郊遊、露營、遠足等，主要功能是參訪名勝古蹟、增廣見聞、接近大自然、欣賞美麗風光、放鬆心情等。

2. 運動健身類：例如，各種球類運動、登山、健行、慢跑、跳舞、瑜伽、騎自行車、太極拳、防身術、健美操、氣功、重量訓練、游泳、潛水、衝浪等，主要功能是鍛鍊身體、增強體適能、抒解壓力、增進身心健康。

3.收藏類：例如，收藏古董、字畫、瓷器、玉器、古玩、郵票、錢幣、奇石、養壺、卡片、書籤、徽章、貝殼、模型等，主要功能是陶冶性情、培養耐心和鑑賞能力等，藉此結交志趣相投的朋友。

4.益智類：例如，各種棋類（如圍棋、象棋、跳棋）、各種牌類（如橋牌、撲克牌）、電腦遊戲、電動玩具、拼圖、七巧板、魔術等，這些活動必須動腦思考，主要功能是訓練頭腦、培養思考及判斷的能力。

5.創作類：例如，寫作、攝影、發明、漫畫、書法、繪畫、手工藝、插花、彈奏樂器、歌曲創作等，利用想像，手腦並用創造作品，主要功能是滿足人類的想像欲望及創造的心理，並培養審美的觀念，豐富人生。

6.社交活動類：例如，參加社團、參與社會服務、公益活動、慈善活動、擔任志工、社區晚會、家族聚會等，主要功能是可拓展人際關係，發揮愛心，享受助人之樂及體會人生的意義。

7.栽培飼養類：例如，種植花草樹木、養蘭、園藝、盆栽、飼養寵物（如養貓、養狗、養魚、養鳥）等，主要功能是修身養性、發揮愛心、培養耐心、體會生命的價值。

8.視聽娛樂類：例如，看電影、電視、閱讀書報、雜誌、聽音樂、演唱會，欣賞舞台劇、音樂演奏、唱卡拉OK、電腦遊戲、上網等，主要功能是吸收新知、放鬆心情，使心靈得到平衡。

修剪花草可修身養性

戴勝益每天走一萬步，十四年沒感冒過

　　「我健走近十五年，已經十四年沒感冒過」，熱愛健走，每天行走一萬步的王品集團董事長戴勝益。他以「過來人」經驗，分享健走好處，強調運動是體能的累積，絕不是浪費體力。

　　戴勝益說，由於自己肥胖、體力差，又容易感冒。為了身體健康，決定每日健走一萬步，他說：「健走不花錢、不限場所，隨時說走就走。」

　　養成健走習慣後，戴勝益發現自己鮪魚肚消了，精神也明顯變好，走了一年後，再也沒感冒過。

　　國民健康局長邱淑媞指出，健走不但能培養肌耐力，降低癌症與三高等慢性病的罹病風險；若以每小時四公里速度健走，還可以消耗約300大卡熱量，維持正常體重。

戴勝益每天走一萬步
資料來源：《聯合報》
（2012.3.8）。

第三節　健康的意義

　　面對二十一世紀人與人之間高度競爭與壓力的挑戰，健康對現代人更顯得重要。過去有人認為只要不生病就是健康。但是，這種說法已不符現代社會的需求。

　　根據世界衛生組織（WHO, 1948）的定義，認為：「健康是指生理、

心理及社會上達到安適的狀態，而不是不生病或身體虛弱而已」，可見，健康是除了不生病之外，進一步是要求達到生理上、心理上及社會上三方面都健全的健康。

因此，健康是屬於全面性的，是人生的一種完美的境界。包括：

1.生理的健康：指各組織器官健全，生理機能良好，都能正常的運作。

2.心理的健康：指心理的平衡發展，能應付日常的生活壓力，能發揮個人的心理潛能。

3.社會的健康：指能融入社會與他人和睦相處，積極的對社會做出貢獻。

Ewles與Simnett（1985）進一步對健康提出整體的概念，從不同的層面探討健康，認為健康應包括：

1.身體的健康：指身體生理機能正常發展，能展現活躍的活動能力。

2.心理的健康：指思考清晰、條理分明的思考能力。

3.情緒的健康：指情緒穩定，能適當的表達自己的想法，妥善的處理情緒，如害怕、憤怒、生氣、悲傷等。

4.社會的健康：指愛護家人、關心親友和同事，能積極與他人互動和發展友誼等，具有創造及與他人和睦相處的能力。

5.精神的健康：指擁有個人的信仰，能愛他人與被愛，設定人生的目標，尋找生命的意義，獲得內心平靜的能力。

6.社團的健康：指有健康的生活圈，在團體生活中，能對社區、文化和公共事務做出貢獻。

綜合以上可知，健康是全面性的，是一種人生的目標，包括生理、心理、社會、情緒、精神與社團等層面，只有這幾個層面同時獲得安康時，才算達到全人的健康。

🚴 第四節　健康促進的發展、意義與內容

一、健康促進的發展

　　健康促進的思潮起於1970年代，早在1974年加拿大發表新的健康概念，提出影響人類健康，導致國民生病及死亡的原因可歸納為下列四大類（Lalonde, 1974）：

1. 醫療組織的不健全：例如，醫院的素質不佳和數量不足等。
2. 不健康的行為與生活型態：例如，人們的生活不規律、缺乏運動、營養不均衡等。
3. 居住環境的危害：例如，空氣汙染、水質汙染等。
4. 生物遺傳的因素：例如，心血管疾病、染色體異常等。

　　在這四大類生病及死亡的原因之中，有50%的死因是由於「不健康的行為」及「生活型態」所引起，而其中又以「生活型態」對健康的影響最大（Laframboise, 1973）。

　　1979年美國發表《健康的人民：健康促進及疾病的預防》（*Healthy People*）報告書，其內容與健康促進有關的，包括戒菸、減少對酒及藥物的濫用、促進營養、運動健身、壓力控制等。

　　我國於民國78年由衛生署提出「健康是權利，保健是義務」的宣言，開始重視「健康促進及預防疾病」的問題，強調健康是人們的權利，國家應結合各方面的資源，讓民眾獲得健康，從此「健康促進」的概念為國人所重視。為提升國民健康水準達到世界衛生組織所訂「公元二千年全民均健」（Health for All by the Year 2000）的目標，衛生署於民國82年推行「國民保健計畫」，訂定的工作目標範圍與項目為：「健康促

進、健康保護、預防保健服務。」

民國90成立「國民健康局」以加強推展全民健康，健康促進成為重點工作（行政院衛生署，1999）。

二、健康促進的意義

健康促進是近年來世界各國新推展的領域，主要目的是促進人類的健康，並且能管理自己健康的生活。

至於健康促進的定義，在第一屆健康促進國際研討會時，與會學者的定義為：「促使人們增強和改善健康的過程」（Nielsen-Bohlman, Panzar & Kindig, 2004）。

而根據世界衛生組織（WHO）的定義，認為健康促進是指：「促使人們改善健康的過程，人們為了追求健康的生活，而從事與健康有關的行為與活動，它結合了衛生教育、政策和環境。」

Green與Kreuter（1991）認為健康促進是：「結合教育與環境的支持，以產生有助於健康的行為與生活條件。其中教育是指衛生教育，環境是指與健康有關的社會、政治、組織、政策、經濟及法令等。」

Downie、Tannahill與Tannahill（1996）認為健康促進是：「透過衛生教育、預防及健康保護三方面的努力，來增進國民的健康。」

由以上可知，健康促進是指個體在疾病還沒有發生以前，對健康進行全面管理的過程，強調過程比結果還重要，不只重視個人行為的改變，更需要整體環境的配合，積極的實踐健康行為，提升生活品質，達到健康的目的。

三、健康促進的內容

(一)美國健康促進的內容

有關健康促進的內容是什麼呢？以美國為例，美國在1990年提出國家健康促進與疾病預防的目標，作為邁向全民健康的工作綱領。其主要內容包括：

1. 營養（nutrition）。
2. 菸（tobacco）。
3. 酒和其他藥物（alcohol and other drugs）。
4. 家庭計畫（family planning）。
5. 身體活動和體適能（physical activity and fitness）。
6. 心理健康與心理失調（mental health and mental disorders）。
7. 暴力和虐待行為（violent and abusive behavior）。
8. 教育與社區的基礎計畫（educational and community-based programs）。

(二)台灣健康促進的內容

而依據我國行政院衛生署於民國82年推行「國民保健計畫」，訂定健康促進的具體工作要項，包括（行政院衛生署，1993）：

1. 菸害防制。
2. 健康體能促進。
3. 國民營養。
4. 心理衛生。
5. 藥物濫用防治。
6. 事故傷害防治。

7.職業病防治。

8.視力保健。

9.口腔保健等。

由以上可知，我國與美國的健康促進內容並不完全相同，然而其共同點是都與人們的生活型態及健康行為有關。

從國人的十大死因來看，這些死因都與個人的健康行為有關（行政院衛生署，2012）。

江永盛（1990）認為，影響國人健康的主要危險因子有：

1.吸菸。

2.意外傷害。

3.酗酒。

4.嚼食檳榔。

5.缺乏適時適量的運動。

6.肥胖人口增多。

因此進一步提出健康促進的內容，應加入意外傷害防制、酗酒、檳榔危害防制、適量的運動、肥胖預防、心理衛生及等內容，以促進國人的健康。

綜合以上，可歸納出我國健康促進的內容應包括下列：

1.菸害防制——降低吸菸率。

2.健康體能促進。

3.國民營養。

4.心理衛生。

5.藥物濫用防制。

6.意外傷害防制。

7.職業病防制。

8.視力保健。

9.口腔保健。

10.適量的運動。

11.肥胖預防。

12.酗酒防制。

13.檳榔危害防制。

第五節　休閒與健康促進的關係

現代人工作壓力大、生活節奏快速、長期處於緊張狀態的結果，使健康受到極大的威脅，積極參與休閒活動，放鬆心情，以增進健康實有必要。

有關休閒與健康的關係，已有學者做過許多研究：

Hull、Steward與Yi（1992）的研究指出，參與休閒活動可以促進正向的情緒，並促進健康。

Coleman（1993）認為在壓力增加時，參與休閒活動可以抒解壓力、預防疾病，其研究顯示休閒可緩和壓力帶來的影響，也發現人們在生活壓力時，更能體驗到休閒帶來的益處。

Godbey（1994）認為休閒活動可降低生活及工作所帶來的壓力，增加個人的幸福感，休閒活動已成為現代人不可或缺的一部分。

胡蘭沁（1993）的研究指出，休閒活動對個人可以促進身心健康，加強社交能力，提升學習及工作效率；對家庭可以增進感情，並使社會結構保持穩定。

劉鼎國（2007）的研究指出，休閒參與和健康促進之間具有正向關

係，且休閒參與對健康促進具有影響力和預測力。

綜合國內外學者的研究，休閒的效益，包括生理、心理、社會文化、教育、經濟及環境六個層次，分述如下：

1. 對生理健康的效益：包括消除疲勞、增強體適能、改善健康、減少慢性病的發生。
2. 對心理健康的效益：包括抒解壓力、消除緊張焦慮、穩定情緒、愉悅心情、增強自信心、肯定自我、激發個人潛能、促進個體自我發展與成長等。
3. 對社會文化的效益：包括增進家人感情、促進友誼、改善溝通技巧、增加人際互動、拓展人際關係、文化傳承等社會功能的益處。
4. 對教育的效益：包括拓展知識、啟發智能、激發想像力、提升問題解決能力、培養多元興趣、培養創新能力、培養領導能力等。
5. 對經濟的效益：帶動經濟發展、促進休閒產業發展、提升經濟成長、減低醫療花費、提高工作效率、降低工作意外等。
6. 對環境的效益：增加人們與大自然之間的互動、增加對環境保護的意識。

由以上可知，休閒活動對於個人的生理、心理、家庭及社會文化各層面皆有正面的效益，除了生理層面的健康外，更可增加心理層面的愉悅感及放鬆度，以增進身心健康。

結　語

在現今快速變遷的社會，大家生活忙碌，加上不當的健康行為，使罹患慢性病的人越來越多，俗語說：「健康就是財富」，事實上，健康遠

比財富更重要，沒有健康將失去一切。

　　一個人的健康行為與生活型態對健康有莫大的影響，健康行為如減少吸菸、喝酒、吃檳榔的危害；健康的生活型態如適度的運動、均衡的飲食、充足的睡眠、參與休閒等，都可大大的促進健康。

　　在現代化的趨勢下，休閒已成為人們生活中不可缺少的部分，如能將健康促進融入生活當中，不僅可提升生活品質亦可促進健康，可以這麼說，一個人的生活方式決定一個人的健康狀態，充實的休閒生活，對生命的存在更有其特殊的意義。

101歲人瑞健康的秘訣

　　雲林有位劉老先生高齡101歲，最大的休閒娛樂是做伏地挺身，他不但每天下田種菜，還騎腳踏車趴趴走，劉老先生說運動是他維持健康長壽的秘訣。

　　劉老先生身體硬朗的驚人，每天早上種菜，下午騎車到河堤運動，這樣的規律生活日復一日。

　　飲食方面，劉老先生吃的簡單，天天維持運動，心情開朗，笑口常開，大家都說：「老罔老，擱會哺土豆。」

劉老先生最大的休閒是做伏地挺身
資料來源：民視新聞（2009.5.7）。

問題與討論

1.請說明健康的意義。

2.休閒活動的種類有哪些？你常做什麼休閒活動？感覺如何？

3.請說明休閒與健康促進的關係。

🚲 參考文獻

文崇一（1990）。《台灣居民的休閒生活》。台北：東大。

行政院衛生署（1993）。《國民保健計畫》。台北：國民健康局。

行政院衛生署（1994）。《臺灣地區公共衛生概況》。

行政院衛生署（1999）。《行政院衛生署法規》。

行政院衛生署（2012）。「100年國人主要死因統計」。線上檢索日期：2012年6月25日。網址http://www.doh.gov.tw/CHT2006/DM/DM2_p01.aspx

江永盛（1990）。〈我國健康生活促進之政策與展望〉，《健康教育》，65，頁4-13。

洪瑞黛（1987）。《由工作、休閒的特性與體驗探討工作與休閒的關係》。未出版碩士論文，國立政治大學，台北。

胡蘭沁（1993）。〈台南地區大專學生主要休閒型態之研究〉，《台南師院學報》，26，頁169-191。

陳彰儀（1980）。〈休閒的社會心理學〉，《戶外遊憩研究》，3(3)，頁21-34。

劉鼎國（2007）。《休閒參與生活品質及健康促進關係之研究》。未出版碩士論文，立德管理學院，台南。

Coleman, D. (1993). Leisure based social support, leisure dispositions and health. *Journal of Leisure Research, 25*(4), 350-361.

Downie, R. S., Tannahill, C., & Tannahill, A. (1996). *Health Promotion: Models and Values* (2nd ed.). N.Y.: Oxford University Press.

Ewles, L., & Simnett, I. (1985). *Promoting Health: A Practical Guide to Health Education.* New York.

Godbey, G. (1994). *Leisure in Your Life: An Exploration.* State College, PA: Venture Publishing.

Godbey, G. (2003). *Leisure in Your Life: An Exploration* (6th ed.). State College, PA: Venture Publishing.

Green, L.W., & Kreuter, M. W. (1991). *Health Promotion Planning: An Educational and Environmental Approach* (2nd ed.). Mountain View, CA: Mayfield.

Hull, R. B., Steward, W. P., & Yi, Y. K. (1992). Experience patterns: Capturing the

dynamic nature of a recreation experience. *Journal of Leisure Research, 24*(3), 240-252.

Myers, J. K., Lindenthal, J. J., & Pepper, M. (1971). Life events and psychiatric impairment. *Journal of Nervous and Mental Disease, 152*(3), 149-157.

Nielsen-Bohlman, L., Panzar, A. M., & Kindig, D. A. (2004). *Health Literacy: A Prescription to End Confusion.* Washington, DC: National Academies Press.

Laframboise, H. L. (1973). Health policy: Breaking it down into more manageable segments. *Journal of Canadian Medical Association, 108*, 388-393.

Lalonde, M. A. (1974). *New Perspective on the Health of Canadians: A Working Document.* Ottawa, Canada: Ministry of National Health and Welfare, Government of Canada.

Taylor, P., Ward, A., & Rippe, J. M. (1991). Exercising to health : how much, how soon? *The Physician and Sports Medicine, 19*(8), 94.

U. S. Department of Health and Human Services (1980). *Promoting Health/Preventing Disease: Objectives for the Nation.* Washington, DC: U. S. Government Printing Office.

U. S. Department of Health and Human Services (1990). *Healthy People 2000-National Health Promotion and Disease Prevention Objectives.* Washington, DC: U. S. Government Printing Office.

Vertovec, J. H. (1984). Relationships between levels of stress and leisure satisfaction (Doctoral dissertation, University of Colorado at boulder, 1984). *Dissertation Abstracts Database*, No. AAC8422662.

World Health Organization (1948). Text of the constitution of the Word Health Organization. *Office Records of the WHO, 2*, 100-9.

World Health Organization (1946). Constitution. WHO, New York.

Chapter 3

休閒與生理健康

許明彰

前　言

　　近年來我國國民生活水準普遍提升，社會大眾也更加重視身體的健康促進，騎單車、樂活等新興活動的興起且蔚為風潮，帶動整體運動休閒保健之風氣。

　　國內運動休閒風氣的起步與發展雖較歐美先進國家來得晚，可是民眾對健康的重視與生活品質的追求卻有如日正當中，運動休閒的價值與效益已無庸置疑，根據學者專家意見，參與運動休閒的效益包含：心理（個體參與休閒活動所獲得的心理益處，包括自由感、愉悅感、參與感、智力挑戰等）、教育（提供參與者智能上的刺激，並促進個人的自我瞭解與環境的認識）、社會（個人參與休閒活動可以促進良好人際關係，提供有益的社會互動）、放鬆（有助於抒解生活壓力與緊張的情緒）、生理（發展體適能、健康促進、體重控制、增進幸福等）及美感（休閒活動的場所提供參與者舒適、有趣、優美與設計完善的空間）等面向，這些從運動休閒中所能獲得的生理健康好處，極受人們重視，也讓運動休閒領域之發展潛力無窮。

第一節　休閒的定義與效益

一、休閒的定義

　　近年來的研究對於休閒的定義是從自由的時間、自由的心理狀態與自主性的活動來解釋（Kraus, 1990）。然而，Edginton等人（1998）認為定義休閒可以從七個方面來探討：時間、活動參與的自主性、自由的心理

狀態、社會階層的象徵、行動、非附屬性以及全面性觀點。

1. 時間的觀點：休閒是工作以外，甚至是義務之外的時間。以休假來說，休假在英文上有兩個意思接近的字：一個是休假（vacation），另一個是假期（holiday）。根據《韋氏字典》對vacation的定義是：工作之餘藉以休息放鬆的時間。而holiday的定義也與vacation類似，但另一個解釋係指根據法令規定，可以放下工作休息的時間。休假是帶給人們興奮感，離開日常瑣碎之生活，體驗舒暢的日子。在假期的自由時間中，有人願意再投入工作中，也有人選擇休閒活動。

2. 活動參與的自主性：是指將休閒定義為以自由選擇的活動來滿足自身需求。擁有自主性的活動，則要有適用的技巧，瞭解可以運用的資源，創造出休閒的環境，包括環境氛圍、設施設備，以及人際間互動。

3. 自由的心理狀態：認為休閒是自由的知覺。

4. 社會階層的象徵：休閒是定義為社會中有能力享受休閒狀態，或是購買休閒產品的階層。

5. 行動：認為休閒是一種包含時間、活動、態度與心靈狀態的統合行動。

6. 非附屬性：休閒應該是生活中獨立的部分，不應該是工作附屬，而應該是生活中自我展現與自我滿足。

7. 全面性：休閒所強調的自由的心靈狀態是包含在很多人類活動中，例如自我自由的知覺、協助個人自我實踐等觀念，因此休閒的概念應該是根深於人類行為。

休閒在這七方面的定義中除了強調自由的時間、自由的心理狀態與自主的活動外，更針對休閒在人類行為地位進行討論，認為休閒活動是人

類統合時間、活動與體驗來產生自由的知覺與滿足感。根據這些定義，Cordes與Ibrahim（1999）認為除了強調自由之外，為了要防止休閒的誤用，應該在休閒的定義中加入休閒必須是對人類有益的結果。綜合以上的討論，休閒強調的是在自由的時間內，自行選擇對本身或社會有益的活動，並且在活動中可以感受到自由的知覺。

二、休閒活動參與的情感體驗

在這些過去的研究當中，休閒活動的情感體驗，都針對單一情感的探討，例如休閒無聊感、休閒的愉悅經驗、休閒的流暢體驗等。然而Stewart（1998）提出休閒活動的情感體驗應該是多面向的。Stewart認為休閒活動，是多項經驗的組合，以往討論休閒活動情感體驗，習慣將休閒活動以路徑式的方式來分析，然而在這自由的時間內所從事的休閒活動，應該是有很多歷程同時進行的。因此在情感體驗方面，也應該是多面向的，在得到正向體驗時，同時也會產生緊張或不愉悅的體驗，如體驗到愉悅、放鬆、脫離、接觸大自然的同時，也會體驗到勞累、緊張、失望、罪惡感等等。綜合以上討論，休閒活動參與時的情感體驗，可以是正向的體驗，如愉悅、放鬆、流暢、積極、創造；也有可能是負向的體驗，如無聊、無趣、焦慮、勞累、緊張、失望、罪惡感等，而且情感知覺應該為多面向的而非僅有單一的知覺。

三、休閒帶給人們的效益

休閒效益體驗是主觀的感受，參與休閒活動所得到的改善（Driver et al., 1991）。以往研究中以非經濟價值與經濟價值來討論休閒效益。

(一)休閒的非經濟效益

◆個人的角度

主要是探討參與者從休閒活動中獲得到的效益體驗。Verdiun與Mcewen（1978）以個人的觀點提出參與休閒活動的六項效益：

1.生理效益：保持體適能水準、改善體適能、減少心肺血管之疾病。
2.社交效益：藉由休閒活動進行人際互動與情感分享。
3.放鬆效益：休閒活動使人遠離環境、解除憂慮、精力恢復，以保持個人身、心及精神的平衡發展。
4.教育效益：提供多元的興趣領域，藉由正式或非正式參與，滿足個人求知慾、創作慾，並提高個人知識領域。
5.心理效益：參與休閒活動可得到自我肯定及認同機會，並且藉由情境與角色轉換獲得成就感，對於心靈受到傷害者有撫慰的功效。
6.美學效益：從休閒活動中學習美的欣賞，獲得心靈、情感及靈性的充實及滿足（引自Bammel & Burrus-Bammel, 1992）。

高俊雄（1995）根據人類生活，將休閒效益以三方面來討論：

1.均衡生活體驗：抒解生活壓力、豐富生活體驗、調劑精神情緒。
2.健全生活內涵：維持健康體適能、啟發心思智慧、增進親子關係、促進社會交友關係、關懷生活品質。
3.提升生活品質：欣賞創造真善美、肯定自我能力、實踐自我理想。

Cordes與Ibrahim（1999）以生理、情感、心理與社會四面向探討休閒效益：

1.生理的觀點：維持或提升體適能，包含技術能力及健康層面的促進。

2.情感的觀點：增加自我滿足感、休閒態度的形成及價值觀確認。

3.心理的觀點：滿足自我實現需求、舒暢的心靈感受、豐富學習領域、調劑精神、反映個人價值、領導力、創造力、挑戰性及獨立性的體驗、親人團聚、遠離壓力、享受自然。

4.社會的觀點：滿意社會的生活、促進團結和諧、發展友誼及親情、提高社會地位、提升生活品質。

從個人的休閒效益的討論可以發現，休閒效益在生理效益的討論以維持健康與促進機能為主，而在心理效益上以輕鬆、追求創新與自我發展，在社會效益中強調從人際互動中得到的分享感與慰藉。

◆休閒活動對相關因子的效益

休閒是在環境中進行，休閒效益僅以個人效益為評估的觀點，並不能完全解釋休閒效益。因此，Driver等人於1991年，針對休閒效益進行討論，認為休閒效益是在於參與休閒後所帶來的改善，除了從個人的生理、心理與社交方面來討論，應該要加入休閒所帶來的經濟效益的評估與環境效益兩方面，共五方面來解釋：

1.生理：從促進健康的觀念、心肺功能的促進等方向來討論。

2.心理：從自我實踐、自我認知、心智發展、學習、情緒管理等方面來討論。

3.社交：家庭關係、良好的團體發展、對社區滿意效益、生活滿意等方面。

4.經濟效益：參與者的經濟效益、非參與者的經濟效益、非市場價格產品的經濟效益。

5.環境效益：因為休閒活動引發對於環境資源認識、文化的瞭解、環境美學的體驗。

(二)休閒的經濟效益

　　休閒的經濟效益可以從活動所收到的經濟效益來衡量，也可以從因為參與休閒活動而減少的支出來衡量。從經濟的觀點來衡量休閒效益，引起學者們的質疑。以經濟效益評估的本質，休閒活動所帶來的效益是無法單單用金錢來衡量的，也很難將這些不具有市場價格的效益以金錢的方式換算出來。休閒活動的經濟效益的評估，不應只衡量活動本身的收入與支出，應該從更寬更廣的影響來評估休閒的經濟效益。

 第二節　休閒運動、健康組織與知識體系

一、休閒運動專業化的意涵

　　「專業」一方面是指精湛的學識與卓越的能力，另一方面則是服務或奉獻，專業也是一種全職的工作，此種工作能為社會帶來有價值的貢獻，也受到社會的尊重，從事專業工作者必須受過相當程度的高等教育，並在某一特殊的知識領域受過專職訓練。

　　以休閒運動領域而言，認定專業資格的效標有：

1.社會價值與目的。
2.公眾認同。
3.專門化的專業準備。
4.專門化的知識體系。
5.資格認定、證照考取。
6.專業倫理規章。

二、國內外知名的休閒組織與知識體系

(一)國內外知名休閒運動組織

◆ 美國休閒與遊憩協會

美國休閒與遊憩協會（American Association for Leisure and Recreation Insurance, AALR; http://www.aalr.org）成立於1975年，是休閒領域專家及相關團體交換休閒保險相關資訊與觀點的平台，鼓勵大眾相互合作以提供高品質的休閒服務並善用休閒時間與資源，進而提升全體民眾的生活品質。AALR鼓勵成員間相互分享、交流休閒保險相關知識、議題，以及針對休閒服務提供的方式相互討論，並將正面的休閒態度、價值與教育系統結合。此外，AALR也提倡創造豐富休閒生活的環境，並鼓勵民眾保護文化遺產、自然環境與歷史資源。

◆ 美國健康體育休閒與舞蹈聯盟

美國健康體育休閒與舞蹈聯盟（American Alliance for Health, Physical Education, Recreation and Dance, AAHPERD; http://www.aahperd.org）的主要任務為藉由教育、研究與倡導促進健康與主動的生活型態，期望能讓全體民眾享受最高的生活品質。其組織宗旨包含：發展與宣傳相關指導綱領與標準；提供機會增進專業表現；藉由相關研究提升該領域之專業素質；與其他相關組織或團體合作與溝通；替該組織會員發聲；讓社會大眾與政府瞭解該領域之研究；持續遵循該組織宗旨並發展未來相關計畫。

◆ 澳洲和紐西蘭休閒研究協會

澳洲和紐西蘭休閒研究協會（Australia and New Zealand Association for Leisure Studies, ANZALS; http://www.anzals.org.au）成立於1991年，為澳洲主要推動休閒相關研究與教育的機構，旨在藉由舉辦相關研討會、發行學術期刊*Annals of Leisure Research Journal*以及網站，提升紐澳地區休

閒領域相關研究的水準。雖名稱為「紐澳」，但也同樣關注全球休閒領域相關研究發展，並結合學術界及業界，以提供全民最高品質的休閒生活。

◆ 美國休閒治療協會

美國休閒治療協會（American Therapeutic Recreation Association, ATRA; http://www.atra-online.com）為全美最大的休閒治療師協會，成立於1984年，旨在為休閒治療師的需求與權益發聲。其為一非營利性組織，該協會聯合了休閒治療相關產業，會員之間相互支持與協助，並為休閒治療產業中的休閒治療師、消費者與業者服務。

◆ 加拿大休閒研究協會

加拿大休閒研究協會（Canadian Association for Leisure Studies, CALS; http://www.cals.uwaterloo.ca）成立於1981年，旨在為加拿大以及國際間休閒相關領域學者與服務業者服務，並於每三年舉行一次休閒研究會議（Canadian Congress on Leisure Research）。該協會所發表的期刊*Leisure/Loisir*內容結合了休閒、遊憩、運動以及藝術等。目前CALS開始研究休閒與老化議題，成立了休閒與老化研究小組（Leisure and Aging Research Group, LARG），旨在結合國際間學者、業者及政府之力量，加強休閒與老化領域學術研究。

◆ 加拿大公園與休閒協會

加拿大公園與休閒協會（Canadian Parks and Recreation Association, CPRA; http://www.cpra.ca）的成立宗旨為藉由提供公園與遊憩服務，進而創造健康與活力的社區。會員包含了加國境內超過二千六百個社區之公園與遊憩領域的專家，並與其他部門如體育、環境、設施、公共衛生、犯罪防治等單位合作。CRPA成立已超過六十年，為該領域專業的領導指標，除了倡導公園與遊憩服務，CRPA也提供會員相關資訊與資源，以利各個社區都能發展出極富特色之公園與遊憩服務。

◆國際節慶與活動協會

國際節慶與活動協會（International Festivals & Events Association, IFEA; http://www.ifea.com）成立於1956年，旨在促進與支持全球之節慶與活動領域發展，該協會之分會分布於各大洲，包含了IFEA Africa、IFEA Asia、IFEA Australia、IFEA Europe、IFEA Latin America、IFEA Middle East與IFEA North America等，藉由分享相關經驗與知識以及促進會員間的交流，讓各國所舉辦之節慶與活動流程與內容精益求精，至臻完美。

◆北美運動管理學會

北美運動管理學會（North American Society for Sport Management, NASSM; http://www.nassm.com）成立於1985年，旨在促進並鼓勵運動管理領域的研究與專業發展，含括學術理論的建構與業界的實務應用。該組織所發行之官方研究期刊為*Journal of Sport Management*，主題包括了管理、運動消費者行為、政策與法令、贊助、行銷、媒體、公共關係、運動觀光、賽會管理、性別議題、經濟等，為運動管理領域之重要期刊。

◆美國國家遊憩與公園協會

美國國家遊憩與公園協會（National Recreation and Park Association, NRPA; http://www.nrpa.org）成立於1965年，總部位於美國華盛頓，旨在提升公園設施與休閒機會的品質，目前在會員數以及合作夥伴方面皆呈現穩定成長，並具有相當影響力。其為一非營利性組織，該組織之款項來源為會費、研討會與活動收入以及慈善捐款，並將這些款項投資在學術研究與教育上。

◆世界休閒協會

世界休閒協會（World Leisure and Recreation Association, WLRA; http://www.worldleiure.org）成立於1952年，為一全球性之非政府組織，旨在透過休閒活動提升人類生活品質與福利，透過舉辦研討會與論壇、提供

學術研究機會、培訓課程、發行期刊（*World Leisure Journal*），以及與相關單位合作等方式，為人類提供更好的休閒，創造美好的未來。

(二)國內外知名休閒運動相關期刊

◆ 國外

國外知名休閒運動相關期刊如**表3-1**。

表3-1　國外知名休閒運動相關期刊

期刊名稱	發行組織	創刊年
Journal of Physical Education	American Alliance for Health, Physical Education, Recreation and Dance (AAHPERD)	1931
World Leisure Journal	World Leisure and Recreation Association (WLRA)	1958
Leisure Studies	Leisure Study Association (LSA)	1967
Therapeutic Recreation Journal	National Recreation and Park Association (NRPA)	1967
Journal of Leisure Research	National Recreation and Park Association (NRPA)	1969
Journal of Sport Management	North American Society for Sport Management (NASSM)	1987
Sport Management Review	Sport Management Association of Australia and New Zealand (SMAANZ)	1998

◆ 國內

國內知名休閒運動相關期刊如**表3-2**。

表3-2　國內知名休閒運動相關期刊

期刊名稱	發行組織	創刊年
《體育學報》	中華民國體育學會	1979
《中華體育季刊》	中華民國體育學會	1985
《戶外遊憩研究》	中華民國戶外遊憩學會	1988

（續）表3-2　國內知名休閒運動相關期刊

期刊名稱	發行組織	創刊年
《大專體育》	中華民國大專院校體育總會	1991
《大專體育學刊》	中華民國大專院校體育總會	1999
《臺灣運動心理學報》	臺灣運動心理學會	2001
《臺灣體育運動管理學報》	臺灣體育運動管理學會	2002
《運動休閒管理學報》	中華運動休閒產業管理學會	2004
《運動休閒餐旅研究》	運動休閒餐旅研究編輯委員會	2006
《運動與遊憩研究》	運動與遊憩研究編輯委員會	2006
《休閒與遊憩研究》	臺灣遊憩學會	2007
《觀光休閒學報》	中華觀光管理學會	2008

三、休閒運動相關證照內容

(一)國外休閒運動相關專業證照制度

◆美國國家遊憩與公園協會專業證照制度

　　根據美國國家遊憩與公園協會（NRPA）在1981年制定的國家證照計畫，其主要目的包括：

　　1.建立休閒、公園資源，以及休閒服務專業的國際證照標準。

　　2.提供合乎個人專業資格的識別。

　　3.提供主管證明相關人員的教育和經驗的合格保證。

　　而NRPA推行的專業證照有三類，分別為：

　　1.公園與遊憩專業人員證照（CPRP）。

　　2.遊樂場安全檢查員證照（CPSI）。

　　3.水上活動設施操作員（AFO）。

◆美國運動醫學學會專業證照制度

　　除了上述休閒遊憩相關證照外，美國運動醫學學會（American College of Sports Medicine, ACSM）從1975年起，發展出多種證照課程，提供指導員健康及以復健為基礎領域的課程，其中又以運動處方開設、提供運動建議等為主要能力要求。ACSM提供的認證項目共分八項：三項為健康體適能證照、兩項為臨床證照、三項為特殊證照，屬於高標準之專業認證（American College of Sports Medicine, 2006）。

　　1.健康體適能證照有：
　　　(1)團體運動指導教練（Certified Group Exercise Instructor, GEI）。
　　　(2)個人健身教練（Certified Personal Trainer, CPT）。
　　　(3)健康體適能專家（Certified Health Fitness Specialist, HFS）。
　　2.臨床證照有：
　　　(1)臨床運動專家（Certified Clinical Exercise Specialist, CES）。
　　　(2)護理臨床運動生理專家（Registered Clinical Exercise Physiologist, RCEP）。
　　3.特殊證照則有：
　　　(1)癌症運動訓練員（Certified Cancer Exercise Trainer, CET）。
　　　(2)體適能訓練員（Certified Inclusive Fitness Trainer, CIFT）。
　　　(3)公共健康身體活動專家（Physical Activity in Public Health Specialist, PAPHS）。

◆美國有氧體適能協會專業證照制度

　　美國有氧體適能協會（Aerobic and Fitness Association of America, AFAA）所提供的教育訓練及執照亦為休閒運動領域之重要專業證照。AFAA核發之證照考試由「美國健身測試委員會」（National Fitness Testing Council, NFTC）統籌管理，其理論與實技考試內容受「美國生

命研究會」（Vital Research）認可（Aerobic and Fitness Association of America, 2009），因而培育訓練出的體適能人力具備相當可信的專業能力。

其提供之證照包含：

1.國際基本有氧（Primary Group Exercise Certification, PC）。

2.重量訓練（Weight Training, WT）。

3.墊上核心訓練（Mat Science, MAT）。

4.階梯有氧（Step Training, STEP）。

5.拳擊有氧（Kickboxing, KB）。

6.個人體適能顧問（Personal Fitness Training, PFT）。

7.基本救命術（CPR+AED）。

此外，AFAA亦辦理下列三種專修課程訓練：

1.兒童體適能（Kids Fitness）。

2.孕婦體適能（Mate Fitness）。

3.水中有氧（Aqua）。

提供休閒運動從業人員提升自我專業知能的機會，也讓體適能領域更為專業化。

(二)國內休閒運動相關專業證照制度

臺灣授與休閒運動相關專業證照之單位可分為政府機關、民間組織及國際事業組織（趙麗雲，2008），分述如下：

◆政府機關

包括考試院主辦的「導遊人員證」及「領隊人員證」、行政院勞工委員會主辦各種技術士證照，及行政院體育委員會主辦的「運動傷害防護

員證」、「國民體能指導員證」及「登山嚮導員證」。

◆ 民間組織

授證機構包括中華民國紅十字會、中華民國水上救生協會、臺灣運動傷害防護學會、各類單項運動協會及體育運動學會等民間法人團體，辦理的證照考試有：救生員證、急救證、各類級別之運動裁判教練證、運動設施經理人、運動賽會經理人等。

◆ 國際事業組織

臺灣休閒運動相關產業普遍接受的國際專業認證機構有：美國運動醫學學會（ACSM）、美國有氧體適能協會（AFAA）及美國運動阻力訓練學院（RTS）等，這些機構所授與之專業證照。

第三節　運動休閒的原則

一、準備原則

任何為改善體適能而實施運動休閒的人，在計畫開始時，生理和心理一定要處於適當的準備情況下，譬如事前的身體檢查，尤其對於年長者或很久不曾有適當的身體活動者而言更為重要。此外，應該進行體適能評估，以瞭解個人體適能狀況，提供擬訂運動休閒處方的根據。

二、特殊性原則

不同的運動休閒具有不同的效果，反過來說，運動休閒者期望獲得什麼樣的效果，就一定要去從事那種效果的休閒運動，此即為運動休閒的特殊性原則。

具體而言，要促進關節與肌肉的柔軟性，應該要做伸展操；要增強肌力與肌耐力，則以重量訓練較明顯；至於心肺適能的提升，則必須要做有氧性的休閒運動。

三、均衡原則

以健康促進為目的的運動休閒，其內容一定要平均容納健康體適能的要素，絕對不能偏廢其中任何項目，此即為均衡原則。

四、超負荷原則

體適能改善，欲產生訓練效果，運動者所做的運動一定要達到某一個基本閾值，低於前述水準，那訓練效果就不會產生。基本上，這些運動量的最低要求都要超出平常所習慣的負荷，才會有效果，這就是運動訓練的超負荷原則。

五、漸進原則

基於運動休閒安全、合適、有效的要求，運動休閒者的運動量，首先一定要搭配運動休閒目前的能力水平，然後，隨著能力的改善，調整至更大的運動負荷，當進步到另一種能力水平時，再調整運動量，此即為休閒運動的漸進原則，也就是隨著體能的提升逐漸配合調整運動負荷。

六、規律原則

好的體適能需要長久性持續地維持，運動科學家指出，唯一的方法就是經常規律地實施適量的運動休閒。

七、變化原則

運動休閒要長期規律的實施，當感覺枯燥乏味時，有些人就會因此提不起運動休閒的興趣，甚至因而就中斷了。因此，建議運動休閒者不要僅做單一運動，有時改變一下運動項目或方式，增添些趣味性，對運動休閒習慣的長期維持比較有利。

八、可逆原則

指體適能可以因運動休閒的實施而增進，也會因為運動休閒停止而退化。

九、完整程序原則

改善體適能的運動休閒都應該要包含下列三個階段：熱身與伸展運動、主要運動與整理運動。缺乏任何一個階段，都不能算是設計良好的運動休閒內容。

第四節　運動休閒對生理健康的益處

一、運動休閒多、好處多

運動休閒對個人生理層面健康的影響，最為顯著。運動科學領域的研究已有充分的證據顯示，運動休閒對人類健康上所遭遇的危機，有正面積極挽救的功效。研究證實，規律性的身體活動對健康上的好處：增加最大耗氧量、心搏出量及心輸出量；相同強度運動時的心跳數較低；降低血

壓；改善心肌之工作效率；降低心血管疾病之罹患率及死亡率；增加骨骼肌的微血管密度；運動休閒時運用游離脂肪酸作為能源的能力提升——肝醣之使用節省；肌耐力增強；防止身體肥胖症；增強肌腱、韌帶、關節之構造及機能；增強肌肉力量；運動休閒時腦胺芬之分泌量增加；防止骨質疏鬆症；血糖值正常化等效益。

(一)對心肺循環系統方面的益處

1.增強心臟機能。
2.提升氧氣攝取量。
3.舒緩輕中程度高血壓症。
4.改善血液的成分。

(二)體適能在體重控制方面的益處

運動休閒在減重的方法中占有重要地位。絕大多數的肥胖問題都是因為身體缺乏運動休閒所導致的，只要經常規律從事耐力型的運動休閒，體重是可以有效控制的。選擇正確運動休閒方法，其減重效果的確比單獨的節食還好，因為運動休閒一方面可以燃燒身體脂肪，另一方面又可以使肌肉受到訓練而變得更強有力，更有意義的是，以耐力型的運動休閒作為減重的主要方法時，可以提升心臟、肺臟及血液循環系統的機能，可謂一舉數得。

二、健康體適能五大要素

體適能指的是身體的適應能力，良好的體適能代表的是人的心臟、血管、肺臟及肌肉組織等都能發揮正常機能，正常的機能代表的就是能勝任日常工作，有餘力享受休閒娛樂生活，又可以應付突發的緊急情況的身

體能力，進一步可以減少身體機能退化性疾病的危害。體適能包含五大要素：

1. 肌力（strength）：這是體適能最根本的要素之一，指的是肌肉一次能發出的最大力量。

2. 肌耐力（endurance）：肌耐力是指某一部位的肌肉或肌群在從事反覆收縮動作時的一種耐久能力，或是指有關的肌肉維持某一固定用力狀態持久的時間而言。

3. 柔軟性（flexibility）：這種能力代表的是人體的關節可以活動的最大範圍。當然，關節的活動範圍只是外表可以看到的現象而已，真正影響柔軟性的除了關節本身的結構外，還有肌肉、肌腱、韌帶、軟骨組織等要素。

4. 心肺耐力（cardiovascular endurance）：這是體適能五大要素中最重要的一項，其所涉及的範圍包括心臟、肺臟、血管及血液等組織系統的機能。

5. 身體組成（BMI）：由於身體脂肪過多——肥胖，從健康的觀點來看，是威脅生命的高危險因子，與心臟病、高血壓、膽囊疾病、糖尿病、氣喘症、肺疾病、糖和脂肪代謝失調，以及一些骨骼關節的疾病都有相關。因此，身體組成是否恰當被列為評估健康體適能的重要因素之一。

三、健康體適能的評量方法

(一)心肺耐力測驗

◆ 步行測驗

測驗時，最好選擇在晴朗的天氣裡，溫度不要太冷，也不要高過攝

氏27度。到測驗場，由起點開始盡最大速度快走，同時計時。如果不能走
完1哩，或二十五分鐘內仍然走不完1哩的話，測驗就此中止；如果發現以
二十分鐘內的時間可以走完1哩，那繼續再走半哩；如果全部1.5哩的距離
是在三十分鐘內可以完成的話，那試著在四十分鐘內走完2哩；如果可以
達成的話，再繼續走，看能否在六十分鐘內走完3哩。

◆ 跑步測驗

　　根據研究結果指出，跑1.5哩或2哩（約分別為2,400公尺及3,200公
尺）的時間可以被用來預測個人的最大METS值，同時，這就是代表一個
人的體適能水準，這種測驗是具有相當的效度的。體適能較好的人必然是
可以以較短的時間來跑完這固定的距離的。欲測得一個人的有氧能力，最
適當的距離是至少跑1.5哩以上，若以時間來衡量，則至少需持續相當用
力運動十二至十五分鐘以上。不過，從來都不曾運動的人或體適能很差的
人，是不適宜採用跑步測驗的。

　　年紀較輕或那些能以相當輕快的步伏持續跑十五至二十分鐘的人，
如果盡全力跑1.5哩或2哩，那就可以很準確地評估出你的心肺機能了。由
於男女在有氧能力上的個別差異，所以，女性都採用1.5哩跑步測驗，而
男性的標準則是2哩。

(二)肌力與肌耐力測驗

◆ 屈膝仰臥起坐

　　多年來曾被廣泛地應用於測量腹部的肌力和肌耐力。動作要領是，
身仰臥，屈腿成90度，腳掌平貼地面由另一人按住，雙手抱住頭部後
側。當上身捲起直到與地面成垂直狀後再回到原先仰臥姿勢時算一次，計
算六十秒鐘所能完成之最多次數。

◆伏地挺身

伏地挺身是另外一種曾被廣泛用來測量上半身肌肉力量和肌耐力的方法。預備姿勢是，身體伏臥，然後以手臂和腳尖支撐全身重量。首先，雙臂彎曲直到胸部接近地面，手臂彎曲過程中，身體和腿均保持平直，然後再將手臂撐直。計算伏地挺身的次數──每次都必須以標準的動作完成。

(三)柔軟性測驗

坐姿體前屈測驗，可以大略看出一個人身體的伸展能力，這個測驗主要是測量軀幹向前彎以及背部和腿後側肌肉伸展的能力。預備姿勢是以坐姿兩腿併攏向前伸直，腳掌抵住一個木箱，木箱上有一支劃有刻度之木尺。當測驗時，身體向前漸彎，手臂伸向前方，直到身體無法再向前彎為止，停留在這種姿勢至少三秒，然後請朋友在旁記錄手指尖在木尺上的位置，如果手指尖未能觸及木箱，則距離以負值表示；如果手指尖的位置可以超過木箱之前緣的話，則記錄的距離以正值表示。

(四)身體肥胖度評量

身體肥胖度一般是以身體脂肪百分比表示，即脂肪占全身總重量的百分比率。更嚴格地說，它是屬於「身體組成」的範疇，即在探討組成身體之脂肪與非脂肪結構物之合適比例。因此，有些學者稱此要素為「身體組成」，它真正的重點是在瞭解一個人的身體肥胖程度。評估方法介紹如下：

1.標準體重公式：一般適合我國成年人之標準體重公式計算法為：

男生標準體重（公斤）＝（身高公分值－80）×0.7
女生標準體重（公斤）＝（身高公分值－70）×0.6

2.身體質量指數：利用身高的公尺值與體重的公斤值可以計算身體質量指數。通常，指數介在20～25之間均屬正常，超過25則算肥胖，唯理想者，男性為22～22.5之間，而女性為21.5～22之間。

身體質量指數＝體重（公斤）－身高（公尺）平方

 ## 第五節　運動休閒在體重控制的功能與常見錯誤觀念

一、運動休閒在體重控制的功能

1.運動可以多消耗身體的能量：運動可以使身體消耗比平常休息時還多的能量。可是，大多數人以為只有運動時才多消耗能量，卻忽略了運動完後，還持續相當久的時間（大約六至八小時），身體一直維持比一般休息時還高的代謝率，這段期間身體的能量消耗會提高。

2.運動有抑制食慾的效果：一般人所從事的適量運動，不致於提升食慾，相反地，食慾還可能比不運動的狀況更低呢！所以說，運動可以藉降低食慾，有助於避免因飲食過量所帶來的肥胖威脅。

3.運動在減肥效果上，可以擴大脂肪的消耗，而減少非脂肪成分的流失。在體重控制上，體重減輕與脂肪減少並非完全相同的意義。根據研究結果顯示，純粹飲食節制的方法，所造成的體重減輕效果，其中70%是因脂肪組織的減少，但另外30%是由肌肉的流失所造成的。若改實施飲食節制和運動兼顧的方法，結果發現，脂肪組織的減少可以達到95%的比例。

4.運動有助於預防成年前脂肪細胞數的擴增，也可以促使成人脂肪細胞尺寸的縮小。肥胖的問題出在身體脂肪過多，而造成脂肪過多的

直接原因則是脂肪細胞數增多，以及個別脂肪細胞尺寸增大的綜合影響。實施運動可以有效的抑制脂肪細胞的生成。因此，運動的習慣應該從小養成，先預防早期的脂肪細胞數目的擴增；成人也一樣要有規律運動的做法，可以縮小脂肪細胞的尺寸，達到體重控制的目的。

5. 運動有助於調低體重的基礎點：規律的運動，有助於調低肥胖的基礎點，有利於減肥，並長久維持較低的體重。

6. 運動可以增強健康體適能。

二、運動休閒在體重控制常見的錯誤觀念

有關運動和體重控制的關係，往往有很多人有錯誤觀念，其中最明顯的包含運動必然會增加食慾、可以作重點減肥、流汗可以減肥三項。

(一)運動與食慾

常聽人說運動越多，食慾就會越大。著名的營養學家梅耶博士（Dr. Jean Mayer）就曾經很直接地指出，每天規律的運動並不會促使食慾提升。對於需要相當大程度的身體活動者來說，他們的身體究竟需要多少食物，食慾是一項很好的指標。可是，這種情況應用到缺乏活動者身上就不準確了，也就是說，身體不會因為缺乏活動而降低食慾。根據梅耶博士的觀察，他認為食慾有一個最低標準，當低於這個標準時，即使您再減少身體的活動，也不會使食慾減低。所以，在最低的食慾需求下，一個人的身體活動如果越少的話，表示身體能量的攝取與消耗越不平衡，結果便會有身體多餘脂肪的形成。

(二)局部減肥

很多健美中心或減肥俱樂部都標榜他們的減肥功效。在那裡的顧客經常會被介紹使用一些據說可以消除身體局部脂肪的機械或局部性運動。可惜,截至目前的資料顯示,以運用按摩的方法要消除身體局部脂肪的理論,還無法受到支持。任何方式的徒手體操、瑜伽或健美操等,可能可以使運動部位的肌肉變得更結實,或改善該部位的柔軟性。但是,卻無法消除這些特定部位的脂肪。

經常而定期地從事適當激烈的持續性全身大肌肉運動,對減少身體的脂肪或體重是比較有效的;但是,大家應該認識,身體脂肪一旦有減少時,它都是屬於全身性的,也就是原先脂肪儲存多的部位減少得多,而存量少的部位也同樣會減少,只是減得少一些而已。原則上,全身各部位的脂肪都按一定的比例在減少。

(三)流汗與減肥

很多人曾經故意以高溫加熱的方法,期望身體可以快速減輕多餘的體重。為了促使身體大量排汗,通常使用的方法包括在高溫高濕的環境下運動;或額外穿著密不透氣的膠質服裝;甚至在運動後以高溫的蒸氣浴烘烤。雖然進行這些活動前、後,體重可能會很明顯的有一、兩磅的減少,但是,在這種情況下所減輕的重量和脂肪一點相關都沒有,而且這些重量的減輕都是暫時性的水分流失。

🚴 第六節　休閒運動與生理健康管理習慣的行為改變過程與原則

一、行為改變過程

　　建立規律的休閒運動習慣，必須經過「行為改變」的歷程。「行為改變」從行為學派的學習理論，是經由制約作用的歷程，改變個體已有的行為或矯治不良習慣的一種方法；而從認知理論的觀點而言，「行為改變」則是用以改變個體的態度、觀念和思想等較複雜的歷程。誠然，一個人的生活型態，從坐式靜態到建立規律健身休閒運動的習慣，實屬不易，其間涉及到「行為改變」的過程。根據Marcus與Simkin的有關運動行為習慣建立的研究結果，發現藉「行為改變」達到規律健身休閒運動習慣者，經過下列五個階段：

1. 思索前期（pre contemplation stage）：此階段當事者尚未建立任何休閒運動習慣的日常生活，對規律休閒運動的健康效益沒有任何認知，也沒想要改變現有的生活型態。

2. 思索期（contemplation stage）：此階段當事者感到身體適應能力不如從前，身材逐漸變形，他們開始感覺到自身的健康狀況亮起紅燈了，必須要開始從事健身休閒運動，藉以改變現況。

3. 準備期（preparation stage）：此階段當事者開始運用所有資源，到處打聽哪些地方可以從事健身休閒運動；要如何正確地運動，此時他們願意開始改變現有生活型態方式，準備建立一個「新」的規律休閒運動的習慣。

4. 行動期（action stage）：在萬事俱備的情況下，不論從個人或是團隊性質的健身休閒運動，開始之初，當事者難免心理有壓力，一者

面對新的環境中的人、事、物,再者擔心會不會是別人取笑的對象,但無論如何,在健康信念為要務的情況下,還是依時從事健身休閒運動。

5.維繫期(maintenance stage):在經過行動階段之後,當事者對環境及同伴較為熟悉,建立新友誼,並且對休閒運動──新習慣帶來身心好處逐漸體會,自覺這是一個值得持續不間斷的好習慣。

二、養成規律休閒運動與健康管理習慣的原則

建立新的行為習慣,加上要能持續不間斷,必須運用策略,除了要有投入自我承諾的內在動機與外在制約之外,下面幾個原則頗值得採行。

1.選擇可長可久的健身休閒運動方式。

2.尋求社會支持。

3.多強調休閒運動與健康管理的重要性。

第七節　休閒與運動傷害的預防原則

一、身體檢查與醫師許可

在談及傷害預防之工作前,首先就必須談到身體檢查的部分。完整的身體檢查,一般應在參加集訓前執行,根據許文蔚(1995)與黃啟煌(1995)的建議,接受長期訓練的選手,身體檢查可在訓練季節前或賽前約六至八星期執行,這樣讓我們有足夠的時間對運動員的一些舊傷做有計畫的矯正及復健。

二、包紮與護具的使用

　　1980年初期運動包紮（athletic taping）的觀念被引入國內，但是由於多種因素，使許多人誤認為包紮是預防傷害的萬靈丹，其實它只是預防工作中其中的一項。正確的使用護具對於傷害的減少有其正面的意義，如棒球捕手的護面與護胸；騎自行車時的頭盔；直排滑輪的護肘、護腕；足球運動時的護脛等等，都是有效的護具。

三、柔軟度的加強

　　傷害的發生除了外在的壓力衝撞外，許多傷害的產生是由於自己本身柔軟度欠佳的原因，柔軟度差的運動參與者比較容易產生運動傷害。唯有將增進柔軟度的訓練融入在每天的暖身運動中，如此才有可能加強並保持好的身體柔軟度。

四、肌力訓練

　　由於從事運動必須使用到肌肉，因此不論是從運動成績上或是從預防傷害上來看，強壯的肌力是預防傷害中最重要的一部分。

五、熱疾病預防

　　基本上熱疾病可分為三種，如熱痙攣、熱衰竭、熱中暑等。這些症狀大多是發生於長時間在非常濕、熱的環境中，並且沒有做適當水分的補充時從事運動。由於國內的夏季非常的炎熱，濕度也很高，若在這種環境之下運動，身體將會流失大量的水分。從生理的觀點上，一個人若缺水

到某一程度，肌肉收縮速度會開始減慢，而身體的核心體溫沒有調整好時，個人反應便會變慢，這會使得受傷的機會增加。

六、場地、器材、衛生安全管理

1.場地器材安全檢查，障礙物清除（濕滑地板）。
2.血液、體液（嘔吐物）、傳染源之處理原則：由於有些傳染性疾病可藉由血液、體液傳染，尤其以愛滋病最令人聞聲色變。因此，在運動場上有發生流血或體液滲出的情形發生時，處理人員應用下列之原則處理傷口或滲出物：
(1)手套隔離。
(2)處理後立刻洗手。
(3)感染物的處理。

第八節　運動休閒、生理健康與環境議題的關係

一、生理健康與環境相關議題

近年來，自1972年聯合國「人類環境會議宣言」（斯德哥爾摩宣言）達成「我們只有一個地球」與「人類與環境是不可分割的共同體」的共識後，環境的議題受到各界的重視。之後1987年「蒙特婁議定書」、1992年「里約宣言」與「聯合國氣候變化綱要公約」簽訂、1997年「京都議定書」，對於運動與休閒的發展，深具影響。

(一)蒙特婁議定書

1. 提出限制氟氯碳化物對大氣臭氧層之破壞。

2. 開始顧慮紫外線強度對皮膚的影響。

3. 依據行政院環境保護署資料指出，紫外線指數分成五類：微量級、低量級、中量級、過量級和危險級；晒傷時間：中量級在三十分鐘內，危險級在十五分鐘以內，過量級二十分鐘以內，建議是上午十時至下午二時最好不要外出，因此限制了戶外活動之參與時段。

(二)里約宣言與聯合國氣候變化綱要公約

1. 1992年5月9日聯合國通過「氣候變化綱要公約」。

2. 1992年6月在里約召開的地球高峰會議中由一百五十五個國家簽署這項公約，且於1994年3月21日生效。

3. 公約的目標為「將大氣中溫室氣體的濃度穩定在防止氣候系統受到危險的人為干擾水準上」。

4. 1993年聯合國成立「永續發展委員會」（United Nations Commission on Sustainable Development, UNCED），展開全面性的地球環保運動。

5. 對於損耗較多能源的運動休閒活動開始進行討論。

6. 美國1990年代，因為能源危機與環境問題，在土地政策、交通與都市規劃方面，提出整合型構想。

(三)京都議定書

1. 在1992年簽訂「氣候變化綱要公約」後，全球二氧化碳濃度仍在不斷上升，原公約減量目標普遍認為並未被會員國認真執行，而在國際上引起極大的爭議，於是形成制定具有法律力的議定書的共識。

2.1997年12月在日本京都的「第三次締約國大會」（COP3）中簽署「京都議定書」，規範三十八個國家及歐盟，以個別或共同的方式控制人為排放之溫室氣體數量，以期減少溫室效應對全球環境所造成的影響。

二、運動與休閒對環境保護的議題

運動與休閒場館的經營可以從開發整建與營運兩方面來討論：

(一)運動與休閒場館的開發與環境保護

關於運動與休閒場館的開發，各國針對環境議題有不同的規劃設計規範，強化節約能源，也提倡雖然使用節能設備在初期的營建成本可能比較高，但是可以降低營運成本。在美國推動「能源與環境先導設計」（Leadership in Energy and Environmental Design, LEED），是由美國綠建築協會（U. S. Green Building Council, USGBC）於1994年開始制定，1999年正式公布第一版本並接受評估申請，是自願性評估系統，用以鼓勵永續性建築的發展與實行，並提供業者設計更健康、更環保與更經濟的建築物之準則。LEED目前已成為美國各州公認之綠建築評估準則，近年來更廣為其他先進國家所採用。

台灣於2002年施行綠建築實施方案，公共建築造價五千萬以上或中央補助一半以上必須符合綠建築評估指標九項指標的兩項以上，取得綠建築標章後才可以取得建照。根據2003年《綠建築解說與評估手冊》，將綠建築定義為「生態、節能、減廢、健康」的建築物。因此，自2002年之後所興建的運動場館，包含了台北市各區的運動中心、台北市體育場、高雄市現代化綜合體育館、高雄世運的主場館等，皆取得綠建築的標章。可以藉由符合綠建築或是能源與環境先導設計，在開發整建時，考量環境保育

的議題，增加對環境之保護，並且減少後續在經營上的成本與對環境的衝擊。

(二)運動與休閒產業的營運與環境保護

運動與休閒產業的營運反應出對於環境議題因應，其中以1960年代所推動的生態旅遊概念落實於運動與休閒產業營運進行討論：「生態旅遊（ecotourism）為一種具責任感、永續性、低衝擊性的綠色旅遊方式」。

生態旅遊的發展可以從1960年代討論起：

1. 1960年代開始發展生態旅遊，希望藉由旅遊能對自然資源保護有所貢獻。
2. 1970年代環境保育運動開始，生態旅遊強調對自然環境的友善使用的旅遊方式。
3. 1980年代，戶外遊憩活動盛行，相關的設施設備的發展，以及環境保育議題，如地球日的推展，旅遊產業的經營者，開始思考有兼顧旅遊經營與環境保護的可行性。
4. 1980年代末期，很多未發展或發展中國家都將生態旅遊確定為實現保護和發展目標的手段。
5. 1990年代以後，生態旅遊為當地社區帶來長期生存的機會，同時，經由各界討論對於生態旅遊的概念逐漸完備。
6. 聯合國將2002年訂為「國際生態旅遊年」。特別是在旅館業的經營，因應生態旅遊與環保議題，成立綠色旅館組織（Green Hotels Association, GHA），致力於提出旅館業的環境議題解決方案，結合旅客教育、節能減碳設施設備、推展環保的旅遊方式、改善營運流程來共同解決環境議題。
7. 2003年世界觀光旅遊協會（The World Travel & Tourism Council,

WTTC）提出「新旅遊藍圖」（The Blueprint for New Tourism）宣言中，提到旅遊業需要跳脫短期的思維，不僅需要考量遊客的利益，還要尊重當地的自然生態、社會與文化環境。

三、推動運動休閒活動對於環境保護之貢獻

(一)日本職棒聯盟的綠色棒球計畫

現今強調休閒活動的參與者是以環境的保護者自居，日本職棒聯盟自2008年開始，為減緩地球暖化展開了「綠色棒球計畫」（Green Baseball Project），並打出「LET'S省TIME」的口號。

提出為達成綠色棒球計畫的九大準則包含：

1.投手接到捕手的回傳球後，必須在十五秒內出手。

2.攻守交換時，必須快跑上場。

3.投手登上投手丘速度要加快。

4.在介紹打者時，打者必須往打擊區移動。

5.打擊時打者不可任意離開打擊區。

6.備用的球棒必須放在球員休息區。

7.不可任意要求暫停。

8.不可任意要求更換用球。

9.必須遵從裁判判決。

而這些準則其最終目的即是希望縮短比賽的時間6%（約十二分鐘），更進一步希望讓每一場比賽控制在三小時內，同時，也減少比賽場地照明設備的電力消耗，亦相對減低二氧化碳的排放。

(二)冬季奧林匹克運動會的白色奧運構想

自1994年挪威主辦冬季奧林匹克運動會時，基於對環境的尊重，提出「綠色的白色奧運」（White-Green Games）構想，包含場館的設計、節能設備的運用與廢棄物處理上，都考量到環境保護的觀點。例如：

1.滑雪的跳板設計，運用當地的地形地物，建構成設施。
2.運用高科技，將能量提升30%的使用效率。
3.飲食的餐盤製作，考量丟棄後可以變成植物的堆肥或動物的飼料。

同年在巴黎所舉辦的奧運百週年大會中（The Centennial Olympic Congress, Congress of Unity）確認環境與永續發展重要性，將環境永續發展列入在「奧林匹克憲章」的第一章奧林匹克運動與行動的第2條中。將原本奧林匹克運動的兩大主軸——運動與文化，再加入環境變成第三個重要的主軸。整體而言，永續發展是奧運會的核心。因此，在環境保護與奧林匹克運動關係方面，強化舉辦城市與奧運會的永續發展，包含奧運會的籌辦、場地的整建、活動舉辦內涵，考量減少對於環境的衝擊，並展現由運動對於解決環境議題的著墨。包含永續運用的運動設施，宣導結合奧運會與環境意識的內涵，採用舉辦當地的節能素材，進而帶動環保素材產業的研發與技術創新。

結　語

追求生活品質的健康，應用於個體生活的幸福感（well-being）與生活滿意度（life satisfaction）以及對於疾病治療與意外傷害所受的影響如何（Padilla & Grand, 1985）。世界衛生組織（WHO, 1998）將生活品質

（quality of life）定義為個體於所生活的文化價值體系中，其對自己的目標、期待、水準與關心等感受的程度，包括以下六大方面：生理健康、心理狀態、獨立程度、社交人際、個人信念與環境等。而生理健康、優質休閒的真實內涵在於追求生活的品質。

問題與討論

1. 說明休閒的定義與效益。
2. 說明運動休閒的原則。
3. 說明運動休閒對生理健康的益處。
4. 說明運動休閒在體重控制的功能與常見的錯誤觀念。
5. 說明建立規律的休閒運動與生理健康管理習慣的行為改變過程與原則。

附錄　休閒與生理健康活動設計

一、15/15（15 for 15）

　　15/15是一個十五分鐘的椅上按摩活動，每位參加者要繳些許費用，課程可以在工地、學校或社區的商場、消防隊和長青中心進行，它是針對提供如何減低身心壓力而設計的課程，椅子上按摩也可以在建築物的大廳或在私人小房間來操作。

(一)目標

　　1.減壓。
　　2.促進血液循環。

(二)說明

　　旅客抵達機場的終點站時，臨時起意去按摩舒壓；工作者可以在工作場所預約每週的按摩時間；整脊師會建議患者在治療後接受十五分鐘的局部按摩；滑雪者在一天激烈寒冷的斜坡滑雪後會到住處去按摩；健身俱樂部的會員在激烈的鍛鍊後會在俱樂部接受按摩；以上只是一些場合提供椅上按摩的例子，在忙碌中適時適性提供顧客快速、低消費的舒壓的服務，有時候預約也會帶來壓力，現場當下不須預約的服務對於那些忙碌者無非是一解決之道，僅是十五分鐘頸、背、手臂和手的按摩，可以降低一般辦公室工作者常有的循環不良的疾病，增進員工工作的動能。

　　搜尋可靠按摩師時，必須考慮以下要點：

　　聯絡當地按摩師是否願意提供現場服務，被服務者或組織團體就可以直接付費，組織團體可以要求按摩師給付場所使用和行銷的費用，並且

要有責任險的保障。

按摩學校的學生都必須完成實習的工作，因此可能爭取到某段時間的免費按摩，諮詢律師有關可能發生的責任問題。

(三)重要事項

1. 在進修工作研討會之前、後加入這個活動。
2. 分發有關按摩好處和減壓策略的講義。
3. 在健康展示會或舒壓日等場合介紹按摩活動。
4. 雇主可以考慮支付員工每週一次的按摩師費用，當作是給員工的福利。

二、螢幕儲存（Screen Saver）

螢幕儲存是一種健康自覺運動，目的是要增進民眾在職場或學校的健康生活方式行為。

(一)目標

改善生活方式的行為和健康習慣。

(二)說明

當你看到停止、伸展和呼吸的字眼從電腦螢幕晃過時，這就是所謂螢幕儲存，要提醒我們每隔幾小時要花幾分鐘停止工作、伸展筋骨和呼吸的運動來改善呼吸，減低身心的壓力。將重要視覺醒目字眼鋪在桌上電腦螢幕上，得以提醒人們在手邊工作忙碌時，不要忘了健康行為的操作；有時候無論是在職場或學校，往往過度專注工作而忽略了日常生活中健康生活行為模式的想法。當每週工時增加到五十小時之時，結合良好的健康行

為於日常生活中，就變得更為重要。以下是螢幕儲存的建議操作樣本：

　　1.十分鐘健走。

　　2.確定一種健康的晚餐菜單。

　　3.每晚至少八小時睡眠。

　　4.養成吃早餐習慣。

　　5.每天喝八至十杯八盎司玻璃杯的水。

　　6.測量血壓。

　　7.吃一個蘋果。

(三)重要事項

　　1.編列一系列螢幕儲存名單，每月選擇一個樣本展示在電腦上。

　　2.學校課堂上，要求學生研發他們自己的螢幕儲存，每週或每月展示在電腦上。

　　3.研發雇員或學生的健康生活行為的螢幕儲存相片。

三、開懷大笑（Laugh It Up!）

　　開懷大笑是一個一小時的活動，特別為減壓和情緒改善而設計，一些研究指出，開懷大笑者同時也改善了他們的健康，開懷大笑活動的實行可以聘請笑匠來帶動，或是張貼或傳遞電子郵件每週笑話，或是放映幽默的影片，目的在博君一笑。

(一)目標

　　1.改善情緒。

　　2.減輕壓力。

　　3.改善整體的健康。

(二)說明

古諺「開懷大笑」是保護心臟的一帖良藥，Michael Millers醫師是美國馬里蘭大學醫學中心預防心臟學中心主任，他說：「我們仍然未找出大笑能夠保護心臟的原因，但是我們知道精神上的壓力是和心臟內覆組織的損傷有關，內覆組織是血管保護障壁的內層，如此會造成一連串炎症性的反應，導致冠狀動脈內脂肪和膽固醇的堆積，最後變成心臟病。」

舉辦四場一小時不同的「開懷大笑」週活動，第一週觀賞喜劇電影，第二週安排地方上的諧星來表演，第三週邀請參與者分享最喜愛的笑話和漫畫，最後一週聽故事或分享漫畫。

(三)重要事項

舉辦「開懷大笑」的工作坊或發表會。

(四)其他資訊

請參照www.umm.edu/features/laughter.htm

四、攀登健康頂峰（StairWELL to Better Health）

「攀登健康頂峰」是一種健康促進活動，其目的是要民眾認知爬樓梯和搭電梯帶給健康的不同效益；爬樓梯可以減重、控制體重、改善體質，以及建構和維持健康的骨骼、肌肉和關節，每天爬樓梯累積的階梯數帶來的效益對於每日三十分鐘身體活動是有其特殊意義，研究證明爬樓梯所留下的印記對改善健康行為是有效的，「攀登健康頂峰」可以經由爬樓梯使得健康更上層樓，進一步吸引民眾的參與。

(一)目標

1.增加身體活動。

2.改善體質。

3.建構和維護健康的骨骼、肌肉和關節。

(二)說明

　　美國亞特蘭大州的一所兒童醫院的樓梯井優先的建造在較高樓層，該樓梯井建構的非常誘人，風笛音樂、新奇的懸吊精美藝術品、光鮮亮麗彩繪以及巨大的照明設備，在在成為員工和訪客的優先選擇，凌駕在搭電梯之上；醫院的員工查覺到樓梯井改善工程完工之後的較高使用率，醫院報導指出，樓梯井的改建強化工程完成後，更多員工使用樓梯替代電梯。

　　美國疾病管制局（CDC）的營養、身體活動和肥胖組的一項研究，探討建造樓梯井時增添一些音樂、引起動機標誌等配備是否會增加民眾使用樓梯次數，四階段四十二個月的樓梯井改善工程，包括：油漆、地毯、懸掛藝術品、激勵標誌和音樂等，並裝置紅外線燈來統計樓梯的使用人數，研究結果顯示，樓梯井的配備設施確實增加醫院樓梯的使用率。「攀登健康頂峰」可以衡量預算的多少來添加樓梯井的配備設施。

　　美國疾病管制局（CDC）網站中提供許多資源來協助推動樓梯井活動，包括一些你可以用來改造你的樓梯間成「攀登健康頂峰」的資訊，內容包括樓梯井外觀、激勵標誌、音樂和樓梯使用記錄器，你甚至可以觀看樓梯井改建前、後的照片。

(三)重要事項

1.設計並列印你自己的優質海報。

2.裱褙海報善加保護，張貼於樓梯井門上或電梯旁。

3.每月更新海報，能夠持續吸引民眾的注意。

4.每層樓增添激勵標誌（譬如：恭喜您達到第二級水平！）。

5.工作場所可以舉辦三十天的「攀登健康頂峰」活動或比賽。

6.散發「爬樓梯益處」的促銷傳單。

7.要求參與者爬樓梯到一個定點，檢定其級數並頒給獎品鼓勵。

(四)其他資訊

請參照http:///www.cdc.gov/nccdphp/dnpa/hwi/toolkits/stairwell/index.htm以及http://hr.duke.edu/stairwell/，並列印工作日誌來追蹤工作進度。

參考文獻

大前研一（民95）。《OFF學：會玩，才會成功》。台北：天下文化。

王昭正譯（民90），Kelly, J. R.原著。《休閒導論》。台北：品度。

行政院人事行政局（民92）。《健康快樂有活力的公務人員——公務生涯諮商與輔導手冊》。台北：人事行政局。

行政院經建會、工業技術研究院能資所（1997）。「中華民國永續發展策略綱領」。國家永續發展論壇建議案。

李仁芳（民95）。〈下班後的生活決定你的競爭力〉，《天下雜誌》，344，頁154-155。

李公哲主編（民87）。《永續發展導論》。教育部環境保護小組及中華民國環境工程學會編印。

洪煌佳（民91）。《突破休閒活動之休閒效益研究》。國立台灣師範大學運動與休閒管理研究所碩士論文，未出版，台北。

高俊雄（1995）。〈休閒利益三因素模式〉，《戶外休憩研究》，8(1)，頁15-28。台北：中華民國戶外休憩學會。

許文蔚（1995）。〈談運動員的健康管理〉，《國民體育季刊》，24(4)，頁36-42。

張馨文（民88）。《休閒遊憩學》。新竹市：連都。

梁伊傑（民90）。《台北市大學生參與休閒運動消費行為之研究》。國立台灣師範大學運動與休閒管理研究所碩士論文，未出版，台北。

陳中雲（民90）。《國小教師休閒參與、休閒效益與工作滿意關係之研究》。國立台灣師範大學運動與休閒管理研究所碩士論文，未出版，台北。

程紹同（民86）。〈優質休閒、超值人生〉，《師友》，366，頁15-19。

黃朝恩（民82）。〈「永續發展」概念的教材設計〉，《環境教育季刊》，18，頁21-31。

黃啟煌（1995）。〈運動員的健康管理——從制度面上著手〉，《國民體育季刊》，24(4)，頁51-54。

楊冠政（1997）。〈邁向永續發展的環境教育〉，《環境科學技術教育專刊》，12，頁1-10。

趙麗雲（2008）。〈台灣休閒產業之專業人力發展〉，國政研究報告，教文（研）097-008號。

American College of Sports Medicine (ACSM) (2006). Mission statements, available at ttp://www.acsm.org/AM/Template.cfm?Section=About_ACSM

Arai, S. M. & Pedlar, A. M. (1997). Building communities through leisure: Citizen participation in a healthy community initiative. *Journal of Leisure Research, 29*(2), 167-183.

Bammel, G., & Burrus-Bammel, L. L. (1992). *Leisure and Human Behavior*. Dubuque, Iowa: Wm. C. Brown Publishers.

Cordes, K. A., & Ibrahim, H. M. (1999). *Applications in Recreation & Leisure for Today and the Future*. Boston: McGraw-Hill.

Council for Environmental Education (1996). *Our World-Our Responsibility: Environmental Education-A Practical Guide.*

Driver, B. L., Brown, Perry J., & Peterson, George L. (1991). *Benefits of Leisure*, Venture Pub. State College, Pa.

Edginton, C. R., Hanson, C. J., Edginton, S. R., & Hudson, S. D. (1998). *Leisure Programming: A Service-Centered and Benefits Approach*. Boston: McGraw-Hill.

Huckle, J., & Sterling, S.(ed.), (1996). *Education for Sustainability*. Earthscan.

Kraus, R. (1990). *Recreation and Leisure in Modern Society* (4th ed.). New York: Harper Collins.

Marcus, B. H., & Simkin, L. R. (1994). The transtheoretical model: Applications to exercise behavior. *Medicine and Science in Sport and Exercise, 26*, 1400-1404.

Padilla, G. V., & Grand, M. M. (1985). Quality of life as a cancer nursing outcome variable. ANS *Adv Nurs Sci, 8*(1), 45-46.

Stewart, W. P. (1998). Leisure as multiphase experiences: Challenging traditions. *Journal of Leisure Research, 30*(4), 391-400.

Tinsley, H. E. A., & Tinsley, D. J. (1986). A theory of attributes, benefits, and causes of leisure experience. *Leisure Sciences, 8*(1), 1-45.

WHO (1998). The World Health Organization Quality of Life Assessment.

Chapter 4

休閒與心理健康

張宏亮

前　言

隨著世界潮流的不斷發展，人們生活水準不斷的提升，休閒方式已呈多元且快速的發展。自從週休二日實施之後，每週有二天的自由時間，休閒時間的增加，人們的健康意識抬頭，如果這段自由時間，能夠充分的應用，對健康將有莫大的幫助。

休閒與健康有何關係呢？本章介紹心理健康的意義、心理健康的特性、心理健康的標準、心理健康之測量方法、休閒對心理健康的益處等，希望對讀者的健康有所幫助。

第一節　心理健康的意義

心理健康的定義，有許多不同的看法，不過，多數學者都認為生理與心理二者實屬一體兩面，心理健康應以生理健康為基礎，心理健康應與整體的健康一起做考量，如缺乏生理的健康，心理健康將很難達成。

1985年，世界衛生組織（WHO）有鑑於目前疾病的產生，大多已由過去的傳染病轉到慢性病，現在很多疾病已不再全由病菌所引起，而是由於生活型態與危險行為所造成，因此將心理健康的定義修正為：「不僅是沒有異常行為與精神疾病，同時在生理上、心理上、社會上、行為上與心理社會上（psychosocial）都能保持和諧安寧的最佳狀況。」

1989年聯合國世界衛生組織對健康再做新的定義，認為：「健康不僅是沒有疾病而已，而是包括身體健康、心理健康、社會適應良好和道德的健康」。

由此可知，健康應包括生理、心理、社會適應及道德的健全，彼此相互依存密不可分，當人體在這幾個方面同時都得到健康時，才算是真正

的健康。

賴倩瑜等（2000）認為一位心理健康的人能充分瞭解自己，瞭解自己的能力、長處、弱點，對自己充滿信心，能做好情緒管理，與他人建立良好的人際關係。

Argyle（1992）將心理健康定義為：「指沒有焦慮、沮喪或其他精神病人常見的症狀。」心理健康除了可以提升及維持個人健康的心理狀態外，於內在方面培養個人心理的抵抗力，以防生活適應不良（朱敬先，1992）。

綜合以上可知，心理健康是指一個人在面對外在環境與社會互動時，達到良好的適應狀態，而不會產生精神疾病等症狀，除了沒有心理與精神疾病症狀外，其智能、思想、情緒與行為，皆能保持在最佳的狀態，能充分發揮潛能，保持良好的人際關係，展現良好的適應能力，以適應社會環境的發展。

第二節　心理健康的特性

一位心理健康的人有其心理健康的特性。Derlega與Janda（1986）提出心理健康的特性是：「擁有健康的性格與良好的人際關係，並且善於表達及控制情緒，以正面的心態看待自己，在面對現實時，有覺知的能力」（引自林彥妤、郭利百加、段亞新譯，1993）。

美國心理學家Jahoda（1958）認為心理健康是一種「積極的心智健康」（positive mental health），其涵義主要包括下列六個方面：

1. 自我認知的態度：心理健康的人，能對自我做客觀的分析，對自己的體驗、感情、能力和欲求等做出正確的判斷。
2. 自我成長、發展和自我實現：心理健康的人，會努力發揮自己的潛

能，即使遇到挫折，也會再成長起來，追求人生真正的價值，不會有消極、厭世的心態。

3.穩定的人格：心理健康的人，能保持心態平衡，有效處理內心的想法。當產生壓力和需求不滿時，能有較高的抗壓性。

4.自我控制能力：心理健康的人，善於調節情緒，面對環境的壓力和刺激，能保持穩定，具有自我調整和決定的能力。

5.對現實的感知能力：心理健康的人，能正確地認知現實世界，在現實生活中不會迷失方向。

6.積極改善環境的能力：心理健康的人，能適應環境，並積極改變環境，不會被環境所支配、控制。

綜合以上可知，心理健康的人其特性是身心平衡，理性、客觀，態度積極，能夠發揮潛能，瞭解自己、與人保持良好的接觸，並能面對現實做有效的因應。

第三節　心理健康的標準

「怎樣才算是心理健康的人？」是大家所關心的問題，研究者對於心理健康的標準有不同看法，皆強調在生活適應良好狀態，以下為國內外學者對心理健康所提出之標準。

一、國外學者的看法

Eillis與Bernard（1985）認為心理健康的標準有：(1)利己；(2)社會利益；(3)自我取向；(4)忍耐力；(5)彈性；(6)接受不確定性；(7)追求創造性；(8)科學性思維；(9)自我接納；(10)勇於冒險；(11)長期的快樂主義；

(12)非烏托邦主義；(13)為自己的情緒失調負責。

　　Vaillant（2003）認為心理健康的標準有：(1)心理情況高於一般人；
(2)正向心理表現；(3)成熟；(4)社會—情感智能；(5)個人主觀知覺健康；
(6)恢復力（resilience）佳。

　　Derlega和Janda（1986）認為心理健康的標準有（引自林彥妤、郭
立百加、段亞新譯，1993）：(1)對現實的知覺能力；(2)活在過去與未來
中；(3)有意義的工作；(4)人際關係；(5)感受情緒；(6)自我能正向地看待
自己和別人。

二、國內學者的看法

　　吳武典和洪有義（1996）認為心理健康的標準有：(1)能瞭解並接受
自己；(2)能有朋友並好好交往；(3)能有工作並勤於工作；(4)能面對現實
做有效的因應。

　　劉焜輝（1990）認為心理健康的標準有：(1)樂觀；(2)正視現實；(3)
要有理想；(4)自信信人；(5)自尊尊人；(6)自助助人；(7)控制和發洩情
緒；(8)協調欲望或要求；(9)富幽默感；(10)良好適應者。

　　綜合上述可知，心理健康之標準是樂觀、自信、自尊、正向、成
熟、幽默、人際關係好、適應力強，遇到事情時是能腳踏實地、全力以
赴，懂得觀察自我，以充實自己與提升自我能力。

第四節　心理健康之測量方法

　　欲瞭解自己的心理健康狀況，可利用心理健康量表來測得，國內已
出版許多針對不同年齡層為對象而設計的心理健康量表，整理如**表4-1**。

表4-1　國內的心理健康量表

測驗名稱	測驗簡介（功能）	測驗內容
健康、性格、習慣量表	測量三大類心理疾病、整體心理功能及心理健康程度。	分綜合版及組合版（精神病、精神官能症、性格違常、信度量尺）兩種。
大學生心理適應量表	瞭解大學生適應問題及適應能力，並比較不同年級與性別之大學生所面臨的生活、人際、學業和其他方面困擾之程度與現象。	共有108題，可測六個適應力指標，包括問題解決及決策力、家庭及人際關係、個人自信及勝任力、學習適應力、情緒適應力及價值判斷力。
大學生心理健康量表	測大學生潛在困擾特質的類型與強度，以篩選需要高關懷的對象，預防偏差行為之產生。	共110題，包括五個分量表：憂鬱傾向、焦慮傾向、自傷傾向、衝動行為、精神困擾。
貝克焦慮量表	測量青少年與成人之焦慮水準，可區辨焦慮與非焦慮相關診斷之患者，作為焦慮患者之篩選工具。	分為四個分量表，共有二十一個項目，每個項目均描述焦慮的主觀、身體或恐慌之相關症狀。
青年生活適應量表	幫助瞭解青年人生活適應的能力及適應問題。	可測七個適應指標，包括自我覺知及決策力、工作技能、家庭及社會適應力、個人技能、工作適應力、工作定向感及價值觀。
身心健康調查量表	對精神官能症病患與心理健康者間具有鑑別功能，可用於精神官能症之診斷。	心理測驗部分分為六個項目，共有51題，另加測謊量表題目（5題），總共有十九個項目。
簡式健康量表	迅速瞭解個人之心理照護需求，提供所需心理衛生服務。	共5題，可協助瞭解自我的身心適應狀況。

　　以上幾種心理健康量表以簡式心理健康量表最簡單方便，在此特別做詳細說明。

　　簡式健康量表（Brief Symptom Rating Scale，簡稱BSRS-5）是由台大醫學院精神科李明濱教授等人所發展，目的在於能迅速瞭解個人之心理照護需求，進而提供所需心理衛生服務。

　　簡式健康量表的優點是題數少，填寫時間短，解釋容易。同時因未包含有關身體症狀之問句，可避免生理症狀對測試結果之影響。

讀者可依說明做做看！

說明：本量表所列舉的問題是協助瞭解您的身心狀況，請仔細回想在最近一星期中（包括今天），這些問題使您感到困擾或苦惱的程度，然後圈選一個最適合您的答案。

您最近一星期：	完全沒有	輕微	中等程度	厲害	非常厲害
1.感覺緊張不安………………………………………………	0	1	2	3	4
2.覺得容易苦惱或動怒………………………………………	0	1	2	3	4
3.感覺憂鬱、心情低落………………………………………	0	1	2	3	4
4.覺得比不上別人……………………………………………	0	1	2	3	4
5.睡眠困難，譬如難以入睡、易醒或早醒…………	0	1	2	3	4

得分與說明：請將您所圈的分數加起來，看總分是多少，然後依下列分數評估自己的心理健康狀況。
得分0～5分　　身心適應狀況良好。
得分6～9分　　輕度情緒困擾，建議給予情緒支持。
得分10～14分　中度情緒困擾，建議轉介精神科治療或接受專業諮詢。
得分＞15分　　重度情緒困擾，建議轉介精神科治療或接受專業諮詢。

資料來源：台大醫學院精神科李明濱教授等人。

第五節　休閒對心理健康的益處

　　休閒對心理健康的益處已有許多學者做過這方面的研究，從事休閒活動可幫助人們抵抗壓力、減少疾病的發生，進而幫助及維持心理健康，是緩和壓力的重要元素（Coleman, 1993）。

　　Ragheb與Griffith（1982）的研究發現，參與休閒活動的類型與休閒參與量，可獲得身心健康，包括生理、心理、情感、社會關係及精神方面的健康。

　　李曉婷（2008）對志工休閒參與與心理健康的關係做研究，結果發現志工休閒參與是影響心理健康的重要因素，休閒活動參與的頻率越高，會使參與者更加投入，由於與人群接觸而帶來益處，為心理健康帶來正面的影響。

　　何金美（2008）以銀行業人員為對象做研究，發現提升正面情緒的休閒與生、心理健康都有正面的影響。

　　Dupuis與Smale（1995）針對老年人的休閒活動參與做調查，結果發現休閒活動與心理健康有正相關，越有固定參與休閒活動的人，心理越健康。

　　洪煌佳（2001）針對各專家學者提出的休閒利益做綜合整理，發現休閒的心理效益有放鬆心情、抒解生活壓力、創造性思考、發洩情緒與舒暢身心、獲得成就感、心情愉快與增添生活樂趣、平衡精神情緒、培養挑戰性、培養獨立性、得到滿足感及啟發思想和智慧等益處。

　　謝天助（2003）整理有關休閒的心理益處，包括了提高個人的發展、對大自然給予高度評價、拓展社會意識、成為人生的一部分，能讓人感到幸福的感覺、能使人享受創造力的喜悅等等。

　　鄭照順（1999）研究發現，休閒能抒解身心壓力及情緒緊張，進而

提升心理滿足感，以增進心理健康，並可補償生活上的不滿與挫折。

綜合以上研究結果可知，休閒活動與心理健康有正相關，休閒活動參與得越多，心理越健康。參與休閒的益處是抒解壓力、穩定情緒、增進幸福感、滿足創造力、啟發思想和智慧、獲得成就感、增添生活樂趣、培養挑戰性、培養獨立性、獲得滿足感等。

步行有益心理健康

休閒可接觸大自然，令人心曠神怡

泡湯是很好的休閒，可以抒解壓力

歌唱比賽可自娛娛人

全球每年三百萬人死於不運動

美國疾病管制局運動與健康部主任普瑞特博士表示，根據調查全球每年大約有三百萬人死於不運動。

調查發現，如果一個人每週運動多於7小時，患心腦血管疾病的危險可減少45%，患冠心病的危險可減少51%。

近年來慢性病激增，主要是不健康的飲食習慣和缺少運動所引起。

而走路是很好的運動，每天走六千步，可預防疾病，達到延年益壽的效果，相當於每天30分鐘中強度的運動。

資料來源：取自中央社（2010.6.20）。

 結 語

以上介紹休閒與心理健康的關係。近年來台灣經濟發達，所得增加以及教育的普及等因素，使國人愈來愈重視休閒生活。為了提升生活品質，政府也大力提倡休閒活動，使休閒觀念和價值逐漸受到肯定與鼓勵。

可以預料得到，為了健康充實休閒的生活方式，將成為人們未來生活的重心。休閒對心理健康的益處毋庸置疑，包括抒解壓力、穩定情緒、滿足創造力、增進幸福感等，值得大家努力追求。

問題與討論

1. 請說明心理健康的意義。

2. 心理健康的標準有哪些？你有達到這些的標準嗎？

3. 休閒對心理健康的益處有哪些？想想看做哪些休閒活動可以促進心理健康？

參考文獻

朱敬先（1992）。《健康心理學》。台北：五南。

何金美（2008）。《金融人員的生活壓力與休閒調適對生、心理健康的影響》。未出版碩士論文，國立雲林科技大學，雲林縣。

吳武典、洪有義（1996）。《心理衛生》。台北：空中大學。

李曉婷（2008）。《志工休閒參與與心理健康關係之研究》。未出版碩士論文，國立中興大學，台中市。

林彥妤、郭利百加、段亞新譯（1993），V. J. Derlega & L. H. Janda原著。《心理衛生——現代生活的心理適應》。台北：桂冠。

洪煌佳（2001）。《突破休閒活動之休閒效益研究》。未出版碩士論文，臺灣師範大學，台北。

黃堅厚（1990）。《青年的心理健康》。台北：心理。

劉焜輝（1990）。《現代人的心理衛生》。台北：天馬。

鄭照順（1999）。《青少年生活壓力與輔導》。台北：心理。

賴倩瑜、陳瑞蘭、林惠琦、沈麗惠（2000）。《心理衛生》。台北：揚智。

謝天助（2003）。《休閒導論》。台北：歐語。

Argyle, M. (1992). *The Social Psychology of Everyday Life*. London: Routledge.

Coleman, D. (1993). Leisure based social support, leisure dispositions and health. *Journal of Leisure Research, 25*(4), 350-361.

Derlega, V. J., & Janda, L. H. (1986). *Personal Adjustment: The Psychology of Everyday Life* (3rd ed.). Glenview, IL: Scott, Foresman & Co.

Dupuis, S. L., & Smale, B. J., (1995). An examination of relationship between psychology well-being and depression and leisure activity participation among older adults. *Society and Leisure, 18*(1), 69-72.

Ellis, A., & Bernard, M. E. (1985). What is rational-emotive therapy (RET)? In A. Ellis & R. M. Grieger (eds.), *Handbook of Rational Emotive Therapy, Vol. 2*. New York: Springer.

Jahoda, M. (1958). *Current Concepts of Positive Mental Health*. New York: Basic Books.

Ragheb, M. G., & Griffith, C.A. (1982). The contribution of leisure participation and leisure satisfaction to life satisfaction of older persons. *Journal of Leisure Research, 14*(4), 295-306.

Vaillant, G. E. (2003). Mental health. *The American Journal of Psychiatry, 160*(8), 1373-1386.

Chapter 5

休閒與社會健康

許明彰

前　言

規律的身體運動除了可以提升體適能、改善心理與情緒之外，運動亦有助於全人健康與人際互動（朱敬先，1992；方進隆，1993）。除此之外，人們可以在休閒團體內，透過人與人互動的關係，獲得社會化的利益，在團體之內得到歸屬感（Cordes & Ibrahim, 1999）。世界衛生組織（WHO）指出，參與休閒活動使青少年遠離藥物濫用等危險行為，也降低老年人的孤獨感與寂寞感（WHO, 2002）。由此可知，休閒活動不僅僅影響到生理與心理，對於個體在社會的互動也深具影響力，休閒運動有助於個體的社會健康，乃至於全人健康。Greist等人（1978）以八位患憂鬱症的患者進行運動與憂鬱症的研究，進行跑步治療之後，有六位在第三週後有改善，一位在十六星期後改善，另一位則沒有改善；Andreas等人（2005）以瑜伽伸展運動方式，對實驗組十六位女性進行三個月一週兩次，每次九十分鐘的實驗，與控制組八位女性做比較，發現十六位實驗組的女性，在焦慮、苦惱、頭痛與背痛的情形大有改善。運動雖然能有生理與心理的效益，但是過度及太激烈的運動也會產生運動傷害、意外傷害，甚至導致死亡等潛在的危險。國內研究亦指出，過度激烈運動容易造成上呼吸道免疫系統的損傷與改變（陳裕鏞、黃艾君，2008）。

第一節　社會健康

社會健康也稱社會適應性，指個體與他人及社會環境相互作用，並具有良好的人際關係和實現社會角色的能力。有此能力的個體在與人互動中有自信心和安全感，能與人友好相處，心情舒暢，少生煩惱，知道如何

結交朋友、維持友誼，知道如何幫助他人和向他人求助，能聆聽他人意見、表達自己的思想，能以負責任的態度行事，並在社會中找到自己合適的位置。

社會健康文獻中解釋如下：

1. 社會適應能力是指人對複雜多變的社會環境做出適合生存的反應能力，一個人如果沒有良好的社會適應能力，就會對其心理健康帶來很大危害，進而影響到個人的長遠發展。
2. 社會適應能力是指人適應外界環境賴以生存的能力。隨著社會發展、競爭意識的增強，它越來越受到家長和社會的重視，但有關這方面的報導和研究不多。
3. 社會適應能力是指人適應自然和社會環境的能力，包括生活、學習、勞動、人際交往能力、獨立思考判斷問題和解決問題的能力。
4. 社會適應能力是指人力資源管理專業人才對社會環境的適應性。需求交叉彈性是指某產品的銷售量因另一種產品價格的變化而引起變化的百分比。
5. 社會適應能力是指人適應賴以生存的外界環境的能力，即個體對周圍自然環境和生活需要的應付和適應能力。孩子的社會適應能力是他們各個年齡階段相應的心理發展的綜合表現。
6. 社會適應能力一般是指適應社會過程中所必須具備的能力。市場經濟對人的社會適應能力提出了更高的要求，它包括競爭意識、生存能力、耐挫能力、交際能力和合作能力等等。
7. 社會適應能力是指對社會環境的應變能力。隱藏在身體內的疾病（隱患）只有表現出病狀和體徵時，才被人們所認識並稱之為疾病。所以健康和隱患可以共存但與疾病則否。
8. 社交能力是一種特殊能力，它是觀察能力、語言能力、模仿能力等

幾種能力所組成的有機結構，所以我們把社交能力稱為社會適應能力，它包含對社會、對他人、對自身的社會適應能力良好，也是人的心理健康和個性健全的重要標誌之一。

9. 適應行為又稱為社會適應能力，是指人適應外界環境並賴以生存的能力。

10. 社會適應能力是指人類有機體保持個人獨立和承擔社會責任的機能。

11. 所謂「社會適應能力」是指個體適應其生活環境中的自然與社會需要的有效性，從個體發展的角度認為適應行為包括了社會成熟度、學習能力及社會能力有關的行為。

12. 社會適應能力是指人適應外界環境，賴以生存的能力，也就是說人對付和適應周圍自然環境和社會需要的能力。

13. 適應行為早先稱為社會適應能力，是個人獨立處理日常生活與承擔社會責任達到其年齡和所處社會文化條件所期望的程度，是個體適應自然和社會環境的有效性。

第二節　休閒與社會活動

　　享有心靈和身體的活動能夠幫助降低許多病變的風險，譬如老人痴呆症、骨質疏鬆症、肥胖症、糖尿病和沮喪，而且可以幫助你脫離困擾、結交新朋友；保持健康的生活型態能夠幫助你更社會化，而且享受更精彩的生活。對於你的身體和心靈有許多可以做的運動，現今人們愈來愈長壽，也有更多時間來享受退休生活，要切記——事不宜遲，立即開始改變你的生活型態和習慣，以便改善你的健康和福祉。

　　身體活動不僅能保持身體健康，而且也能夠保持精神狀態的機靈以

及幫助舒緩壓力和煩憂，均衡的飲食對身體的健康和福祉也是很重要，包括許多蔬菜和水果，以及大量的水分來保持體內的水平衡，蔬菜和水果是健康生活型態的關鍵，你每天應該食用最少五份不同的蔬果。健康飲食的資訊請參閱以下網站：http://www.nhs.uk/livwell/5aday/pages/5adayhome.aspx/。

一、身體活動的益處

保持身體的活動性有許多益處，能夠幫助減低罹患糖尿病、心血管疾病的風險；能夠強化肌肉、促進移動力，助長健康的食慾和良好的睡眠習慣；它能夠減低跌倒、骨質疏鬆、壓力和沮喪帶來的風險；它能夠刺激腦部，使得腦細胞保持清醒和活力。

身體活動並不一定要去健身房，你可以參加舞蹈課程，走路代替坐車去購物中心，或是動手整理花園，假如你站立時無法運動，還有許多坐姿活動可以做，運動能夠給你更多「感覺良好因了」，使你更有活力能夠走出去與人互動。

許多的活動能夠幫助促進你的腦神經活躍，例如下棋、打麻將、賓果遊戲、字謎遊戲、學習語言或是參加烹飪課程等皆是，也可以經由製作名冊來訓練你的記憶，三天兩頭到社區中心去認識新朋友，不失為精神上的激勵，瀏覽一下地方上的報紙、村里的辦公室或是社區中心的公告板，看看有哪些符合你的興趣領域。

假如你能走出室外參與課程或活動，你就有機會認識新朋友，這也是一種自我激勵作用；地方上的圖書館是各式各樣活動的資訊來源，主動聯絡成人進修中心去瞭解學習課程的細節，針對50歲以上民眾開設的課程包括：初級電腦、應用外語、視覺藝術、瑜伽和插花等等。

導致意志消沉、精神沮喪的因素很多，譬如孤獨、不健康、失去行

動力或喪親等，產生症狀包括：食慾不佳、失眠、變瘦、缺乏動機和能量，通常出現以上一至兩種症狀是正常的，但是如果出現以上複合症狀時，應立即尋求家庭醫師的診斷與治療。

二、休閒活動

一個嚴重精神疾病患者最需要的是歸屬感和生活的滿足感，努力幫助人們成為社區的一部分並且擁有優質的生活，通常是聚焦在幫助他們取得好房子、找到好工作、教育和健康照護，以及助長自我決定和社會支持；然而，休閒活動有助於聯結到社區生活的核心。

研究報告已經證實，一般民眾和失能者身體和社會的休閒活動和優質生活有高度相關，特別是以下的活動：餐廳用餐、參觀圖書館或是公園散步，會帶給人們有鄰居生活的感覺；但是研究也發現，身體活動和身體健康以及身體活動和心理健康之間存在的緊密關係，甚至於有心理疾病的個人比起一般民眾很明顯的較少身體活動，他們的休閒參與也趨向被動，社區融入活動應該更專注在這個面向的社區生活。

參與各類休閒活動能夠幫助那些患有嚴重精神疾病的人，帶給他們比較積極主動而且健康的生活；許多的休閒活動需要大肌肉群和有氧的運動，能夠促進心肺的健康，遠足、騎單車、游泳、園藝和跳舞都是好例子，倘若能夠積極持之以恆地去參與這些身體活動，導致身體健康的利益是最大的，歡愉地參與休閒活動對於健康的助益有加分效果。參與休閒活動更能夠減壓和帶來身心的平衡，達到促進健康的目的，譬如：休閒活動能夠讓人們在緊繃的壓力下得到喘息的機會；事實上，積極的休閒活動是一種強力的預防策略方法，預防壓力事件的發生，社會支持、運動和其他非社會活動，譬如：繪畫、寫作、打禪等。

社會性休閒活動對一個人的健康也是很重要，友誼是較長壽的潛在

因素，研究報告支持社交網絡對健康維護和減少精神病患再住院的重要性，休閒活動在增進社會參與和友誼方面是有其潛力，例如：打牌或參加運動團隊，這類休閒活動是需要和他人產生互動。

參與休閒活動能夠提供嚴重精神病患認識共同興趣朋友的機會，和熟人談天說地、閒聊電影或是到社區大學選修成人教育課程等活動，可以幫助嚴重精神病患擁有家庭以外的社交生活，並提供他們建立新友誼關係的機會；其他活動如看電影或音樂會等活動，經常是朋友聚會的原因，以及幫助維繫社會關係的媒介。

許多患有精神疾病的民眾，因服務人員不熱心規劃和協助，總覺得很難去發展他們的身體或社會性休閒活動。

在人們閒暇時間去從事自己想做的事是休閒的核心概念，所以選擇看電視或無所事事是每個人固有的自我決定的權利，所以嚴重精神病患在選擇他們自己的休閒活動時是需要旁人提供協助，特別是他們過去有過選擇的經驗，通常人們會假設找尋愉悅和社會性的休閒是不難的，然而研究指出這絕對不是自動發生的，特別是對精神障礙者來說更難；休閒指導者會協助他們辨認和探索與身體和社會性休閒活動有關的個人價值和興趣，發展和精練追求個人興趣需要的技能，並且配置個人和社區的資源來支持他們參與社區休閒活動；最重要的是休閒指導者會協助去除障礙，以便參與社區和社會生活。

最後，或許健康和人類服務系統很少告知患有嚴重精神疾病的人，應該透過參與身體和社會性休閒活動來追尋健康和幸福的機會；另外一個要優先考量的重要議題是，不要忘記企劃休閒活動節目單的承諾。

🚲 第三節　活躍老化與戶外休閒

　　活躍老化（Active Aging）概念之提倡，源自於1999國際老人年
（Year of Older People in 1999），希望透過各界合作，共同創造一個不分
年齡，人人共用的社會。積極老化概念提出後受到聯合國世界衛生組織重
視，極力向全球提倡，強調積極老化涵蓋層面除了應維護高齡者的健康與
獨立外，還須拓展到社會參與和社會安全（WHO, 2002）。亦即老化概念
由個人層面的需求推展到社會參與及社會安全層面。聯合國世界衛生組織
所認為積極老化的整體策略，強調營造老年人參與社會活動的優質生活環
境，包括社會參與、個人健康和社會安全，政策目標在於開發老年人力資
源，增強老人資本存量，其中資本的內涵包括健康資本、知識資本、社會
資本及經濟資本，並將其視為因應21世紀人口老化挑戰的積極作為，期能
為高齡人口提供一個積極的扶持環境，使老年人能妥善適應高齡化社會的
發展與變化。

　　根據聯合國定義，當65歲以上人口超過總人口數的7%即為高齡化社
會（或稱老化社會），超過總人口數的14%即為高齡社會（或稱老人社
會）。以我國衛生署2004年統計，台灣65歲以上人口於1994年占全國總人
口數7.10%，已達高齡化社會，2002年突破9%，而根據我國內政部民國98
年社政年報統計，至2006年底，65歲以上人口數突破總人口數10%，2009
年更達10.63%。依據行政院經建會推估，至民國114年左右，老年人口將
達總人口數的20.1%，意即國人中每五人中就有一位是老年長者，臺灣將
進入所謂的高齡社會。

　　世界衛生組織（WHO）在2002年公布的政策報告書《活躍老化：政
策架構》中指出，「活躍老化」為達成「正向老化經驗」的途徑。基於成
功老化、生產性老化、健康老化等思考化的不同典範，及聯合國於1999年

訂定的高齡者五大原則：獨立、參與、尊嚴、照護與自我實現；學者盧宸緯（2008）指出，「活躍老化」是「健康、參與和安全達到最佳化機會的過程，以促進人們經歷老化時的生活品質」。學者徐慧娟、張明正（2005）指出，活躍成功的老年生活，應追求從身體、心理、社會等多方面的健康，進而使老年維持自主與獨立，亦能參與社會經濟文化等事務，提高生活品質，才是老年生活應追求的目標。據此，筆者嘗試從活躍老化的觀點來探討戶外休閒的重要性。

　　活躍老化一方面強調「自主」與「獨立」，以將「健康生活的期望」即「免於失能的生活期望」擴展至所有人們的老化歷程為目標，期望不論是退休者、身體虛弱需依賴他人者或是殘疾者，都能具有獨立生活的能力；然而，另一方面，由於老化是發生在與他人相處的社會脈絡中，因此活躍老化也重視來自社會、人際或家庭支持的「相互依賴性」與「代間連帶」。「健康」、「參與」與「安全」可視為活躍老化的三大支柱。其中，健康和參與兩大支柱與「戶外休閒」最為相關，而健康與參與又可進一步歸類為「生理」、「心理」與「社會」三面向思考。

　　戶外休閒對高齡者而言，具有生理上、心理上與社會上三方面的協助與促進之功能，而此三方面功能所展現的重要性又分別與活躍老化的兩大支柱──「健康」與「參與」相呼應。因此，透過戶外休閒的途徑，有助於「活躍老化」的實現。以下分就戶外休閒對於「活躍老化」願景的達成，在生理上、心理上及社會上的重要性進行說明。

一、生理上的協助與功能促進

　　戶外休閒能夠協助高齡者維持、改善其身體健康狀態，進而延長壽命並提升高齡者的生活品質與尊嚴。

　　隋復華（2004）指出人類伴隨老化所出現的生理變化，首先在「外

在生理」方面，包括：皮膚與結締組織逐漸失去彈性；骨骼因再生速度不及流失速度而造成骨質疏鬆；肌肉細胞則因不具再生能力，隨年齡增加而累積的運動不足、不當飲食和神經系統受損而可能造成肌肉萎縮。其次在「內在生理」方面，包括：隨著年齡增加，脂肪逐漸累積、部分心肌由變得黏稠的膠原蛋白取代，進而引起心肌肥大、心臟功能下降；血管管壁由於脂肪堆積而變窄；肺活量降低、血中含氧量降低、肺部二氧化碳存留量增加等。

以休閒運動為例，綜合學者研究（劉影梅、陳麗華、李媚媚，1998；隋復華，2004；Hopman-Rock & Westhoff, 2002; Karani, McLayghlin & Cassel, 2001）發現，休閒運動有助於改善前述生理老化現象，如血流量、心輸出量、最大攝氧量與肌肉張力的提升，並能降低骨骼、心臟、血壓與血脂等與年齡相關的問題發生率，進而減緩老化速度、維持或促進生理健康、延長壽命、提升高齡者的生活品質與尊嚴。尤以在戶外休閒的環境中，除了前述一般休閒運動減緩老化與促進健康的功能外，如適度日曬能讓身體合成可增強骨骼的維他命D，流通與無汙染的較佳空氣品質有助於高齡者減少呼吸系統的疾病等，使得戶外休閒對於高齡者的健康促進與維持有著不可或缺的地位。

二、心理上的協助與功能促進

戶外休閒協助高齡者克服伴隨年齡而來的心理老化現象，有助於高齡者達成生命的統整與自我實現。

除了前述的生理老化外，隨著年齡的增加，陳明蕾（2004）指出「心理老化」的現象。首先，就發展理論而言，高齡期所面臨的生命課題與任務包括：生理機能的變化與可能的衰退、自我的統合、與生命達成協議、自我價值與生命意義的追尋、對死亡的接納與超越社會參與互動及自

身生活的滿意安排。其次，就高齡者所面對的壓力而言，因生理老化或慢性病帶來的健康壓力；因家庭型態轉變、與配偶的相處或是配偶的死亡所帶來的家庭壓力；退休金、養老金、消費型態轉變所帶來的經濟壓力；伴隨退休所產生的工作壓力；及來自自我概念低落等其他方面的壓力。第三，Slater（1995）指出，若高齡者未能有效因應前述生命課題與任務，及伴隨而來的不同壓力，或基於被烙印（stigma）為失能者的擔憂而切斷與相關資訊資源的連結，可能產生焦慮、沮喪、退縮等情形，除了降低生活滿意度之外，甚至轉向以酒精或藥物支持，嚴重則導致自殺。因此，如何協助高齡者有效因應心理老化，成為刻不容緩的議題。

　　與戶外休閒的特質相對照，首先，「休閒」隱含不受外力壓迫、自主選擇、自我決定的意涵，如Purcell與Keller（1989）即主張可感知的支配能力為休閒活動的關鍵特徵。換句話說，面對伴隨生命進展所產生的變化之不可預測、無法掌握感，在休閒中，高齡者能展現其自我決定的自主性，提升自尊。其次，面對由於生理變化、空巢期或是退休而產生的對於自我價值之懷疑，休閒活動能協助高齡者跳脫自身價值的單向度認知，協助高齡者從自身喜好或新奇的休閒中尋得更多值得自我肯定的屬性，除了豐富心靈與生活內涵外，亦重新定義自我、重整個體自尊，維持生活的動力與自我意識，並在休閒中追求自我實現。第三，相關研究（高迪理，1993；Griffin & McKenna, 1998; McAuley, 1993）皆顯示休閒可為高齡者帶來心情的安定、愉悅與放鬆，並有助於生活的適應及生活滿意度的提升。第四，在戶外休閒活動中的高齡者，乃處於人類文化或是大自然的環境之中。在與累積人類智慧結晶的文化或是孕育整體生命的大自然互動中，有助於高齡者從較為全觀、整體的觀點思考生命的意涵，進而超越對於生命結束或對於過去的選擇與結果的失落與絕望感，接納自身生命的限制，進而達到自我整合的境界。

三、社會上的協助與功能促進

　　戶外休閒擴大高齡者的社會參與機會與範圍，進而豐富高齡者的社會參與內涵並強化社會支持力量。

　　高齡期的生理變化，及退休、空巢期、喪偶等生命事件帶來的生活改變，使得高齡者對社會支持的需求大增，而此種社會支持的需求又可分為支持性人際關係及支持性社會資源。在「支持性人際關係」方面，Ischii-Kuntz（1990）的研究結果顯示，高齡者情緒支持的基本提供者為基於平等地位建立友誼的親密朋友，而朋友也會為失去親人特別是喪偶的高齡者提供補償性的支持。此外，由於友誼為基於成熟的選擇與需求而建立，且包含個體間社會能力的交換，因此友誼比和親屬關係更能成功支持個體的有用感與自尊；即高齡期的友誼比親屬關係更具重要性。Rainey、McGuinness與Trew（1992）則指出高齡者的友誼關係所具有的功能，包括提供知識、忠告及專家知識的引導、提供歸屬於某團體的社會一體感、提供他人關懷的機會、發展友好及和平的依附感、擁有能力及尊嚴的價值感及可信賴、願意接受幫助之同盟感等。Slater（1995）亦有相似的看法，認為高齡時期的友誼，其關鍵價值在於相互協助、影響及肯定。在「支持性社會資源」方面，Slater（1995）指出又可區分為內在及外在資源：內在資源如問題解決技巧、抵抗壓力與煩惱的能力，為個人內在的技巧與能力的培養與發展；外在資源則包括支持性的物品器具如電動輪椅等輔具，人際方面如親友的協助，及社區照護或居家服務等正式協助。

　　將上述社會支持的內涵與戶外休閒相對照可發現，戶外休閒活動正可滿足高齡者社會支持的需求。相較於「非戶外休閒」，首先，戶外休閒擴大了高齡者的社會參與範圍，為高齡者帶來更多與他人面對面互動的機會，此一改變促使高齡者有更多機會建立家人以外的社會網絡，能持續運用並增進社會溝通與互動的技巧與能力，並因此強化高齡者間的社會支持

力量，有助於支持性社會資源的傳遞與流動。對照Schwartz（2008）的研究可發現，此一社會支持力量所帶來的歸屬感，正是促使休閒得以發揮其正向影響的催化劑。另一方面，戶外休閒活動的多樣性與獨特性，促使高齡者的生命體驗更為豐富多元，除了如高迪理（1993）所指出的具有免除高齡者無所事事的焦慮感外，亦能提升高齡者的自尊與生命價值感，有助於高齡者的自我實現。綜上所述，從活躍老化的觀點思考戶外休閒的重要性，可發現戶外休閒分別透過生理上、心理上及社會上三方面的「量」與「質」的改變，促成活躍老化願景的實現。

在生理方面，戶外休閒帶來生理功能上「量」的促進與維持，並進而帶動生理功能上「質」的維持與改善；在心理方面，戶外休閒除了帶來生活與心靈內涵在「量」的豐富與充實外，亦帶來如愉悅、自主性、自我價值的重新肯定、尊嚴、自我實現與生命統整等「質」的生命提升；在社會方面，戶外休閒擴展了社會參與的範圍與機會及社會支持的網絡，此一「量」的增加則帶來了高齡者的自尊、歸屬感等「質」的提升。

四、結論

在高齡化社會成為全球普遍現象的今日，如何有效因應高齡化社會帶來的「危機」，並將危機轉化為「契機」，實為首要思考的課題。隨著正向老化典範的轉移，世界衛生組織提出的「活躍老化」概念，已成為今日因應高齡化社會的主要對策。就戶外休閒而言，首先，在生理層面上，戶外休閒能協助高齡者維持或改善身體健康狀態，延長壽命並提升生活品質與尊嚴；其次，在心理層面上，戶外休閒能協助高齡者克服伴隨年齡而來的心理老化現象，有助於高齡者達成生命的統整與自我實現；最後，在社會層面上，戶外休閒能擴大高齡者的社會參與機會與範圍，進而豐富高齡者的社會參與內涵並強化社會支持力量。換句話說，戶外休閒因

具有促成高齡者在生理、心理與社會三方面產生「質」與「量」的正向改變之「健康」與「參與」的促進功能，使其在眾多達成活躍老化願景的策略中，具有不可忽視的重要位置。然而，「活躍老化」實為一「預防」的概念，加上代間的支持與互動亦為活躍老化的重要概念之一，「活躍老化」的目標對象不僅限於高齡者，而應擴及所有的年齡團體。因此，基於前述「戶外休閒」對於達成「活躍老化」的重要性，筆者認為，以活躍老化為基礎的「戶外休閒教育」，應從國民義務教育開始實施。誠如世界衛生組織所言，「昨日的孩童就是今日的成人及明日的高齡者」（WHO, 2002），老化的議題與每一個個體、每一個年齡團體都息息相關。期盼透過以活躍老化為基礎的「戶外休閒教育」之實施，從孩童時期撒下「戶外休閒」的種子，培養孩童形成休閒知能與技巧，使其瞭解如何因應生命不同階段、不同的社會資源而有不同的休閒規劃，如何從戶外休閒中獲得生命的能量與動力，如何透過戶外休閒提升自我生命的品質、體悟生命的本質，以有效因應伴隨生命期而來的課題與任務，並將可能的危機轉化為發展的契機。期能透過「戶外休閒教育」的實施，促使社會大眾瞭解「戶外休閒」在因應高齡化社會中的重要角色，並能透過「戶外休閒」的參與，將高齡化社會所帶來的危機，轉化為發展的契機，使高齡者產生正向的老化經驗，對社會而言不再被視為負擔或是包袱，而是能發揮其智慧引領社會前進，有尊嚴、自主、自我實現的生命圓滿個體。

第四節　休閒社會

　　有人說，後工業社會是一種消費社會；也有人說，後工業社會是一種休閒社會。意思是，那時的社會，將普遍的工作四天或三天，工作的時間和休閒的時間一樣多，甚至休閒的時間還要多些。現在的生活是為了工

作，將來的生活就是為了休閒。這對人類來說，將是一大挑戰，把工作的目標都改變了，能說不是一大挑戰？在早期的社會，或僱傭關係不是那麼明顯的社會，工作跟休閒是分不開的，大概工作累了就休息，然後再工作，並不刻意把時間空出來作為休閒活動之用，就如諺語云：「日出而作，日入而息」。

那時候，工作的目的就是為了賺得生活費用，或者說為了維持生計。工業社會的僱傭制度和八小時工作條件，才把人的日常生活劃分為兩部分：一部分為了工作，賺取生活費用；另一部分卻是為了打發個人自己可以支配的時間，為休閒或遊憩活動所用。這是一種普遍性的轉變，大部分工作人員，都是在工作外尋求各種各樣的休閒活動，除了那些身負重任的經理和官員，他們只知道不分日夜地工作。不過，這時候的人，仍是一種工作取向，生活就是要工作，最好的工作也就是一種最好的生活。目前，在美國和歐洲，許多公司和工廠實行每週工作四天，即有三天的長週末，可以玩個痛快或休息足夠的時間。調查顯示，這樣的工作方式，有許多好處，首先是員工對工作環境都感到很滿意，工作情緒、工作效率提高了，產量也增加；其次是離職率降低，遲到和曠工的現象有顯著的改善；另一方面，增加了和家人相聚的時間，參加了更多的社交和休閒活動。雖然我們還不確定休閒是不是提升工作效率的因素，但每週休假三天，至少改善了工作的狀況。也許有人會問，如果每週工作三天，休假四天，情況是否將要變得更好些？這是目前還不易回答的問題，可能要看工作人員的收入和公司的自動化高到什麼程度而定，不是一般工業社會的人員可以享受得到的待遇。休閒的時間多，工作的時間少，顯然把工作的意義改變了，工作不是為了生計，而是為了休閒——也許這就是將來的休閒社會。工作不到三十小時，休閒卻超過三十小時。

就現階段而論，我國當前的社會經濟發展，自然還沒有到達這種地步，但是只要我們的工業化程度繼續向前提升，減少工時，增加休閒，將

為一種必然的**趨勢**；正如初期工業化過程一樣，一些因工業化而帶來的現象，必然產生，好的如改善生活品質，壞的如汙染環境、增加犯罪。如果我們的決策階層懂得設計賺錢，同時也懂得避免可能的災害，這個社會將會獲得更健康的發展。如何面對未來的社會，從休閒上去調節人民的工作情境，實為一重要課題。

第五節　健康秘訣：保持快樂

快樂的十五種習慣

　　「只要養成十五種好習慣，你就能遠離厄病、好運過一生！」，日本名醫日野原重明九十一歲時出版《快樂的十五個習慣》一書，分享了他健康又長壽的秘訣。秘訣其實很簡單，只要養成十五種好習慣並持續不斷，就能讓身、心變得純淨又健康。「經過九十年來培養、持續不斷的習慣，到今天已經成為我的財產。」日野原重明在書中介紹他一直視為寶物的十五種習慣。乍看之下部是再簡單不過的事，卻全是讓心靈、身體變得純淨和健康的好習慣。相反地，壞習慣會動搖一個人的身、心、靈，繼而產生身體與心靈上的疾病。也就是說，人乃由習慣所造就，身心皆然。這十五個習是：

(一)習慣1：心中永保愛

　　日野原所以充滿活力，一個根本的原因就是愛存在於心中。他向來相信喜悅或歡樂只要有人分享，快樂的程度就會更加擴大。更喜樂的生命，必須包含更多的愛。

(二)習慣2：抱持「一切都會變得更美好」的正面想法

日野原也相信，那些願意克服自己的缺點或弱點，並習慣存著「一切都會變得更美好」的正面想法的人，在人生中的任何時刻，都能夠展現樂於堅持的強大毅力。

希臘哲學家亞里斯多德對於習慣有如此定義：「所謂習慣就是不停重複的動作」。養成對任何事情都持有正面的想法，也是一種必須要培養的新習慣。用這樣柔軟的思考方式試著重組我們的人生，一定可以感覺到從明天開始的每一日，更為光輝、明亮。

(三)習慣3：挑戰新事物

如果在年輕時就養成挑戰新事物的習慣，發覺自身才華的機會也會隨之增加。那麼，一生中就可以看見無數次繁花盛開的瑰麗風景。

若想永遠保持年輕的心，就要試著對某種事物保持高度的關心。而且，還要試著去挑戰看看。只要抱持這樣的心情，老不老一點都無妨，就讓向前行的勇氣，好好地發揮能量。

(四)習慣4：鍛鍊自己的專注力

一個人有專注力，看起來就會非常朝氣蓬勃，但如果缺乏專注力，什麼事都無法順利進行。「最糟糕的是就此意志消沉、自我放棄。」日野原說。

培養專注力，需要某種程度的訓練才行。也就是說，必須在日常生活中就養成注意力集中的習慣。為了鍛鍊自己的專注能力，日野原採用的方法是──無論多麼短暫的時間也要有效利用，絕對不可白白浪費。

日野原建議對於生活時間不太固定，或已經從工作崗位上退休的人，時間再如何充裕，也要在一天當中固定抽出三小時左右，完全用在研讀或自己的興趣上。

(五)習慣5：向心目中的典範學習

人生要如何規劃才好？

日野原建議，如果實在無從下手，先尋覓一個讓你心生欽羨的典範也是個好主意。

日野原也建議可以憑藉一顆溫暖的義工之心，造就出一種人格。一面充分利用義工活動，在平衡自己生命的同時，又可以過著充滿彈性、愉快的生活。人並不會因歲月的積累而枯萎，反而會更加成熟。為了朝成熟之路邁進，各方面要學習的事情還很多，日野原建議要努力培養思考的習慣。

(六)習慣6：感受他人的心情

日野原常常出國，經常看到外國人有體諒他人心情的習慣。要感受他人的心情，一定要先能讓自己寧靜下來，細細體會。食養山房主人林炳輝就是這個典型的例子。他憑著對簡單、素雅、令人感動、引發豐富心靈的居住空間的追求，在十幾年前，創設了食養山房。

(七)習慣7：珍惜有緣相逢的所有人、事、物

日野原也想對大家說的是，如果你自己架設好一組品質優良的天線與接收器，你就更有機會遇見美好的事物。

進入職場工作，懂得架設接收美好訊息天線的人，懂得感恩的人，一定要找志同道合的人，大家有一致的願景、目標、價值觀，一起打拚。

(八)習慣8：比八分飽再少一些

日野原維持健康的方法，就是對體重的控制。有的靠飲食控制，維持適當的體重，有的則靠規律的運動。

忙碌時，他常常在吃飯時間拿出牛奶與餅乾。

「大家都知道吃飯只要吃到八分飽就好。在吃到太撐、吃得太飽之前就停手，內臟的負擔比較小，對健康有正面的好處。」日野原說他現在超過90歲，「六分」左右就足夠了。

(九)習慣9：對飲食不要過於神經質

每天清晨，日野原都會喝一杯加了橄欖油的蔬菜汁。這種自製飲料可以穩定膽固醇值，又可以在忙碌的上午，輕鬆地補充體力與能量。這個習慣，他已經持續了三十年以上。

晚餐常會有聚會或晚宴，這種場合的料理多含有過量油脂，到處充滿了卡路里攝取過量的危險。

遇到這種情況，日野原都會先從沙拉開始取用。但他建議偶爾有宴席時，對美食也不用過於敏感，多吃一點，過幾天少吃一點，讓多出的一、兩公斤體重降下來就可以了。

(十)習慣10：能走路就走路

同時與飲食生活的混亂共存的，常常是運動不足的問題。但是，對每天忙亂過日子的現代人而言，要額外找到運動時間，實在是難如登天。所以日野原自己就做到了能走路就走路，因此他在醫院裡上上下下、跑來跑去，不坐電梯，走樓梯；搭捷運時，也儘量走樓梯，不搭電扶梯。

(十一)習慣11：與更多同好享受運動時光

找同好一起去運動，也是必須培養的快樂生活好習慣。

即使找不到人一起去運動，只要每天規律地去運動，自然就會碰到一些運動同好。

(十二)習慣12：正面思考

健康與否，就看自己夠不夠朝氣蓬勃，而夠不夠有活力，也全靠心情決定。

要讓心靈變得更平靜、豐富，該如何做才好呢？

日野原建議，就算面對累死人的工作，也不應該長吁短嘆，以為時運不濟，反而要振作精神，想像完成後的成就感。

並且，一邊以正面思考來鼓勵自己，一邊務實地動手完成，積極進取地挑戰難關。

(十三)習慣13：調節壓力

沉重的壓力必須明快地抒解及調整。

抒解壓力的一個方法是，不要讓憂慮的事情一件一件累積。

許多人釋放壓力的方法，是尋求宗教信仰，把煩惱、憂慮交給上帝。張孝威長年信仰基督教，自己的妹妹還是牧師，他說，一個人不能過度自信，他認為很多經營者出現問題，是因為過度自信，他做個基督徒，可以將憂慮交給上帝，不會累積在心裡。

曾有一個患者告訴日野原，他已經厭倦了充滿壓力的上班生涯，退休後想要在溫暖的土地上，過著隨心所欲的日子。

但是，當如願搬到計畫中的區域，過著完全沒有壓力的生活後，他每天在無所事事當中，卻失去了生存的意義。到了最後，身體崩壞、精神狀況也變得極為不穩定。

若生存於無菌般、毫無壓力的環境，身體上、心靈上也終會產生病狀。

(十四)習慣14：反身自省，要求自己（責任總是在我）

梅特林克（Maurice Maeterlinck）創作的《青鳥》是一齣著名的戲劇。故事的梗概是「千山萬水尋找代表幸福的青鳥，最後，卻發現牠不在天涯海角，而是好端端地待在家中」。青鳥欲訴說的就是，所謂的幸福就存在每個人的心中。

建立明朗、樂觀的生活方式，設立人生的願景，隨時掌握住屬於自己的青鳥，必須常常反求諸己。

(十五)習慣15：不要盲目、非理性地遷就於習慣

不管是藉由寫日記、寫年記的方式，或是經過禱告、內觀，萬一你發現到今天為止走的是錯誤的道路，只要換一個正確的方向即可。

日野原一直在強調，習慣可以造就一個人。但是，並不是要大家盲目、毫無理性地固執於一件事。有時候，描繪出一幅美麗願景之後，才發現到今天為止的習慣，與這樣的願景格格不入。這種時候，彈性改變一下思考方式，再營造出另一種適合的習慣就好了。

正如同日野原重明在書中所說的：「禽鳥的飛行姿勢無法改變，動物爬行的方式、奔跑的姿勢難以調整，但是，人類可以更改自己的生活方式。改變日復一日、重複千百回的行動，形成新的習慣。選擇新習慣與否，靠的是人類的意志。人類有選擇的自由，經由意志力與毅力，可以形塑出全新的自己。」

結　語

　　台灣在邁入高齡社會後，人口老化的壓力逐年遞增，對高齡者提供適當的協助成為政府、社會、家庭與個人的重要工作。除了增加醫療、照顧產業外，可從健康促進（health promotion）方面著手，鼓勵高齡者多從事休閒行為，從減少危險因子開始，讓疾病發生比率降低，參與休閒活動對高齡者心理健康有極大幫助（Siegethaler & Vaughan, 1998; Santrock, 2004）。Bull等人（2003）認為高齡者在工作和退休的轉換階段，休閒扮演重要的角色。雖然退休以不同的方式影響不同的人，但休閒活動能夠為高齡者提供失去的生活重心，能夠為他們提供一個新的時間表。同時，休閒也是一種重要方式，它可以重建退休後失去的社會關係。而透過休閒活動參與能維持社會關係，對心理健康有幫助，愈能降低憂鬱程度。抒解壓力，放鬆身心，就醫並非是最佳途徑，較適當的方式就是平常選擇適當的休閒養生保健活動、飲食與作息。所以應鼓勵高齡者多參與休閒活動，以促進社會健康。

問題與討論

1.社會健康的定義。
2.舉例說明休閒與社會活動。
3.闡述活躍老化與休閒的關係。
4.闡述休閒社會與健康的關係。
5.闡述保持快樂與社會健康的關係。

 附錄　休閒與社會健康活動

一、減壓日（Stress-Less Day）

　　減壓日是一天的壓力管理的知覺和教育活動，可以在職場、學校、社區或各種創意的場所來實施，根據美國國立職業安全和健康學院的調查報告指出，四分之一的雇員認為工作是他們一生的第一壓力源，超過一半的雇員認為健康照護的經費帶給他們極大的壓力；壓力的形成和下列因素有關：健康狀況不佳、受傷、故意曠職增加、拖延以及員工刻意辭職，教師和學生在高標的課業和家庭壓力下，也是處於高度緊張情況，在金融海嘯期間，整個社會也面臨預算刪減帶來的壓力。

(一)目標

　　1.提高對壓力帶來負面效應的知覺。

　　2.透過積極的健康行為、練習和活動，增進預防、對抗且減低壓力的知識和技巧。

(二)說明

　　活動當天，州立健康部的雇員進入他們平常開會的會議廳時，他們感覺好像置身另一個寧靜的世界，和他們工作的地方完全不一樣。現在的會議廳充滿著柔和的燭光、蘋果香以及海水的沖擊聲，剎那間所有雇員沉醉其中，造成參加活動前的立即減壓效果。此活動是一天的行程，從早上十點到下午四點，雇員可以選擇方便的時間來參加，不需要事先報名或註冊，參加時間和次數完全取決於雇員的意願，沒有資格限制、沒有評鑑，當然就沒有壓力。

　　「維護健康」是美國羅德島健康部和州立雇員福利機構合作推動的

一個專案，減壓日變成一個提供教育機會和增強預防及減低壓力知覺的活動，此活動在年假前幾個禮拜舉辦，參與的人數並不踴躍，然而，大約三分之一的健康部員工參加這項活動，根據雇員的健康利益調查報告指出，因為逐漸提升的生活壓力，導致他們必須在這個時刻，嘗試著在工作和家庭間找出平衡點。

減壓日當天，可以考慮提供下列活動，並且要確定有適合的人力資源協助活動的進行：

1.按摩服務，聯絡按摩學校派遣實習生提供十分鐘的免費按摩。
2.熱飲，人人都希望能夠在嚴寒的冬天享受一杯熱飲，熱茶或熱巧克力都是很好的選擇。
3.氣氛，創造良好的現場氣氛：微弱的燈光或燭光，搭配輕柔的背景音樂，以及鮮花及美麗的室內裝潢等等。

二、我的誓言（My Pledge）

我的誓言是一種可以在不同場合舉辦的自覺活動，每個人公開的在同仁面前宣誓他們參加個人健康行為的承諾，公開宣誓參加正面健康行為的承諾是一種很有效的健康促進策略。

(一)目標

1.增強健康生活型態行為的知覺。
2.增強對個人健康的承諾和責任。
3.改善健康行為。

(二)說明

簡單地說，我的誓言是一種鼓勵團體或組織成員公開宣誓改善個人

健康的承諾的活動，張貼個人的誓言在公告欄給大眾閱覽，有意願參與者將他們的口頭或書面的誓詞張貼在公告欄上，假如公告欄無法容納那麼多誓言，可以以一天或一週為單位來張貼，下架的誓言儲存起來以便臨時之需。誓言張貼不宜過久，或許一個月就更換，新的誓言張貼在公告欄上方，舊的誓言移到下方，保持訊息的新鮮度。

在公告欄頂端張貼或書寫「我的誓言」，並提供誓言的說明、簽字，寫下日期張貼在公告欄上，並附上誓詞樣本。我的誓言執行要點如下：

1.請求職場、社區或學校的資深前輩張貼他們的誓言以表示他們對活動的支持，建立案例活動得以開展。
2.以接力跑方式要求一個接一個張貼誓言。
3.發電子郵件給所有的員工、顧客或學生，邀請他們在公告欄上書寫並簽署他們的誓言，展示他們個人正面健康行為改善的承諾。
4.公告欄或翻動卡片可以每週更新一次，視需要更新頻率可以更密集，以便提供民眾更多思維，持續來增添他們個人的誓言。可以在餐廳、走廊或是較顯眼的地方、交通要道張貼誓言，或是將誓言卡在公告欄輪流展示，儲存移除的誓言卡以便不時之須。

我的誓言內容如下：

1.我宣誓停車時要遠離目的地。
2.我宣誓可以走樓梯絕不坐電梯。
3.我宣誓每天最少食用五份水果和蔬菜。
4.我宣誓每天走更遠的腳程。
5.我宣誓每週至少運動三次。
6.我宣誓加入運動課程。

7.我宣誓每年定期體檢。

8.我宣誓每月定期乳房檢測。

(三)重要事項

1.我的誓言活動可以補強任何的健康活動。

2.民眾可以簽署一頁的特定改善健康行為誓言，張貼在教室門上、走廊、餐廳或是其他顯眼場合、交通流量大的地方。

(四)相關網站

1.線上誓言格式案例請參考：www.projectappleseed.org/pledgefitnessnutrition.html

2.參考stickk（www.stickk.com/），一個線上社群網路，允許民眾簽署個人健康護照承諾。

三、只要動一動（Just Move It）

「只要動一動」是一種低成本、六週的身體健康自我挑戰活動，可以針對個人對身體活動的喜愛量身訂作；每週定期召開會議，透過分組討論提出體適能和社會支持有關的學習心得，以及個人的運動日誌的分享來確認每個人應盡的責任。

(一)目標

1.增加身體活動。

2.鼓勵身體減重活動。

3.支持身體減重活動。

4.提供社會支持契機。

(二)說明

　　「只要動一動」是一種可以在任何不同環境來執行的活動，開幕式是為了促進此活動並吸收學員，學員報名後，就可以選擇他們喜歡的運動項目，譬如：健走、騎腳踏車、健身等，每週的集會內容包括：運動專題研討會、社會支持和責任歸屬，學員每週的運動模式可以是單獨進行、集體操作或是和夥伴一起來，記錄各項進度細節於運動日誌，學員在六週的活動中，每週繳交個人的運動日誌和進度報告，表示對自己負責。以下是每週時刻表：

　　第一週：提供活動簡介、挑戰名冊和取得參加學員簽字的報名表。

　　第二週：與時俱進，與學員互動式的討論交換活動意見，豐富活動內容。

　　第三、四、五週：邀約來賓報告、團體討論或集會、身體活動專題研討會。

　　第六週：最後一週──主辦人員頒獎。

　　每週的活動結束，學員必須完成填寫、繳交活動參與和滿意度評量表。

(三)設施和資訊

　　1.開幕式場地和設施。

　　2.報名和集會的教室和桌椅。

　　3.身體活動專題研討會的專用教室。

　　4.列印和張貼促銷文件。

　　5.活動完成的誘因。

　　6.印發身體活動日誌。

　　7.邀請客座講師授課六週，健康俱樂部代表、有證照的運動防護員、

政府健康部門的專員、國家公園與休憩管理處的官員等都是客座講師的來源，能夠勝任課程的志願者也是可以考慮的。以下是網羅志願講座的五個要領：

(1)拜訪健康俱樂部、青年會、醫院、大學。

(2)請求健康保險員、醫師、護理師、專業人員。

(3)邀約非營利組織人士討論和民眾健康有關之特殊問題，譬如：中華民國糖尿病協會、中華民國心臟病協會。

(4)找出組織內領有相關證照人士。

(5)尋求地方上的戶外俱樂部共同組織踏青、騎單車、泛舟以及其他戶外活動。

8.學員簽署的表格和過程。

9.開幕時介紹活動參加學員，要求他們必須完成必要的文書手續：繳交報名表、領取講義。

(四)重要事項

提供參與誘因或活動日誌。

(五)身體活動建議清單

1.走樓梯。

2.停車時儘量遠離目的地。

3.遛狗或主動幫鄰居遛狗。

4.晚餐後家人一起散步。

5.週末去散步。

6.騎單車上班。

7.午餐時間散步。

8.戴上計步器。

9.和朋友一起運動。

10.辦公室周圍繞行。

11.取遠程走路回家。

12.每天承諾多活動。

四、閃亮人生（Spark People）

「閃亮人生」是近年來全球成長最迅速的健康系列網址，它的宗旨在激勵人們努力達成健康的目標，並造就一個健康的地球村；閃亮人生能夠提供人們搜尋健康的飲食和生活項目的網址，其目的是在增進身體活動、改善營養，以及鼓勵減重，學員的附加價值是增加接觸社會網絡的機會，整個服務對個人是免費的，團體或組織則要繳交少許費用。

(一)目標

1.增進身體活動。

2.鼓勵減重。

3.支持減重。

4.提供社會支持的機會。

(二)說明

一群來自各地的職業婦女聚集在一塊，討論她們的專業，以及成群結隊來參加減重活動，她們都是透過閃亮人生網址的聯繫而相聚，主要目的是互相支持鼓勵來達成減重的目的。

至今，超過五百萬人參加了「閃亮人生」活動，創辦人兼執行長Chris Downey在此活動中，結合改善身體與心靈健康的策略，包括：創造一個健康身體所需要的資源：最新的營養和運動資訊，「閃亮人生」採取

目標設定、引起動機技巧，以及其他策略來促使人們強化心態，達成個人減重的目標。一位醫師曾經對Chris Downey提及，在他使用「閃亮人生」在醫療行為上，效果甚佳，「閃亮人生」於是成為他開給病患減重處方的選項之一。

(三)重要事項

1. 組織可以舉辦說明會，解說活動相關事宜、展示網址，以及協助組隊。
2. 組織內不同部門、單位團體可以組隊相互競賽。
3. 花少許費用，組織可以得到團隊結果的全面報告和資料。

(四)其他資訊

請參考http:///www.sparlpeople.com

參考文獻

內政部統計處（2007）。「主要國家65歲以上人口占總人口比率」。2008年6月15日，取自內政部統計處網址http://www.moi.gov.tw/stat/index.asp

內政部統計處（2008）。「戶籍登記現住人口數按五歲年齡組分」。2008年6月15日，取自內政部統計處網址http://sowf.moi.gov.tw/stat/month/m1-06.xls

方進隆（1993）。《健康體能的理論與基礎》。台北：漢文。

朱敬先（1992）。《健康心理學》。台北：五南。

徐慧娟、張明正（2004）。〈臺灣老人成功老化與活躍老化現況：多層次分析〉，《臺灣社會福利學刊》，3(2)，頁1-36。

高迪理（1993）。〈老年人的文康休閒活動〉。《社區發展季刊》，64，頁84-86。

陳明蕾（2004）。〈高齡者的學習需求〉。載於黃富順主編，《高齡學習》，頁219-241。台北：五南。

陳裕鏞、黃艾君（2008）。〈劇烈運動對淋巴細胞功能的影響：以上呼吸道感染為例〉，《大專體育》，94，頁186-194。

隋復華（2004）。〈生物老化與學習〉。載於黃富順主編，《高齡心理與學習》，頁93-110。台北：五南。

鄒碧鶴、蔡新茂、宋文杰、陳彥傑、黃戊田、洪于婷、黃永賢、林麗華、劉佳樂、林明珠（2010）。《健康休閒概論》。台北：新文京。

劉影梅、陳麗華、李媚媚（1998）。〈活躍的銀髮族——社區老人健康體能促進方案的經驗與前瞻〉，《護理雜誌》，45(6)，頁29-35。

Andreas Olsson, et al. (2005). The role of social groups in the persistence of learned fear. *Science,309*, 785.

Aspinwall, L., & Taylor, S. (1997). A stitch in time: Self-regulation and proactive coping. *Psychological Bulletin, 121*, 417-435.

Brannon, L., & Feist, J. (2000). *Health Psychology: An Introduction to Behavior and Health* (4th ed.). Belmont, CA:Brooks/Cole.

Brown, S., Birtwistle, J., Roe L., & Thompson, C. (1999). The unhealthy lifestyle of people with schizophrenia. *Psychological Medicine, 29*, 697-701.

Bull, C., Hoose, J., & Weed, M. (2003). *An Introduction to Leisure Studies*. Harlow,

Essex: Financial Times/Prentice Hall.

Community Integration and Social Roles, Collaborative on Community Integration at Temple University, retrieved at http://www.upennrrtc.org/issues/issue_socialroles. html, 7/18/05.

Cordes, Kathleen A., & Ibrahim, Hilmi M. (1999). Recreation & Leisure: The Nature of Leisure, Recreation, and Play. *Leisure, Recreation, and the Individual* (2nd ed.). McGraw-Hill.

Davidson, S., Judd, F., Jolley, D., et al. (2001). Cardiovascular risk factors for people with mental illness. *Australian and New Zealand Journal of Psychiatry, 35*, 196-202.

Greist, J. H., Klein, M. H., Eischens, R. R., Faris, J., Gurman, A. S., &Morgan, W. P. (1978). Running through your mind. *Journal of Psychosomatic Research, 22*, 259.

Hopman-Rock M., & Westhoff, M. H. (2002). Development and evaluation of "Aging Well and Healthily": a health education and exercise program for community-living older adults. *Journal of Aging and Physical Activity, 10*: 364-381.

Iwasaki, Y., & Mannell, R. (2000). Hierarchical dimensions of leisure stress coping. *Leisure Sciences, 22*, 163-181.

Karani, R., McLaughlin, M., & Cassel, C. (2001). Exercise in the healthy older adult. *American Journal of Geriatric Caradiology, 10*(5), 269-273.

Krupa, T., McLean, H., Eastabrook, S., Bonham, A., & Baksh, L. (2003). Daily time use as a measure of community adjustment for persons served by assertive community treatment teams. *The American Journal of Occupational Therapy, 57*(5), 558-565.

McCormick, B. (1999). Contribution of social support and recreation companionship to the life satisfaction of people with persistent mental illness. *Therapeutic Recreation Journal, 33*(4), 320-332.

Santrock, J. W. (2004). *Life-span Development* (9th ed.). Boston: McGraw-Hill. 29.

Siegethaler, K. L., & Vaughan, J. (1998). Older women in retirement communities: perceptions of recreation and leisure. *Leisure Sciences, 20*, 53-66.

Taylor, S. (2002). *The Tending Instinct*. New York: Henry Holt.

WHO (2002). *Reducing Risks, Promoting Healthy Life*.

Yanos, P. (2001). Proactive coping among persons diagnosed with severe mental illness: An exploratory study. *Journal of Nervous and Mental Disease, 189*(2), 121-123.

Chapter 6

休閒、健康與環境

徐錦興

前　言

現在請你先用個人所知的概念，試想「休閒」、「健康」與「環境」的關係，又為何這幾個議題會環環相扣？在現今社會中，休閒、環境與健康又是如何被放在一起討論？你我腦海之中可能浮現出共通的想法，肇因社會經濟的發展，進而所造成的環境變化，其中包含到結構改變、自然生態破壞、環境汙染等負面影響；而這些已造成的事實，將迫使我們的生活型態、居住環境與生活品質產生明顯的改變。然而，換個角度思考，既然是人類造成的環境議題，理應由我們自負責任，修補過去這兩三百年所造成的問題；而有關環境的修補議題，也是現在全世界各國政府努力的方向。

環境（environment）在法文的字義上，有包圍（encircle）和環繞（surround）的意思，所以環繞個體的事物，都可以視為是一種環境；包含到有形的或無形的環境。在這一章，我們將探討到環境與休閒、健康的對應關係，且將聚焦在我們如何利用環境，提高我們的休閒品質與身心健康。過去由於人類的無知，對環境所造成的傷害已是不可改變的事實；但是只要痛定思痛、開始著手改善，環境就是我們最佳的朋友，也是和我們一起成長的好朋友。

第一節　概　述

在進入主題之前，我們先討論一個學術性的觀點，「環境」真的會影響我們的行為嗎？講到這個議題，讀者可以參閱近代心理學大師班杜拉（Albert Bandura）對環境與人類學習行為的論點，這個理論即是有名的

三元互動論（Triadic Reciprocal Determinism）。三元互動論強調，環境對人類學習行為有其重要的影響程度；但是，除了環境因素外，個體對環境中的人、事、物的認知，更有其不可抹滅的影響力。所以，在學習歷程裡，環境因素、個人對環境的認知和個人的行為各面向，彼此相互作用、交互影響，經過這樣的歷程，個體的學習才會確立下來。三元互動論也點出，個體的行為表現，不只受到內在力量的驅使（如動機），也與外在環境有關。三元互動論中也強調，除了個體會受到環境中其他人、事、物的影響外；同樣地，我們也在影響環境中其他的人、事和物。有關三元互動論的構想，讀者可以參閱**圖6-1**。

一、環境的定義

有了基本的概念後，接下來的重點就是我們如何定義「環境」：環境，最基本且明瞭的定義，就是我們生活周邊的地理樣貌；舉凡你我的住家、學校、工作場域、公園等等皆是。更精準的環境定義，則是指圍繞在你我周邊的空間；其中可以在細分為自然（直接）或社會（間接）的環境。

圖6-1　班杜拉的三元互動論

(一)自然環境

和我們有直接接觸的環境，也就是自然環境；如住家環境、學校環境或社區環境等，也就是物理環境。

(二)社會環境

讀者可以將社會環境比喻為是政治氛圍或風俗民情，這部分也和我們的生活有著密切的關係；但是我們又看不到或摸不著，也就是所謂的間接環境。

然而在本章中我們討論的「環境」議題，則是以自然環境，也就是我們生活周遭的物理環境為主；但並非社會環境對健康或休閒不重要，而是要改變社會環境的工程，遠比改善自然環境大得多，這也是為何本章的論述多以自然環境為主的原因。

二、環境的影響

既然環境就是我們生活周遭的實體部分，當然對我們的日常生活就會有相當程度的影響，特別是在健康議題上；根據記載，早在古希臘羅馬時代，就已經出現「環境是影響個體健康之重要因素」的論點。西方醫學之父希波克拉底（Hippocrates, B. C. 460-377）曾提出，環境是致病機轉上一個決定性的因素，舉凡氣候型態、季節變化等條件，都會藉由環境進而影響到流行病的盛行率。往後歷史上各個重大的流行病也印證了這個論點，如十四世紀中後期盛行於歐洲，造成歐洲大陸約二千五百萬人、全世界約七千五百萬人死亡的黑死病（Plague），就是明顯的一例。

環境不只是公共衛生領域上一個重要的議題，同時也是個體從事休閒活動與健康行為的重要決定因子；舉例而言，在城市中的小型社區公園，就是讓我們瞭解環境影響力的最佳範例。如果你有空的話，不妨走一

趙你住家附近的社區公園；你就會發現，不少居民會利用這個環境進行各式活動：有商業活動，也有社交活動；更重要的是，在清晨或傍晚，這類小型的社區公園，就是居民的運動中心，在各個角落都有不同的運動社團同時進行著。在台灣社會中，由於城市活動空間較為擁擠，社區公園在同一時間中扮演著不同的角色，提供居民進行各式的活動；在鄉下地區，則可能是廟前廣場或學校。

　　近年來在我們居家附近的社區公園，紛紛加裝了一些簡易的健身器材，如滑步機、伸展板或推舉機等戶外的運動設備，這些設備也改變原先只是在公園裡散步的民眾運動行為；事實上，這真的是一個很有趣的現象，我們只要給予環境一些變化，自然就可以吸引更多居民進來使用。這部分可操作的議題相當多，例如，燈光；如果我們將社區公園的燈光延後一小時熄燈（社區公園的燈光通常是設定晚間十點熄燈），你認為，會不會有附近居民利用十點到十一點之間出來走走。總之，只要一些改變，都是在創造一個支持性的環境！

只要有燈光，就會吸引民眾從事各類活動

在探討支持性環境（supportive environment）的相關案例中，多以世界衛生組織在1986年「渥太華憲章」（The Ottawa Charter for Health Promotion, 1986）中對健康的支持性環境論點為主；此憲章的重點在強調政府應該讓生活於環境中的個體，可以從中獲取實質的利益，特別是健康的益處。而在建構一個支持性環境時，我們必須留意以下的兩項基本原則：

(一)公平

這是建立健康支持性環境的最基本條件，每一位居民都可以在支持性環境中得到益處，不論其社會階層、身體狀況或其他的條件；但其中亦包括責任和資源的公平分配之理念。

(二)永續

所有發展策略都是以永續發展為依歸，同時也必須體認到所有的生物和自然資源是相互依賴、共同生存。此外，在永續的發展歷程中，也必須同時考慮到未來世代的需要，同時也必須考量到人類活動、社會文化和物理環境之間的互動關係。

三、世界衛生組織的健康環境政策

環境可以創造休閒機會，而正當的休閒活動與個體健康促進又有絕對的正向關係；所以，推動健康環境是個體促進健康的必要過程。有環境的支持，健康行為才有發生的可能，這也正是世界衛生組織倡議建構動態環境（active environment）的用意。依據世界衛生組織所頒布「渥太華憲章」的五大行動綱領（建立健康的公共政策、創造支持性的環境、強化社區行動、發展個人健康技能、調整健康服務方向），即倡議應以社區營造的方

式，完成健康促進的行動；並強調政府相關部門之間的共同合作關係。

　　世界衛生組織於1991年在瑞典松茲瓦爾（Sundsvall）會議中，以創造「支持性環境」為該次全球會議的主要議題，主要在討論健康與生活環境的關係，並強調政府應該要創造對個體有益、且具支持性的健康環境，而不是製造對個體有害的環境；這些做法都是為了要達到降低健康危害、強化健康行為的目的。在具體做法建議上，世界衛生組織亦提出四項行動策略，如強化社區行動、提供教育與增權（empowerment）的機會、建立聯盟合作關係以及調解利益衝突。

　　所謂支持性環境，就是要讓民眾能處於一個支持他們從事健康行為的場域；而建構支持性的環境，我們可以從各種不同的面向著手，如發展行動策略、設立相關規範，也可以從經濟或社會的層次改善。事實上，每一個策略都會與其他面向之間相互影響，而且要有整體規劃，所以也要進行社區、縣市、全國，甚或國際間的協調，方能達到永續發展的終極目標。爾後在1998年，世界衛生組織再次將支持性環境明確定義為是「一處可以提供居民免於遭受健康威脅，及使其可以發揮能力與發展健康的自主

環境，就是影響身體活動量的主要變項之一

性，因此包括在居住的社區、家庭、工作場所及休閒娛樂等地方，獲得健康資源及增能的機會」（林雅婷、胡淑貞，2007）。

在1997年世界衛生組織發表「雅加達宣言」（The Jakarta Declaration），此宣言中除了強調健康促進是一項重要的投資外，也提出「健康場域」的觀點。世界衛生組織認為有效的健康促進模式，取決於健康社區、健康城市、健康工作場所的行動力；而此宣言也造就全世界健康城市等概念的盛行，也直接影響到你我現今的生活環境。

第二節　影響休閒與運動的動態環境

從前一節所提到的各項例證中，讀者們應該可以體認到，生活環境是影響民眾從事各項活動的主要因素；當然，也包含到你我的身體活動。雖然影響個體的身體活動量也受到其他因素，如文化、政治因素的影響，不過多數學者都同意，環境因素還是有其不可抹滅的重要程度。這個論點也得到世界衛生組織的認同，在世界衛生組織針對全球飲食、身體活動與健康的建議策略中，指出缺乏身體活動、不當的飲食習慣，是造成非傳染性疾病的兩大主要因素。

事實上，個體缺乏足夠的身體活動，亦是糖尿病、心血管疾病與中風等其他代謝症候群主要危險因子；這些慢性疾病或傷害，不僅對個人健康產生嚴重衝擊影響，更會增加國家健保醫療支出與相關社會成本，因此將造成社會福利上的重大負擔。其實，在個體影響健康因子上，生活型態是一個重要的影響因子；而環境又是影響個體的生活型態最直接的因素之一。整體而言，只要進行環境改造，就是跨出改變生活型態的第一步。在本節中，我們將探討與休閒、健康有關的環境指標，其中包含動態環境、致胖環境這兩個環境議題；在下一節裡，我們也會討論到因環境議題

引發各項監測指標，如健康城市、運動城市和高齡友善城市。透過各項議題的介紹，希望能讓讀者可以更進一步瞭解到環境對我們休閒模式、健康生活的影響力，實在是不容小覷。

一、何謂「動態環境」？

看到這個標題你可能有著些許疑問，想著「動態環境」是什麼？其實這名詞是由身體活動與環境兩大基礎概念演進而來；動態環境也是近年來世界各國推動健康促進與社區營造的要點。或許動態環境的定義比較寬廣，無法完全契合到與人有關的議題上，世界衛生組織將動態環境的概念進展到「動態社區環境」（Active Community Environments, ACEs）。世界衛生組織在2006年首次將動態社區環境之概念付諸於行動方案，而且為能順利推動此行動方案，世界衛生組織並與美國疾病管制局（Centers for Disease Control and Prevention, CDC）共同企劃執行，計畫的主要目的就是期望透過發展身體活動計畫，以動態社區環境策略喚起民眾對健康體能議題的重視；有關動態社區環境的監控指標，我們將在下一節中討論。

世界衛生組織和美國疾病管制局認為一處完善的動態環境，應該可以提供不同年齡層的居民，都可以在這樣的環境中從事步行與騎乘自行車等休閒運動；也就是說，動態社區環境特別強調所有的社區居民，都可以在住家鄰近區域中，無阻礙且輕鬆地享受步行、騎自行車，以及其他遊憩形式的一個物理環境。就此觀點，政府公部門執行社區健康營造的方向，應該就環境與健康的議題，強調以下做法：

1.發展行人及自行車共存的友善環境。

2.強化步行及騎自行車為主的交通模式。

3.強調透過動態環境進而可減少空氣汙染、降低汽車等交通相關費用。

二、善用動態環境，提供各層面的效益

善用動態環境議題，除了可以達成健康營造的目的外，其實還可提供其他層面的效益；如：

(一)物理環境面（physical environment）

建構完善的動態環境，首要應能讓社區居民更瞭解自身的居家環境周遭狀況及分布情形（如活動設施的密度或自行車道的長度），藉以喚起對環境議題的重視（如美化環境），可讓環境更加友善並吸引居民投身其中。

(二)社會環境面（social environment）

一處標榜高度動態環境的社區，其社會環境也會跟著加分；因為動態環境的立意就是希望更多居民投身其中，越多的居民在這個環境中走動，相對來說，其環境安全（如環境中的人身安全）的成分就會隨之提升。除此之外，社會資本（如社區間的互信合作、居民對公共議題的參與程度），也會跟著上升。試想，一處隨時可見居民到處在外走動的社區，和一處少有居民在外活動的社區，哪一個環境會讓竊賊卻步？

(三)經濟環境面（economic environment）

環境的議題會和經濟有關？！這會是怎樣的關聯性？如前所述，一處完善的動態社區環境，所衍生的利益，可能會超過你我的想像。就如同社會環境面，高度發展的動態社區環境會造就一處安全的社區環境，相對地，該社區的房價就會節節升高！在台灣地區常常用「踩街」的宣傳模式促進商圈的發展與吸引人潮，事實上也是一種動態社區環境的商業利益。

(四)政策環境面（policy environment）

以往的健康促進政策的形成，通常是由上而下；也就是說，是由政府健康相關部門擬定政策，再交由地方政府執行，地方政府再要求社區配合辦理，所以在執行過程中，社區成員只是一個被動的角色。但是隨著社區功能擴充、民眾對健康意識的覺醒，近年來台灣的健康策略有了一個大幅的轉彎，特別在健康政策或行動方案等相關議題上，民眾的角色從以往被動地配合，轉為一個主動積極的力量；這也是所謂的由下而上、社區自主的健康促進模式。應用在動態社區環境中，民眾可以主動地提出各項活動辦理與經費申請、建構該社區民眾需要的動態環境，甚至也可以透過機構內部的共識，提高職場中高層的支持度（如更彈性上班時間）與活動時間（如在上班時間內參與機構內的健康促進活動）等。

簡言之，我們可以將動態環境視為一種增加身體活動的健康促進模式；透過環境的改造，民眾不見得需要於特定時間或地點從事正式的運

適當地區隔自行車道和人行道，有助於使用者正確且安全地活動

動，而是在日常生活、在居家附近的環境中，可隨時隨地從事身體活動的一個環境。

幾個你可能沒留意到的動態環境影響因子

　　環境的因子相當多樣，而且每一個環境因子都會有其特殊的影響力；無論在休閒、運動或其他的議題上，環境都扮演一個重要的角色，只不過，有時候我們不自知罷了。

　　歷史故事中誰最知道環境的影響力？孟子的母親！大家都一定讀過「孟母三遷」的故事；墓地旁、市集中的環境，對小孩的影響力，孟母已經看到，所以才搬離那樣的現場，最後找到一個適合小孩成長的環境，也造就像孟子這樣偉大的教育家。

　　如果我們將時空轉換到現代，你可能會忽略幾個影響我們身體活動、健康、休閒或運動的環境因子；以下列出幾個環境因子，可以讓你我仔細思索其中的關聯性：

1. 郵局：根據國立陽明大學劉影梅教授團隊的研究，影響我們日常活動的主要場域就是郵局，尤其距離在步行三十分鐘以內就可到達的郵局；人們寄信或存領金錢，最常藉助住家附近的郵局。這個研究發表在數年前，或許當時的「電子郵件」或「宅急便」不是這麼發達；那如果是現在呢？會不會是你住家附近的便利商店？

2. 捷運：這是一個很有趣的議題；在大都會中，自行開車或騎機車和使用捷運者，誰的身體活動量高？答案應該是使用捷運者。最主要的原因，就是因為在捷運站內的步行時間；因為需

要進出站、需要轉乘到其他地點，在捷運站內的步行距離就會隨之拉長。香港曾經推動日行八千步的活動；不是指每日八千步而已，而是指在香港的地鐵站內，每天就可以走高達八千步的身體活動量。

3. 集合式住宅：住在集合式住宅和一般住家（如透天屋、公寓大樓等）比較起來，哪一種住戶的身體活動量高？國外的研究顯示，住在集合式住宅的居民，其身體活動量顯著低於其他型式的居民；原因：停車場就在自己家內、減少走路的距離；且封閉型的社區環境，會降低住戶願意走出社區的意願。兩者間相互影響，變成是一種惡性循環。

4. 哺乳室：哺乳室？！這應該是媽媽們需要友善環境的一環，會和我們的主題有關嗎？答案是：母乳哺育與兒童期肥胖有關（Arenz, Rückerl, Kolezko, & Kreis, 2004）；也就是說，因為母乳中的營養成分不同（如母乳中含較高的胰島素、有助於刺激脂肪沉澱等機轉），接受母乳哺育的嬰兒，其兒童期肥胖的機率會顯著下降。所以，在現今台灣社會中，幾乎所有的機關都會設有「哺乳室」，讓新手媽媽們可以進行哺乳的動作而免受干擾。所以，哺乳室的密度，就成為都市環境中一個控制肥胖的重要指標了！

5. 走路上學政策（walk to school program）：全世界都在推動走陸上學政策，藉由走路上學的過程，提高學生的身體活動量。在台灣，你認為是什麼因素影響我們的小孩不願意走路上學，或是，家長無法放心地讓小孩目行走路上學？是交通？還是治安？還是其他的可能因素？這些錯綜複雜的原因，直接地就影響到環境的品質和我們的活動情形，即使是我們的小朋友上學到學校、放學回到家的路途中。

🚴 第三節　環境議題中的休閒與運動監測指標

在上一節中，我們已對環境在健康、休閒層面中的主要議題——動態環境，分別陳述其內容與重要性；在這一節裡，將再深入探討我們如何對環境進行監控與管理，特別針對動態社區環境、健康城市、高齡友善城市等進行進一步的討論。

一、動態社區環境

所謂的「動態」意指為何？當你欲搜尋相關外文資料時，會找到dynamic這個單字；但在動態社區環境議題中，我們所指的「動態」非dynamic而是active，雖兩者字意皆有類似的意義，但動態社區環境所指的「動態」，比較傾向於個體的活躍、活動之意。

如果將動態的定義界定在「人」，而非事、物，就不會導致會有「會動的社區環境」之誤解。其實，將動態社區環境視為能讓所有的社區居民有能力並輕鬆享受步行、騎乘自行車或其他遊憩形式的物理環境，亦即是一處能讓居民能動起來的環境，就是動態社區環境的最佳詮釋。因世界衛生組織大力鼓吹動態社區環境議題及相關操作策略，目前除了美國疾病管制局、各州政府健康部門等已著手執行各項環境議題改造外；其他國家如英國、日本、紐西蘭、丹麥、挪威、瑞典等，皆已提出成熟概念和具體可行策略，以強化社區環境的活動力。

因為在社區環境結構，有眾多的因素皆有可能會影響民眾從事身體活動之意願或頻率，所以針對社區既有的環境進行指標評估，將有助於健康政策的擬定與推動。國民健康局2008年委託林正常教授及其計畫團隊，執行「縣轄市動態社區環境前驅研究計畫」中，在參考國際間相關政策指標與國內環境特色，成功地將國內動態社區環境監測指標區分為空間

性、便捷性、支持性、安全性及美觀性等五大面向，各監測面向內並包含各項指標，以作為專家學者或民眾在評估環境時之有效參考依據；相關內容如**表6-1**所示。

　　這一套動態社區環境監測系統，除了可以在社區環境進行評估外，其實也可以套用至各民眾的運動場所或其他活動空間，以針對既有的社區運動環境或空間進行相關評估。但在進行相關評估時，提醒讀者務必留意，動態社區環境監測及其評估的結果，主要並不是在對環境打成績，或

表6-1　國內動態社區環境監測指標與內容說明

監測指標	指標內容	
空間性	✔空間規劃 ✔燈光照明 ✔是否有專人負責維護 ✔空氣品質 ✔運動設施與數量的多寡 ✔運動器材是否有操作說明	✔運動場所是否有遮蔽物 ✔環境噪音 ✔提供的舒適感 ✔場所內的動線 ✔是否標示空間的使用說明
便捷性	✔到達場所所需的時間 ✔距離運動場所的遠近 ✔搭乘大眾交通工具的方便程度	✔場所是否免費使用或價格便宜 ✔通往運動場所的路標號誌
支持性	✔場所內是否有廁所 ✔是否備有停車場 ✔是否有公共休憩場所 ✔是否有洗手檯	✔是否有更衣室 ✔是否設有無障礙設施 ✔是否備有置物櫃 ✔是否有販賣餐飲
安全性	✔是否讓您感到安全 ✔是否設有警告標誌 ✔是否人車分道 ✔是否有緊急狀況因應設施 ✔運動場所周遭的治安狀況 ✔游泳池是否有救生員的配置 ✔運動場所是否定期消毒防範蟲害與維持環境衛生	✔運動場所是否有警衛巡邏 ✔運動場所是否有遊民 ✔運動場所是否有流浪貓／狗 ✔運動場所是否有防火設施 ✔運動場所周遭的交通流量 ✔運動場所是否有陰暗的角落
美觀性	✔運動場所的整潔 ✔運動場所的自然景觀 ✔室內運動場所的明亮度	✔運動場所的景觀與布置 ✔運動場所的色彩

是強調其結果的高低優劣；在這個過程中，應該強調的是由「使用者」角度進行環境審視，並且能將評估過程中所發現不足之處，執行環境改造計畫，以強化使用者的參與動機，達到改變民眾生活型態的終極目標。

除了個體健康管理的議題外，進行動態社區環境評估的結果，亦可作為社區管理委員會、村里長辦公室等單位，針對原有活動空間與場地設施的具體改善指標；秉持「由下而上」的健康營造概念，這些評估的結果也可以作為政府公部門制訂相關策略時的指標性參考要項。事實上，動態社區環境的評估結果，也可以作為政府公部門在擬定非動力之運輸系統、大眾公共運輸系統及行人與自行車道系統時之參考依據，以營造出一個永續發展的動態環境。

鋼琴電梯

在本章的第一節中，有一張作者拍攝的照片，呈現的是擁擠的電梯和空蕩蕩的樓梯；這是一張作者在香港參加研討會後搭乘地鐵時所拍攝的照片。事實上，在有電梯和樓梯並存的公共空間中，通常人們都會選擇電梯，僅有少數人會選擇走樓梯；這是因為走樓梯比較費力，搭電梯省時又省力，何樂不為？

但是，有一群人可不這樣想，他們認為只要「改造」環境，應該可以「改變」我們已經習慣的行為模式；這個行動，稱為「鋼琴電梯」（Piano Stairs）。你可以上網至YouTube網站、輸入Piano Stairs，就可以看到這個超高人氣的短片。

在短短兩分鐘的影片中，你會看到不論中外，有電梯的地方，樓梯的使用率一定很低；但是，如果我們將樓梯重新賦予樂趣，如影片

中將樓梯中的每一個台階改為鋼琴鍵盤，並且發出鋼琴鍵盤聲響，那會有怎樣的結果？

答案是，這樣的鋼琴樓梯，讓行人打消了原本要搭電梯的想法，進而改走樓梯；多少人改變了他們的想法？66%的行人改走樓梯！

環境影響我們的行為，以此影片最為貼切，也最具說服力！如果多數的樓梯可以提供一個明亮、通風、豐富色彩的空間，甚至可以飄來音樂、牆上有圖片，應該也會激發更多人想走樓梯的動機吧！

二、健康城市

在世界各國都有人口往都會區集中的趨勢，也就是所謂的城市化；根據世界衛生組織的估算，到2025年時全世界將有61%的人口居住在城市中。然而城市化的結果，會引發因人口密度過度集中所造成的環境問題，如衛生及生態問題，這些問題也會成為威脅人類健康的重要因素。世界衛生組織針對此議題提出倡議，呼籲各國政府必須重視城市化的過程所帶來的衝擊，並且將營造一個健康環境視為重要政策，而這樣的構想也孕育出「健康城市」的誕生。

(一)健康城市應具備的五大特徵

世界衛生組織於1986年在里斯本召開第一次健康城市會議，在與會二十一個歐洲城市討論後，決議共同發展都市健康相關議題，並明確指出健康城市應該具備的五大特徵：

1.健康城市計畫是以行動為基礎。

2.依據城市的優先次序，其範圍可從環境行動到改變個人生活，主要

原則是促進健康。

3.監測及研究良好健康城市對健康的影響。

4.對結盟城市或有興趣的城市宣傳相關想法或經驗。

5.城市及鄉鎮間能相互支持、合作、學習及交流。

(二)健康城市應具備的特性與功能

根據Hancock及Duhl（1986）的定義，健康城市該是一處能持續創新改善城市物理和社會環境，同時能強化及擴展社區資源，讓社區民眾彼此互動、相互支持，實踐所有的生活機能，進而發揮彼此最大潛能的城市。雖然健康城市的意義可能會依個人、團體和社區，以及全球等不同層次而有不同的解釋，但是一個理想中的健康城市應具備以下的特性與功能：

1.乾淨、安全、高品質的生活環境。

2.穩定且持續發展的生態系統。

3.對影響生活和福利決策具高度參與的社區。

4.能滿足城市居民的基本需求。

5.市民能藉多元管道獲得不同的經驗和資源。

6.多元化且具活力及創新的都市經濟活動。

7.能保留歷史古蹟並尊重地方文化。

8.有城市遠景，是一個有特色的城市。

9.提供市民具品質的衛生與醫療服務。

10.市民有良好的健康狀況。

(三)健康城市的分類與指標

國內在2000年引進健康城市概念，並且在各縣市推動健康城市認證機制；並於2002年公布健康城市的監測指標。為因應國情需求，在不同的

一個健康城市應該要提供市民多樣的休閒活動

居住環境條件中，應該引用不同的監測指標；以下為其分類與指標（**表 6-2**）：

　　1.縣或鄉鎮類：健康組共有十四項（其中九項為國際指標），環境組共有七項（其中五項為國際指標），社會組共有十三項（其中四項為國際指標），合計共三十四項（其中十八項為國際指標）。

　　2.直轄市、縣轄市類：健康組共有十六項（其中十項為國際指標），環境組共有十七項（其中十二項為國際指標），社會組共有十五項（其中四項為國際指標），合計共四十八項（其中二十六項為國際指標）。

三、高齡友善城市

　　世界衛生組織在2002年公布「活躍老化」（Active Aging）政策報告

表6-2 國內健康城市監測指標

健康指標	環境指標	社經指標
國際指標： A1 死亡率（標準化） A2 死因統計（標準化） A3 低出生體重比例 B2 兒童完成預防接種的比例 B3 每位醫師服務的居民數 B4 每位護理人員服務的居民數 B5 健康保險的人口百分比 B6 醫療院所弱勢語言服務 D6 小於20週、20～34週、35週以 　上活產兒的百分比 本土指標： TH1 18歲以上成人吸菸率 TH2 18歲以上成人嚼檳榔率 TH3 重要疾病篩檢率 TH4 規律運動人口比例 TH5 長期照護受照顧率 共十四項 B1 衛生教育計畫數量 TH6 無菸環境數量 （直轄市、縣轄市類增加的項目）	國際指標： C1 空氣汙染 C2 水質 C3-1 汙水處理率 C4 家庭廢棄物收集品質 C5 家庭廢棄物處理品質 本土指標： TE1 河川品質 TE2 公廁檢查通過率 共七項 C6 綠覆率 C7 公園綠地可及性 C9 運動休閒設施 C10 徒步區 C11 腳踏車專用道 C12 大眾運輸座位數 C13 大眾運輸服務範圍 TE3 空地整理百分比 TE4 人行道空間比率 TE5 人行道與騎樓無障礙改善率 （直轄市、縣轄市類增加的項目）	國際指標： D3 失業率 D4 收入低於平均所得之比例 D5 可照顧學齡前兒童機構比例 D8-1 身心障礙者受雇之比例 本土指標： TS1 犯罪發生率 TS2 犯罪破獲率 TS3 機動車肇事比例 TS4 酒醉駕車肇事比例 TS5 每萬人火災發生次數 TS6 獨居老人受關懷比例 TS7 社會福利支出比例 TS8 居民擔任志工比例 TS9 參與社區營造單位 共十三項 TS10 終身學習 TS11 文化設施數量與成長率 （直轄市、縣轄市類增加的項目）

書，鼓勵老年人規律從事身體活動，其中也提出積極老化的觀念，將活躍老化定義為：「使健康、社會參與和安全達到最適化機會的過程，以提升民眾老年的生活品質」。依據「積極老化」概念，世界衛生組織於2005年提出「高齡友善城市計畫」；所謂高齡友善城市，就是讓高齡者可以無障礙地行動，並能提供友善活動的環境設定。

世界衛生組織在2007年國際老人日發布《高齡友善的城市指南》（*Global Age-friendly Cities: A Guide*），協助開發中國家如何在都市化發展過程中未雨綢繆，以因應全世界各地同時浮現的高齡人口之需求議

題。隨後在經濟合作暨發展組織（Organization for Economic Cooperation and Development, OECD）再提出「健康老化政策」，其中也提出各項推行策略，如改善老人與經濟及社會生活的融合、建構較佳的生活型態、建構符合老人需求的健康照護體系、關照社會和環境面向等議題。這些與健康老化的相關政策，皆是突顯高齡化的衝擊，並且強調在維持高齡者生理、心理及社會等面向之健康上，環境所扮演的重要角色；讓高齡者得以在無歧視、無障礙的友善環境中積極參與社會，可以延長其健康狀態，並保有自主獨立的生活行為。

　　在高齡友善城市的建構指標上，包括八大面向，分別為：無障礙與安全的公共空間、大眾運輸、住宅、社會參與、敬老與社會融入、市民參與及工作機會、通訊與資訊，及社區支持與健康服務；強調環境與健康、社會參與和安全的關聯性。透過這些指標，我們也可以檢視我們所居住的城市在環境、服務與政策上，是否能達到高齡友善城市的目標。以下是《高齡友善城市指南》中所提出的八項指標：

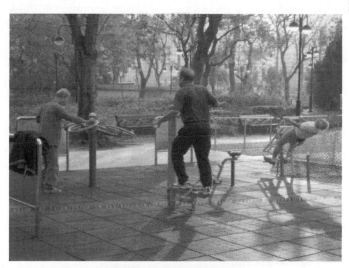

老年人更需要一個友善的活動空間

(一)無障礙與安全的公共空間（outdoor spaces and buildings）

在戶外的開放性空間與公共建築對高齡人口的行動力、獨立性與生活品質有決定性的影響；其中包含關於令人愉悅的環境、綠色空間、休憩環境、友善和健康的步道空間、人行安全空間、地點的可及性和安全性、獨立的行走與自行車步道等條件，也要考慮到是否能有適量的公共廁所和適合高齡者等議題。

(二)大眾運輸（transportation）

大眾運輸的可及性與可負擔性，也是影響高齡者行動的關鍵因素；再細分如車次頻率、為高齡人口提供的特殊服務（如低底盤公車）、博愛座、安全與舒適、服務資訊和停車空間等，皆為影響高齡者外出活動的影響因素。

(三)住宅（housing）

一個舒適的環境和社會服務有其必然相關性，也會對高齡者的生活品質有直接的影響；此面向包含可負擔性、基本需求服務、高齡設計、社區與家庭連結等細項，都是影響高齡者居住品質的重點。

(四)社會參與（social participation）

鼓勵高齡者城市居民能參與城市中的各項休閒與文化活動，甚至是與家庭成員之間的互動，都可以讓高齡居民保有活力、享受學習的樂趣。社會參與包括機會的可及性、活動的可負擔度、對活動與事件的體認、鼓勵參與機制等層面。

(五)敬老與社會融入（respect and social inclusion）

整體而言，在台灣社會中，我們對高齡者是相當尊重的；但是，在

社會中仍會出現部分負面現象，如在大眾運輸工具中霸占博愛座，或因高齡者行動遲緩而感到失去耐心。在此面向中的指標尚包含尊重行為、世代間互動與公眾教育等相關議題。

(六)市民參與及工作機會（civic participation and employment）

雖然此面向與物理環境議題較不相關，但是也是高齡友善城市的重要指標；包含工作薪資（如保障最低薪資）、志工機會、工作地點可及性等層面。

(七)通訊與資訊（communication and information）

一個高齡友善城市環境中，應該也要能讓高齡者取得和他們切身相關的資訊；其中包含資訊提供與內容（如更大字體的呈現）、口頭溝通、自動化服務與設備等層面。

(八)社區支持與健康服務（community support and health services）

政府可以透過地方的基礎建設、社區組織、志工團體等提供高齡者更多元的健康服務；如服務可及性、多元服務、志工支援和緊急計畫與看護等層面。

在國內，政府響應世界衛生組織對高齡友善城市的倡議，並積極推動「健康老化」計畫，也陸續啟動「營造高齡友善城市計畫」及「推廣高齡友善健康照護」兩大行動。根據世界衛生組織的《高齡友善城市指南》，台灣社會正致力於建置符合高齡者需要的環境，去除讓老年人行動不便的障礙因素。

從2010年台灣啟動高齡友善城市計畫以來，目前已有超過二十個縣市推動高齡友善城市計畫，也是全世界高齡友善城市涵蓋率最高的國家

（國民健康局，2011）。高齡友善城市就是一個能讓民眾活到老、動到老的城市，且這樣的城市能提供敬老、親老、無礙、暢行、安居、連通、康健與不老的環境。事實上，高齡友善城市計畫就是期能透過營造高齡友善的城市環境，延後高齡市民老化、縮短失能的期間，並使期能獲得健康的居住環境。

如何規劃一條健走路線

　　不論在國內外，健走是最受民眾歡迎的運動項目之一；原因很簡單，不需特別的配備與特殊的技巧，讓健走成為最容易執行的運動。其實，讓健走能成為最受大眾喜愛的另一個因素，就是環境因素。只要有一處讓人「可以走」的地方，就可以從事健走，這也是環境影響運動行為最直接的證據。

　　雖然健走有容易執行的優勢，但是因為健走的本質趨近於散步，所以也有運動強度不足的顧慮；如果要兼顧到運動量的問題，那就要適度地將運動時間加長。又如果考慮到運動時間，健走路線的規劃設計，就相形重要。以下將從規劃設計一條完善的健走路線時應注意的事項加以討論，並提出相關建議。

　　如何規劃社區健走路線？

　　在規劃社區健走路線時，首要的注意事項是「安全」。只有安全的環境，才有辦法吸引更多的民眾加入運動的行列；也只有安全的環境，才會讓人持續在這個環境運動。安全的考量，包含交通安全與人身安全。一般而言，在社區中規劃健走路線，一定會與交通相關；因為人車即可能共用同一條路線；如封閉型環境就會比開放型的環境安全。封閉型的環境，如學校、公園、集合式住宅或大樓的中庭皆是；

在這種環境中，民眾可以用自己的速度前進，無需多費心在交通所引起的突發狀況。如果不得不將開放空間納入健走路線的規劃路程中，除了儘量避開交通流量過大的十字路口外，也要考量到沿路的活動空間是否會因為有店家或可能出現違規停車等問題，這些狀況都可能會導致一些不必要的困擾，進而影響到我們的活動安全。

另一個安全的指標，是人身安全；在這個議題裡，開放型的空間反倒是比封閉型的環境要好些。人身安全的考量是顧慮到民眾在這類環境可能遭遇到的威脅，其中又包含外在與內在的威脅；外在威脅例如潛伏的不良份子，甚至是狗貓等動物的攻擊；內在威脅則是自身健康狀況，當發生狀況需要急救時，封閉型的環境可能會有延遲救援的顧慮。

第二個注意事項是路線長度；過長或太短的路線都不合適，3公里前後的路線可能最適合推薦給一般民眾健走。太短的路線規劃，如學校操場（一般都介於200～400公尺間），會讓運動者過度熟悉周遭環境，反而不易引發刺激，導致身心容易產生疲憊；相反地，單程超過5公里以上的健走路線，則會有運動時間過長的顧慮，特別是對部分慢性病患者（如糖尿病患者），體能負荷是另一個考量。

設計一條長度3公里左右的路線，主要以運動時間為考量；一般民眾健走速度多在每小時6公里上下，而單程3公里，來回6公里左右的路線，耗時約在一小時前後，多數民眾應可接受。除此之外，對慢性病患者也不會是一個過重的體力負擔；且每次一小時適度的運動，也符合世界衛生組織、國民健康局對成年人身體活動量的建議。

選擇平整的路面，是規劃健走路線的第三個考量；特別是道路鋪面的選擇，也要加以留意。社區中的健走路線，可能會有騎樓高低不平的現象；即便在公園內，也都有可能會發生類似的情形。不平的路

面或不良的鋪面,會導致不必要的運動傷害,甚或隱藏讓人跌倒的危機;只要事先現場勘查,其實並不難避免。

最後,建議讀者可以善用網際網路資源,預先在家中規劃健走路線;例如利用google map和google pedometer,都可以讓我們的路線規劃更臻完美。google map是相當受歡迎的免費地圖軟體,應用程式中也提供街景路況,或許可以讓我們在進行規劃之際更有概念;google pedometer則是計算路線里程的另一個實用工具,除了出發點和目的地的計算外,更重要的是這個程式可以標示每一個轉角,提供更精確的多點間的總距離。有了這幾個網路資源,規劃一條適合自己或家人的健走步道,就容易多了;但是各位讀者還是要在預計運動的時間中實地探勘幾次,因為在不同的時間點,交通狀況、安全考量可能都不一樣,可以做因時、因地的修正。

結　語

對一般民眾而言,實在很難想像「環境」是休閒、健康議題中一個重要的影響因子;但是,當你瞭解到這環環相扣的關係後,就應能體認到環境的影響力。其實也正因為我們每天都生活於「環境」中,都已習慣於固定的生活空間;這些每天所看到的相同的事物,已經無法引發我們的刺激與聯想,最後導致無法善用環境以從事休閒和健康行為。舉例來說,我們常在報章雜誌上看到「優質社區、運動環境」等相關報導或介紹,心裡都會有所感動及羨慕,也會興起「如果我也住在這個社區中,不知有多好」或「像這樣的環境,我一定會每天都運動」等念頭;其實這些環境也

是經過社區居民長期地汲汲營造，才能打造出這樣吸引你我目光的實際效能。

　　本章從班杜拉的理論談起，介紹動態環境與致胖環境兩大議題，並探討動態社區環境、健康城市、運動城市以及高齡友善城市等環境監控指標，期能傳達環境是型塑人類行為過程中一個重要的影響因子之概念。我們常聽到──「環境需要你我共同維護」，同樣地，營造一個休閒健康的環境，也需要你我的共同努力。健康社區是世界衛生組織以健康促進的理念與原則所提出，強調以社區發展的方式，進行健康促進之行動。不同於早期健康促進以議題介入的方式，近年來的健康社區強調以環境為重點，並強調政府與民間協力合作，持續強化並改善社區既有資源，提供民眾一個健康的社區環境。

　　當我們在建構一處具支持性的動態環境時，應能考慮到不同面向的需求與衝擊，如社會、政治、經濟等面向；此外，也須堅持環境改造的兩項基本原則，即公平與永續，讓所有的社區居民均能享受到同等的活動權利，並且體認到所有生物體和自然資源間相互依賴、共生共存的重要性。世界衛生組織也提出創造支持性環境的目的，主要為提供一處可以讓民眾活動的環境，並能從事健康行為，以免遭受疾病威脅、發展健康的自主性。事實上，我們可以將動態環境的操作模式擴展到居家住所、工作職場或學校機構，以全方位的概念執行動態生活改造計畫。透過環境的改造工程，可以誘發生活在此社區中的民眾，自動自發地改變原有的坐式生活型態，進而演進到動態生活型態。

　　最後，在動態環境營造的議題上，我們還是要留意到人口變項的差異，亦即要營造的是一處以「人」為本質與主體的休閒及健康的環境。環境中缺少「人」，就不再是環境了；充其量只能算是一個沒有生命力的空間。就如同每一個體間的個別差異應該受到尊重，在動態環境營造相關議題上，我們都應該學會尊重不同社區間的「個別差異」；事實上，這樣

的差異更能突顯社區的多元風貌。以人為本質的社區健康營造或休閒規劃，在使用族群需求設定上，必須針對社區居民年齡層、文化傳統、社經地位等進行細部規劃與評估，才能成功地打造一處貼切於真正使用者的動態社區環境。

問題與討論

1.請比較「自然環境」和「社會環境」之間的差異。

2.舉例說明「渥太華憲章」的五大行動綱領之實務運用。

3.請設定一處公共空間，並以動態社區環境之五大監測面向，評估符合程度。

4.除了「Piano Stairs」，和同學們共同討論還有其他可以改造環境的健康促進之做法。

5.你居住的城市對長者友善嗎？試用「高齡友善城市」的各項指標進行評估。

參考文獻

成大健康城市研究中心（2006）。台南市健康城市相關網頁。http://www.healthycities.ncku.edu.tw/cht/

林雅婷、胡淑貞（2007）。〈創造健康的支持性環境〉，《健康城市學刊》，5，頁14-22。

國民健康局（2008）。動態社區環境相關網頁http://www.hpa.gov.tw/BHPnet/Web/HealthHouse/HealthArtcle.aspx?FN=promote&AN=36

國民健康局（2011）。高齡友善城市相關網頁http://www.bhp.doh.gov.tw/BHPNet/Web/HealthTopic/Topic.aspx?id=201111030001

Arenz, S., Rückerl, R., Koletzko, B., & von Kries, R. (2004). Breast-feeding and childrenhood obesity: A systematic review. *International Journal of Obesity, 28*, 1247-1256.

Brown, D. R., Heath, G. W., & Martin, S. L. (2010). *Promoting Physical Activity: A Guide for Community Action*. Champaign, IL: Human Kinetics.

Hancock, T., & Duhl, L. (1986). *Healthy Cities: Promoting Health in the Urban Context*. Copenhagen: World Health Organization Europe.

Kohl, H. W., & Murray, T. D. (2012). *Foundations of Physical Activity and Public Health*. Champaign, IL: Human Kinetics.

Chapter 7

休閒活動設計與規劃

陳嫣芬

前　言

　　擁有健康的身體與享有高品質的生活，是現代人共同嚮往的生活指標。生活中是否有休閒活動，儼然為現代人們生活中重要元素，優質的休閒活動更是人們夢寐以求的休閒需求與期待。如何提升生活品質？透過何種途徑達到身體健康促進之道？就是要擁有優質的休閒活動與良好休閒行為。良好的休閒活動設計與規劃，可使人們於忙碌的生活中，擁有優質的休閒環境及體驗休閒活動機會。

　　規劃良好休閒活動方案，應以提供人們參與休閒活動機會，體驗休閒、提升生活品質的價值為目標。因此，活動規劃者需要深入瞭解休閒活動的系統概念、休閒活動需求理論與休閒體驗價值，將嶄新的休閒活動設計與規劃概念導入生活場域中。如何設計規劃出優質的休閒活動提供休閒參與者體驗，在進行休閒活動設計與規劃之前，需對下列名詞：休閒、休閒活動、休閒活動系統、休閒組織、休閒活動規劃方案、休閒體驗、休閒規劃者之概念有所瞭解，才能進一步針對不同場域、不同年齡層與族群，設計與規劃出符合人們參與休閒活動需求與期待之休閒活動方案。

第一節　休閒活動相關的概念

一、休閒與休閒活動

　　就一般人來說，「休閒」兩個字已成為休閒生活或休閒活動的代名詞，例如，問「最近有何休閒？」，可能隨意回答「放假到日月潭坐纜車」。其實「休閒」與「休閒活動」在定義上是有差異的。國內學者吳松齡（2006）指出：「休閒乃是休閒參與者藉由參與休閒活動過程而能夠

獲取體驗休閒之價值與效益」，係指在參與休閒活動過程中所獲得的結果；休閒活動的關注焦點在於活動的體驗，讓人們感到愉悅與滿足，達到休閒的目的。

整體而言，休閒活動主要包含三種內涵：

1.休閒活動是於自由或閒暇時間，從事選擇與休閒相關的活動。
2.休閒活動是在參與活動過程中，追求優質的活動體驗。
3.休閒活動是在參與活動過程中，實現一個人在休閒生活中想要實現的夢想。

因此，活動規劃者在設計與規劃休閒活動之時，除了瞭解休閒與休閒活動定義內涵外，更需對休閒活動涵蓋的系統概念有所瞭解。因為每一個概念乃代表著不同形式的休閒體驗，提供不同的休閒價值，其所需要的活動設計與規劃自然也會因而有所不同。

二、休閒活動系統概念

休閒活動涵蓋範圍非常廣泛。凡是能依自己意願，從事具有遊戲、娛樂、養身、創造功能，能自我娛樂、抒解壓力、消除疲勞、促進身心健康、自我表現及增進個人和社會的再造活動，皆屬於休閒活動涵蓋的範圍。

依據近代學者（Edginton, 1995）提出休閒活動系統概念，除了包含主要的休閒（leisure）概念外，另外涵蓋遊戲（play）、遊憩（recreation）、運動（sport）、競賽（competition）、藝術（arts）與服務（service）等概念（**圖7-1**），茲參考相關文獻，依其代表的定義與特性加以區分說明彙整於**表7-1**，提供讀者進行休閒活動設計與規劃時之參考，有助於讀者發展個人及專業的活動規劃。

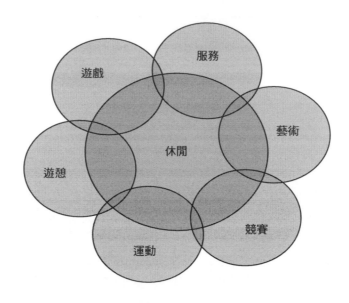

圖7-1　休閒與休閒活動相關概念之關係

表7-1　休閒活動系統概念型態和定義與特性表

休閒活動系統 概念型態	定義與特性
休閒	休閒乃是個人藉由參與休閒活動過程，而獲取體驗休閒之價值與效益。是指人們在自由自在選擇參與自己期望與需求的活動，獲致精神愉悅、身心舒暢，或擴大知識、促進社會參與和實現自我價值。
遊戲	不同的學者（Kraus, 1971; Hunnicutt, 1986; Edginton et al., 1998；吳松齡，2006）對遊戲的定義提出下列之觀點，認為遊戲： 1.是自發性的、愉悅的、輕鬆自然的活動體驗，常為參與者帶來精神的愉悅與提供其自我成長的機會。 2.是一種行為模式，沒有目的、沒有組織性、偶然發生的活動，並非為達成目的之手段。 3.活動的參與者很廣泛，可以是兒童參與的活動，也可以是成人參與的活動，當然也可以是兒童與成人共同參與的活動。 4.遊戲根源於內在的驅力，而且有好多的遊戲活動尚且是文化層次的一種學習活動，是兒童時期在成長過程中不可忽略的生活體驗。

（續）表7-1　休閒活動系統概念型態和定義與特性表

休閒活動系統概念型態	定義與特性
遊憩	有關遊憩定義，一般人時常與休閒之定義混淆。遊憩（recreation）字根來源自拉丁字recreatio，意味著個人恢復或再造之意，是指一個人在休閒時間內，透過參與遊憩而讓自己恢復精神活力的一種活動，具有健康目的、正向休閒體驗，讓個人恢復體力與精神再生活動。比如「休閒」是指人們在日常閒暇時間，從事為了放鬆、娛樂活動，讓內心獲得滿足與愉悅感受，進而尋求自我實現的滿足。而「遊憩」則傾向於有目的、健康性的活動，可以讓個人透過活動參與而使精神再生、保持身體活力，故人們總是將遊憩與戶外或特定活動聯想在一起，諸如，下班回家看電視或看電影是「休閒」；若於假日期間與好朋友一起打高爾夫球或爬山，便是「遊憩」活動。
運動	運動是促進人體身心健康最佳途徑，廣義而言，運動是一個人運用身體生理能力（physical ability）與技巧（skill），並投入心智（mentality），透過身體持續、有規律的移動（movement），來達到個人身心健康或者促進社會交流的目的（高俊雄，2008）。 對一般人而言，「運動」以從事健身性休閒活動為最理想，除了達到增強身體機能外，以延緩老化現象、提升免疫力、降低慢性疾病危險因子，促進身心健康為主。因此，活動規劃時應針對對象設計適合的運動方案，才能讓運動的效益與價值深植於運動之中，使參與者得以獲得其效益與體驗。若是針對運動員，「運動」是指經由特定的手段訓練，來達到強化身體的生理機能，促進血液循環及新陳代謝，增加肌力、肌耐力、爆發力、心肺耐力、敏捷性、協調性運動能力。
競賽	競賽與運動基本上其特性是相同的，是一種有一定的制度化規則的持續性體能競爭。如將運動若融入了競賽或競爭的目的時，就是所謂的競賽運動，競賽運動會因所屬的運動聯盟之規則與方式不同而有所不同，也會因參賽者參賽動機或該競賽的特性而有差異，例如常見競賽種類有運動會（meet）、聯盟賽（league）、錦標賽（tournament）及一般對抗賽（contest）。幾乎所有的休閒活動都可以競賽形式呈現，只要規劃理想和引導得當，競賽式的休閒活動，可以激勵參與者保持興趣，並且不斷地進步。
藝術	藝術是一種對「美」的呈現，是以感情的表現為主，藉由美的材料、形式、內容、技巧將美感經驗具體呈現。藝術包含八大藝術：音樂、雕刻、建築、舞蹈、文學、繪畫、戲劇、電影。 依休閒特性的廣義藝術而言，藝術可以分類為表演藝術、視覺藝術與科技藝術三類：

（續）表7-1　休閒活動系統概念型態和定義與特性表

休閒活動系統概念型態	定義與特性
藝術	1.表演藝術：音樂、舞蹈、文學、戲劇、詩歌、詩詞、寫作、唱遊等。 2.視覺藝術：雕刻、建築、繪畫、石雕、版畫、紙雕、木刻及手工藝等。 3.科技藝術：電影、電視、電腦、廣播、廣告、攝影、網路等。
服務	服務是現代最有意義的休閒活動方式。休閒服務是參與者運用休閒時間為他人服務或從事對社會有意義的活動，在不支領酬勞的情況下推展與完成多項的服務，同時履行其服務的責任。吳松齡（2006）認為志工服務有下列的價值： 1.志工可藉以發掘出其潛在技能與知識。 2.志工更可藉由服務活動，使其自信心與貢獻的快樂滿足感展現出來。 3.志工更可藉此獲得更多的技能、知識與經驗的交流與學習機會。 4.休閒組織則藉由志工的參與，因而擴大其所服務社區、社團與社會之公眾關係。 5.休閒組織透過志工的熱忱與貢獻，因而擴增其規劃設計之志工服務的知名度與活動貢獻度，吸引更多志工的參與，及擴展組織的服務深度與廣度。

三、休閒服務組織

　　二十一世紀台灣產業發展，隨著製造業外移及服務業的興起，休閒產業已逐漸成為台灣產業的主經濟體。在休閒產業蓬勃發展之際，除了設施與空間的硬體建設之外，更需要導入休閒活動等軟體服務來活化休閒情境，提升參與者的休閒體驗。因此，提供休閒情境的休閒組織的經營願景與價值觀，將與其能否提供優質的休閒活動方案，以符合參與者休閒需求與期望有相當關係。

(一)休閒服務機構範圍

　　由於時代潮流逐漸往重視休閒生活品質的方向發展，優質的休閒活

動已是人們夢寐以求的休閒需求與期待，休閒組織面臨了要如何提升休閒服務品質、提供休閒參與者優質的休閒體驗，及創造休閒組織經營願景等方面的嚴苛挑戰（吳松齡，2006）。休閒組織的宗旨與願景之價值觀，會影響其設計規劃的休閒活動方案與服務方式。目前國內休閒服務機構範圍涵蓋下列機構：

1. 政府部門或公共服務系統的休閒組織，如交通部觀光局、地方政府觀光局處及公營企業。
2. 非營利組織的志願服務系統之休閒組織，如社會服務、生態保育與運動休閒相關協會組織。
3. 營利組織的市場服務系統之休閒組織，如主題樂園、遊憩及產業觀光等。

(二)休閒服務組織的角色

休閒服務組織的角色扮演，關係到休閒參與者對休閒體驗的感受與對休閒組織之認同度，因此休閒服務組織在提供休閒活動方案時，應以「品牌服務為舞台」，以「創意產品為道具」，使「參與者融入活動中」；不僅使參與者「娛樂且參與其中」，且能從中學習或感覺「多元創新的體驗活動」，如此「感動參與者的心靈」，讓參與者產生「畢生難忘的體驗感受」，至此休閒組織的服務品質口碑當已建立。

四、休閒活動方案

休閒活動方案是「休閒組織與活動參與者之間的橋梁」，係指針對休閒組織辦理活動的宗旨與願景，設計規劃提供參與者活動體驗的設施，引導參與者活動體驗過程的領導行為，使活動參與者從中獲得難忘的休閒活動體驗。整體效益而言，休閒組織藉由舉辦活動，帶給參與者享受

整體性休閒益處,而非只是單獨設施、飲食與商品服務,而應有活動體驗與服務品質,經由休閒活動體驗服務過程,以提升參與者對休閒組織的活動滿意度。因此,優質的活動方案與合乎參與者需求的服務品質,被視為是休閒服務組織的服務指標與明確使命,也是休閒組織經營成功的磐石。

五、休閒活動規劃者

休閒活動方案既是休閒組織與活動參與者之間的橋梁,休閒活動規劃者則是影響參與者對休閒組織滿意度之靈魂人物。故休閒活動規劃者應建立以活動參與者期望與需求為引導、以高品質服務為中心,和以組織利益為導向的目標。由此可見,休閒活動規劃者在休閒組織、休閒活動規劃與推展上成為休閒活動推動成敗的關鍵人物,所以休閒活動規劃者應具有下列專業能力:

(一)休閒活動規劃專業知能與技能

1.具有休閒活動專業知識與服務態度。

2.具有休閒活動規劃、執行、評估和協調能力。

3.瞭解人們休閒需求與所期望的休閒活動。

4.具創意思維,能依據不同的群體設計多元的休閒活動方案。

5.能提供休閒活動參與者優質的休閒體驗環境。

(二)休閒活動領導者特質

休閒活動規劃者不只需具有專業知能與技能,更需具備活動領導者特質,是活動參與者與休閒組織重要的溝通管道,在正確領導下可以達到組織想要達到的活動目的與目標,所以休閒活動規劃者具備的領導特

質，可以視為影響活動進行過程是否順利的重要因素之一。因此，一位卓越活動規劃者除了必須具備領導知能外，仍應具備哪些特質？Kouzes與Posner（1987）針對2,615位領導代表問卷得知，一位卓越領導者具備特質依序最高為：(1)誠實；(2)稱職能力；(3)前瞻性；(4)鼓舞士氣；(5)聰慧；(6)公正；(7)心胸寬大等，而這些特質也可視為活動規劃者的基本工作原則。

除了專業與領導能力外，休閒活動規劃者也因工作需要，同時扮演著下列角色：分別為休閒機會的協調者、遊憩需求的提供者、實質環境的提升者、健康促進者、休閒教育與諮詢的提供者、制度的調整者及觀光促進者（葉怡矜等人譯，2005）。

六、休閒體驗

「休閒體驗」是指人們於休閒時間內，參與個人喜愛的休閒活動，從活動中獲得新鮮、多樣與愉悅的感受，讓生活富有挑戰及創新，進而促進個人成長的休閒效益，簡言之，休閒體驗是在休閒活動過程中，參與者心中留下深刻難忘的回憶。相關研究證實，若能營造良好的休閒體驗機會，將會帶給活動參與者美好的回憶。

人們已將擁有理想的休閒生活，視為能提升生活品質的重要指標，而提供優質的休閒服務與滿足的休閒體驗，更是人們對休閒活動的需求與期待。因此，一個休閒服務組織或休閒活動規劃者，需要規劃一個令參與者難忘與滿足的休閒體驗。Schmitt（1999）提出理想體驗模組應包含：感官體驗（sense experience）、情感體驗（feel experience）、思考體驗（think experience）、行動體驗（act experience）以及關聯體驗（relate experience）等五種體驗。其中感官體驗以視覺為主；情感體驗以營造休閒情境為最重要；思考體驗以刺激部分為主；行動體驗以休閒參與者

自身的整體感受為主；在關聯體驗上，參與者藉由參與休閒組織活動方案，提升自己的品味與生活品質。因此，休閒組織或活動規劃者若能掌握Schmitt（1999）所提出五種體驗模組，營造符合活動參與者滿足的休閒體驗，促進參與者休閒體驗價值，相信自然能提高對休閒組織滿意度及忠誠度。

第二節　休閒活動方案設計類型

休閒活動方案設計類型是影響活動設計是否成功的重要因素，因為不同的休閒活動方案設計類型，會帶給參與者不同的休閒體驗需求與體驗結果。如參加氣功、太極拳等武術活動，有人是為養生保健，有人是為表演或競賽，此時活動規劃者得依據參與者的活動需求，規劃與設計適合的休閒活動方案。

休閒活動方案設計類型有各種形式與規模，茲參考相關文獻，介紹常見的活動方案設計類型，包括：(1)競爭性；(2)健康性；(3)社交性；(4)特定活動；(5)自我成長／教育活動；(6)特殊興趣團體；(7)志工服務；(8)開放設施等活動方案之類型。

(一)競爭性

競爭性休閒活動規劃時，主要包含個人與團體的表現。所謂個人的競爭活動有與環境或大自然的對抗，如游泳、攀岩、溯溪、滑水、泛舟、爬山、釣魚等。團體競賽有雙人式，如雙人花式溜冰、雙人國標舞、球類雙打等；也有是團隊的對抗，如籃球、棒球等。其活動形式為對抗賽、聯盟賽、錦標賽、運動會等類型。基本上，休閒組織或活動規劃者在進行競爭性活動設計時，應考量下列要素：

1.瞭解活動參與者所能展現的技巧與安全原則。

2.依據參與者性別、年齡、區域之別，規劃設計公平與合情的競爭性活動。

3.設計時要能夠站在競爭者的立場來考量，以減少發生強弱勢分明的現象。

4.活動辦理時，應該注意到可能帶給觀眾迷失或社會的價值觀判斷錯誤的現象發生，如簽賭。

(二)健康性

健康是人們追求圓滿人生的基本條件之一。何謂「健康」？「1948年，世界衛生組織率先提出新的健康概念：健康是一種身體上、精神上和社會上的完滿狀態，而不僅僅是沒有疾病和虛弱現象。」且自1970年開始，健康促進概念得到歐美國家重視，如1974年加拿大大型研究發現，影響人們健康狀態的決定因素有生物遺傳、醫療體系、居住環境及生活方式，其中生活方式如飲食不均衡、缺少運動、生活不規律等是最重要的影響因素。因此，規劃健康性活動主題時，以迎合人們重視健康促進發展趨勢，培養良好生活型態，具備適應生活的健康體適能，預防慢性疾病，促進人體健康為主。主要活動規劃內容應涵蓋體適能、壓力管理、營養、減重、戒菸、飲酒及用藥安全。活動規劃對象除了個人健康管理外，可擴大至職場、學校、社區場域。基本上，休閒組織或活動規劃者在進行健康性活動設計時，應考量下列要素：

1.瞭解各場域健康性活動需求之差異性，如高科技產業以壓力管理及體適能活動規劃為主。

2.社區活動可結合衛生單位辦理社區健康營造模式，依據「渥太華憲章」五大綱領推動步驟與策略，落實健康促進活動方案，增進社區

居民健康層面。

3.活動規劃能落實於日常生活，培養規律健康行為，建立正確的生活態度。

(三)社交性

休閒組織或活動規劃者為提供活動參與者人際互動及社交機會，可規劃運動、遊戲、音樂、舞蹈、戲劇、藝術、戶外活動等各類型活動，增進活動參與者社交互動的能力。因此，活動規劃時應考量下列要素：

1.活動目的乃在於增進參與者之社交互動關係，並不強調活動的競賽性。常見將社交性活動運用於俱樂部、園遊會、工作坊、家庭聚會、團體派對等各種場合，可達到人際互動及社交目的。

2.需配合活動主題，結合多元活動方案，增加社交性與吸引力。若活動中只有規劃一個活動主題，則會顯得缺乏吸引參與者參加之意願。因此，規劃社交性活動時，若能結合其他活動方案，將是很重要的關鍵因素。

3.掌握參與者社交活動曲線之變化情形，以維持活動滿意度。社交活動曲線是指活動參與者在參與之初，會由初期的期待性需求，隨著參與活動體驗的過程，逐漸達到享受活動體驗的興奮與滿足感，但也會隨著活動的結束而導致參與者的熱情與興奮程度下降。此刻活動規劃者應注意參與者社交活動曲線之變化情形，讓參與者能維持較長久的興奮滿意程度。

(四)特定活動

是指活動規劃者將活動規劃案與國慶紀念日、季節性、藝術文化、國際性、特殊性、宣傳性、教育性、專長性等活動相結合，規劃出具有慶祝性、紀念性、特殊性之核心價值的活動，而使人們產生極大興趣與熱忱

來參與活動。因此，活動規劃時應考量下列要素：

1. 依據特定活動目的或對象而辦理，以符合參與者需求及期望。
2. 特定活動需要與傳統的節慶、季節特性或特定的主題題材相結合，並在活動中能呈現出特定活動的價值與特色。

(五)自我成長／教育活動

自我成長／教育活動主要是提供參與者進修學習機會，達到知識技能成長的目的，活動類型有研習會、成長營、體驗營。為使活動規劃成功，規劃時應考量下列要素：

1. 針對參與者年齡、族群與目的，提供符合參與者需求與特色的活動。
2. 營造出具有知能與技能學習成長之情境規劃。
3. 善用輔助教材，規劃多元活動方案，提升學習興趣。

(六)特殊興趣團體

特殊興趣團體是依某一地區、某項活動、某項議題而集合志同道合或理想相近的一群人形成一個團體。一般常見的模式，如社區發展協會、運動協會、兒福聯盟、婦女聯盟、文化協會、生態協會、旅遊協會、俱樂部、讀書會、聯誼會，以及其他特定議題之協會、基金會、學會等。基本上，活動規劃時應考量下列要素：

1. 依照某項活動規劃、活動議題或特定主題而集合一群人形成一個特殊興趣團體組織。
2. 提供參與者想要長期或專注於某項休閒活動。
3. 活動參與者是基於自願的，故活動規劃時著重資源分享、溝通協調、人際關係與討論決策之進行方式，方能取得共識，有利於活動

規劃與推動。

4.活動也須著重團體成員在知能、技能及經驗等能力培養。

(七)志工服務

志工服務活動在基本上乃是一種休閒遊憩的活動，包括團體或個人服務活動形式，活動規劃者領導志工從事服務時需考量下列事項：

1.充分瞭解志工的需求，建立與志工良好的溝通管道，有利於休閒組織運作。
2.以服務為最高指導原則，帶領志工針對不同服務對象進行服務工作，建立服務品牌。
3.善用志工能力進行服務編組與執行能力，發揮志工服務精神。

(八)開放設施

開放設施乃指安排特定時間或開放某部分設施，提供給活動參與者自由參與，活動形式包含：正式活動、不定期、偶爾性及非正式活動。活動規劃者在開放設施內規劃休閒活動方案時需考量下列事項：

1.仔細考量開放設施的用處，配合開放時間與設施及參與的對象，設計適合休閒活動方案。
2.善用開放設施資源，營造一個有意義的休閒活動環境。
3.妥善監督開放設施，在安全考量下讓參與者自由自在的參與，才符合開放設施的活動類型。

第三節　休閒活動設計規劃原則與方案執行策略

一、休閒活動設計規劃原則

　　休閒活動方案主要是提供活動參與者休閒體驗與社交互動交流的機會。Denzin（1975）認為參與互動的人（interacting people）、實質情境（physical setting）、休閒事物（leisure objects）、規則（rules）、參與者之間的關係（relationship）及活化活動（animation）六個元素是建構所有社交場合的共通關鍵元素，活動規劃者必須控制這些關鍵元素才能設計理想的活動，因為其中任一關鍵元素有所變動，整個活動也跟著變動。因此，設計理想的休閒活動方案時，必須針對各關鍵元素考量相關要素，如**表7-2**所述。

　　Farrell和Lundegren（1993）強調好的休閒活動方案不是偶然發生的，是經過縝密設計而產生；Rossman（1995）認為休閒活動設計是提供休閒參與者休閒體驗，是建構人際間的社交機會，也是活動規劃者與參與者之間重要的媒介。因此，要想規劃設計一套理想休閒活動方案時，仍需把握下列要領：

1.活動的目的需符合休閒服務組織的服務宗旨與願景，建立休閒服務組織服務號召力與活動品牌。

2.活動預期目標：是設定本次活動預期效益，如吸引多少人參與活動；參與者的活動滿意度多少之目標。活動的結果能明確敘述且可被評估，能達成活動預期的效益指標。

3.活動方案設計類型應具有多樣與多元性，主要目的是提高參與者的休閒動機與休閒體驗的價值。

4.具創意活動主題：規劃休閒活動方案時，活動主題是優先影響休閒

表7-2　活動方案設計關鍵元素與考量要素

關鍵元素	考量要素
參與互動的人	1.有效的活動設計，必須由規劃者預測出可能參與活動的人，並獲得越多有關參與者的資料，就越有機會設計並規劃滿足參與者需求的活動。 2.成功的活動設計必須將參與者、提供活動服務與追尋的效益做正確的組合搭配。 3.當參與者不同時，活動設計也要跟著改變。
實質情境	1.規劃適合休閒活動之情境，至少要有一種以上感官，如視覺、聽覺、嗅覺、觸覺及味覺，以滿足顧客之需求。 2.活動設計時需考量下列三個情境因素： (1)情境的獨特性：如在海岸與山谷的音樂演奏。 (2)情境的限制性：不適合的情境會損害活動的價值。 (3)情境的改變性：創造新的活動情境時，需先評估成本與效益。
休閒事物	1.休閒事物是支持活動營造互動不可或缺的元素，故活動設計時，規劃者必須有能力決定哪些事物是活動必備的、可取捨的、有損計畫的活動事物。 2.活動設計時需考量下列三個事物選擇： (1)必須性事物：以滿足參與者活動需求為優先。 (2)選擇性事物：如獎賞特殊性需求，適時的鼓勵，可以增強參與活動的動機。 (3)損害性事物：對活動有害而無益者應儘量避免。
規則	1.規則是為活動過程中的引導與規範，包括：法令、機構規章、競賽規則與禮儀等。 2.活動設計時須依據活動本身的性質，制定讓參與者滿意的規則。 3.若規則太多或有不適合規則，反而會讓參與者無法感受自由，破壞想要達成的體驗。
參與者之間的關係	1.要妥善的設計活動，規劃者須事先判定參與者之間的關係，以便安排活動。 2.瞭解參與者之間的關係在活動互動中所扮演的角色，及對活動滿意度之影響。 3.活動設計中，應適當規劃建立參與者之間關係的活動。
活化活動	1.係指如何將活動落實到行動中，讓活動能持續進行。 2.藉由活化活動，提供完整的架構與引導，讓參與者獲得想要的休閒體驗。 3.雖然活化活動扮演重要功能，但在活動中也不可太多指導，以免阻礙顧客感受自由的機會。 4.活動帶動者如同節目主持人，帶動氣氛。

參與者是否參加活動之動機，也是直接對參與者具有活動吸引力重要因素之一。

二、休閒活動方案執行策略規劃

一個成功的活動方案設計，除了把握活動設計規劃原則外，最重要是如何將休閒活動順利執行，獲得休閒參與者的肯定。因此，要執行休閒活動方案時，事先須訂定活動方案執行策略規劃與活動原則要素（**表7-3**），俾使活動能順利推動。

表7-3　活動方案執行策略規劃與活動原則

執行策略規劃	活動原則
活動主題須符合組織經營理念	活動規劃時，活動規劃者所訂定活動主題，需符合休閒組織經營理念，才能順利與永續發展。
活動方案設計類型規劃	提供滿足活動參與者的各種休閒體驗的活動設計類型，增進其休閒目標與價值的各種休閒方法，滿足參與者的需求與期望。
活動時間規劃	活動時間之規劃，事先須做通盤的雙向規劃與考量，其一是休閒組織之推展休閒活動的時間構面；另一則為參與者參與休閒活動的時間構面考量因素。
活動人力資源規劃	是否能將該活動順利完成運作與管理，人力資源規劃是影響的重要因素，活動進行中若人力資源不足，將會影響整體活動進行流暢度。
活動交通設施規劃	活動地點交通設施規劃，包含交通流暢性、大眾運輸工具方便性及停車設施周邊環境布置情形，均會影響到參與者參與活動之滿意度。
活動情境規劃	活動情境主要包括場地設施之軟硬體規劃、設備之使用方法說明與安全維護保養等項目，是提供參與者在自由自在的情形下，能充分使用或享受該休閒活動所提供之體驗價值。
活動財務規劃	活動成本的支出與收益，是影響組織之經營者讓活動持續進行的重要因素，需要考量活動規劃設施、場所等方面經費支出與活動所獲得收益是否符合原先預算與預期收益。
活動行銷策略	活動的行銷策略，是組織經營者與活動規劃者在活動前必須建構的重要行銷工作，因為將會影響到是否吸引參與活動人數情形。

第四節　休閒活動方案評估重要性

一、休閒活動方案評估之主要用途與價值

　　休閒活動方案經由規劃與執行結果，是否符合參與者的需求與期待？是否能達到預期目標？皆可透過活動評估的程序，瞭解整體活動呈現狀況。何謂「活動評估」（evaluation）？乃是指休閒組織在完成某一個休閒活動方案之後，以系統化的方法加以評估其活動的相關價值。主要目的是透過活動評估程序瞭解參與者休閒行為、休閒體驗狀況、活動規劃品質、服務人員態度、活動設施設備及參與者活動體驗與互動交流滿意度如何？因此，休閒組織辦理任何活動方案後，有必要進行休閒活動方案評估，其主要用途與價值如下：

(一)可瞭解活動參與者的期待與行為表現

1.經由活動評估，可瞭解活動方案是否符合參與者的需求期待，發現參與者的休閒活動行為趨勢。
2.在活動評估過程中，可以歸納出活動參與者對休閒組織與服務人員的建議與服務品質的感覺。
3.藉由活動評估中，可量測出活動參與者的滿意度。

(二)活動評估結果可作為下次進行活動規劃時改進的參考

　　透過活動評估，可以瞭解活動參與者之需求與期待之行為，及休閒組織需改善的相關問題，有助於活動組織的經營管理，提供下次進行活動規劃時改進的參考依據。

(三)可彰顯活動辦理的績效，建立休閒組織形象品牌

活動評估結果，也是活動規劃者與所有服務人員的有效管理證據。

(四)活動評估有助於活動的永續發展

經由活動評估過程，可蒐集活動相關資訊與資料，並加以整理分析，作為未來發展活動規劃或服務的參考，提供休閒組織如何改進現階段的活動經營管理，有助於活動的永續發展。

二、活動滿意度問卷調查項目

休閒組織或活動規劃者在活動結束之前，宜進行活動滿意度問卷調查，以瞭解活動參與者的感受及滿意度，作為日後活動規劃時之改進參考。活動滿意度問卷調查項目除了基本資料外，主要包含下列項目：

1.如何得知休閒組織活動訊息，可提供未來辦理活動行銷時之參考。
2.規劃的休閒活動方案是否符合參與者的需求與期望。
3.休閒組織提供的服務態度、環境設施與設備。
4.休閒活動方案體驗過程中之愉悅氣氛與自由感覺。
5.休閒活動方案體驗過程中是否有達到人際互動與交流機會。
6.休閒活動方案體驗過程中是否建立風險管理機制。

一般活動參與者參與活動結束時，其參與活動時之興奮感已降低，活動方案問卷內容長度不宜過長，若問卷設計不適宜時，將影響到參與者回答資料之真實性。因為參與者主要是來參與活動的體驗，而不是為填寫問卷而前來參與的，所以問卷作答時間儘量不超過十分鐘為宜，以免參與者隨意作答，而影響到資料分析結果。在活動方案進行結束後，休閒組織

或活動規劃者必須進行有系統的反省檢討，以期帶給日後活動參與者更正面的活動體驗與活動價值。

 結　語

現今人們在經濟成長競爭壓力下，追求快速與創新的工作精神，更需要透過休閒生活規劃，以獲得更健康、更快樂的人生，作為工作動力泉源，已成為現代人最關心的議題之一。良好的活動規劃除了以完整、簡易而嚴謹的方法為基礎外，必須要考量多層面的相關連結性，如本章所提的首先依據組織經營理念與參與者活動需求，設定活動的目的與目標，選擇適合活動方案設計類型，及建構社交場合的活動方案時考量的關鍵要素，最重要是執行活動方案時之策略規劃，才能設計一個能滿足參與者需求與期望的成功休閒活動方案。

問題與討論

1. 簡述休閒活動系統概念，並說明其定義與特性。
2. 舉例說明國內休閒服務機構涵蓋範圍。
3. 說明休閒活動規劃者應具有哪些專業能力。
4. 簡述休閒活動方案設計類型及規劃時考量要素。
5. 規劃設計一套理想的休閒活動方案時，需把握哪些要領。
6. 為何需進行休閒活動方案評估，並說明其主要用途與價值。

參考文獻

吳松齡（2006）。《休閒活動設計規劃》。台北：揚智。

高俊雄（2008）。《運動休閒管理》。台北：華都。

陳惠美、鄭佳昆、沈立等譯（2003），J. Robert Rossman & Barbara Elwood Schlatter著。《休閒活動企劃——企劃原理與構想發展》。台北：品度。

葉怡矜等譯（2005），Geoffrey Godbey著。《休閒遊憩概論：探索生命中的休閒書》。台北：品度。

顏妙桂等譯（2002），Christopher R. Edginton等著。《休閒活動規劃與管理》。台北：麥格羅希爾。

Denzin, N. K. (1975). Play, games and interaction: The contexts of chieldhood socialization. *The Socialogical Quarterly, 16*, 458-478.

Edginton, C. R., & Rossman, J. R. (1988). Leisure programming: building a theoretical base. *Journal of Park and Recreation Administration, 6*(4), viii-x.

Edginton, C. R., Jordan, D. J., DeGaaf, D. G., & Edginton, S. R. (1995). *Leisure and Life Satisfaction*. Dubuque, IA: Brown & Benchmark.

Farrell, P., & Lundegren, H. M. (1993). *The Process of Recreation*. State College, PA: Venture.

Hunnicutt, B. K. (1986). Problems raised by the empirical study of play and some humanistic alternatives. In Abstracts from the *1986 Symposium on Leisure Research* (pp. 8-10). Alexandria, Virginia: NRPA.

Kouzes, J., & Posner, B. (1987). *The Leadership Challenge*. San Francisco, Jossey-Bass.

Kraus, R. (1971). *Recreation and Leisure in Modern Society*. New York: Appleton-Century-Crofts.

Rossman, J. R. (2000). *Recreation Programming: Designing Leisure Experiences* (3nd ed.). Champaign, IL: Sagamore.

Schmitt B. H. (1999). Experiential Marketing. *Journal of Marketing Management, 15*(1), 53-67.

Chapter 8

兒少與青年休閒健康管理

許明彰

前 言

　　12歲左右，青春期開始，孩童也從此變成青少年（adolescence），adolescence一詞來自拉丁文，其字義是「長大」（to grow up）。這段成長過程尷尬又彆扭，身體變化急速，性別象徵逐漸明顯。十九世紀末期，美國開始提出青春期的概念，即所謂的青春期是無憂無慮的兒童與穩定踏實的成人之間的一段正常過渡時期。當時，這是一個很新奇的觀念，任何兩個生命週期間的過渡期可由不同的因素造成。生理上的變化是兒童踏入青少年期的主因。生命中的過渡期有標準（normative）過渡和異質（idiosyncratic）過渡之分。亦即，有些過渡情形每個人都得身歷其境，有些過渡情形卻只發生在少數人身上。

　　由於每個人遲早都得經歷青春期各種成長變化，它是很明顯的標準過渡。有些人因過於早熟或發育遲緩備受困擾，這種身不由己的變化是異質過渡的顯著特徵（Kimmel & Weiner, 1985）。青少年的發展可分成三個階段：早期、中期和晚期。國中三年屬於早期，高中幾年屬於中期；晚期大約從高三直至個人開始對自我有比較明確的肯定，以及個人對本身的社會角色、價值觀和人生目標有比較明確的認識為止（Kimmel & Weiner, 1985）。青少年從已知的兒童期踏入未知的成人期前，他們對其身體變化、親子關係和生活目標始終徬徨不已（Grodon, 1962）。在尚未邁進成人期的這段過渡時期，青少年就像個邊緣人（marginal person）。

　　有研究顯示，受訪者被問及其一生中最不愉快的時期為何時，回答將童年、少年或青年期和成年期相比，所幸答案顯示青少年想法各異。由於每個人成長經驗不同，對人生的感受也有很大的差異，23%接受調查的成人指出，青少年和年輕成人期是他們一輩子最快樂的時期。相對的人數宣稱那段時期卻是他們最不愉快的時光（Bammel & Burrus-Bammel,

1992）。

　　1928年，英國經濟學家凱因斯（Keynes）說：「自創世紀以來，人類將首度面對一個真正、永恆的問題：如何利用工作以外的自由與閒暇，過著喜悅、智慧與美好的生活。」休閒不是一個容易定義的概念，休閒現象複雜萬端。休閒在不同的時空環境下會有不同的解讀，休閒是可以自由支配的時間，人們不受制於任何外界加諸自身的義務。休閒不是因為外在壓力迫使，但樂於全心全意從事的活動。所以休閒是一種閒適安逸、不急躁、很愉悅、澄靜的心理狀態。如何運用閒暇，需從小培養休閒的態度及習慣，如何提升兒少與青年生活愉悅的能力，培養活潑健康的國民，乃當務之急。

第一節　兒少與青年的休閒健康發展

一、兒少與青年時期的休閒型態觀

(一)發展特色

　　兒少與青年是重要的探索期，因為他們具有認同的危機，所以他們不但十分急切的向外界探索環境，以及向內在探索自己的身體、技巧和能力，他們還非常需要在同儕間找尋到一個介於成人與兒童間的定位。因此，休閒活動是一項幫助他們瞭解世界、瞭解別人、和瞭解自己的重要媒介。

(二)休閒型態特色

　　會花費許多時間來建立親密的友誼，如打電話、寫信、為朋友選購禮物、一起打球、泡速食店、逛街、分享心事等。這時期的他們漸漸脫離

家庭式的休閒方式，分給父母和兒童期弟妹的時間也顯著的減少。另外他們很喜歡肢體性、技術性的活動，尤其是男孩子，他們喜歡打球、游泳、練肌肉、郊遊、烤肉等戶外活動。

二、休閒健康對兒少與青年發展之重要性

休閒生活對於兒少與青年的重要性可以從三方面觀察得知（Larson & Kleiber, 1993）：

1. 休閒占兒少與青年日常生活很大的比例，這裡所指的乃廣義的休閒，除了看電視、閱讀、運動外，如聊天、打電話等，都計算成休閒的時間。根據行政院主計處的台灣地區時間運用調查報告指出，我國青少年（15～19歲組）平均每日可以自由運用的時間（free time）為六小時十二分，相對於十小時十七分的必要時間（含睡覺、盥洗、用膳）及七小時三十一分的約束時間（通勤、上學），我國青少年的自由時間約占日常生活26%的比例，這亦是相當高的比例，因此休閒可以解釋成兒少與青年生活中的重要事件（significant event）。

2. 休閒乃兒少與青年日常生活中可預期、可追求的青春、歡樂的泉源，休閒既然是青少年日常生活的基調，健康而充實的休閒生活也意涵著整體生活的積極充實。

3. 休閒對於兒少與青年發展和社會化歷程具有工具性的意義（instrumentality），由於休閒的自由與適性，休閒生活提供青少年自我選擇、自我試煉的機會，也間接提供了成人世界試驗與探索的機會。

根據以上休閒對青少年發展階段的重要性，美國休閒學者進一步指出休閒在兒少與青年發展歷程中具有三種重要的功能（Kleiber &

Rickards, 1985）：

1. 透過休閒，達到釋放壓力、鬆弛緊張的目的，對於青少年身心健康具有調適的功能。

2. 透過休閒參與，達到社會互動（social interaction）的目的：由於青少年的同儕團體在休閒參與中扮演極重要的角色，藉由同儕團體的互動，青少年在休閒中建構其人際關係的網路，以休閒的形式結交朋友，除了達到探索異性，滿足其好奇心的目的外，更重要的是透過休閒的參與，青少年學習如何處理人際關係，進而學習社會參與的溝通技巧（social skill）。

3. 透過休閒，兒少與青年得以摸索、認清自我、拓展自我，進而達到自我實現的目的：由於青少年階段正面臨自我肯定與自我認同的壓力，在休閒活動中，他們於探索自我興趣的同時，也正同時進行著自我的認識與自我的拓展。休閒學者指出，並不是所有的休閒活動都具備此一功能，唯有難度較高，需要專心一志，持續投入的活動，如藝術創作（如雕刻、作畫、作曲等），或結構性較強的運動，如棒球、籃球等，較能從參與、投入的過程中達到上述的目的，這類休閒活動，休閒學者稱之為transitionalactivities，意味著青少年透過這些活動，間接完成了對成人世界的探索與適應，從自我的追尋與期待中找到了自我定位，亦即前文所述，休閒對青少年發展所具備的工具性的功能。

第二節　全人健康理念的實現

「人本」是教育事業的核心價值，在此理念之下，全人化發展教育理應受到重視；尤其是今日之兒少與青年面臨網路社會的人際疏離，加上

升學壓力的籠罩，身心健全發展的「全人健康」理念更是今日教育的主軸。全人健康旨在營造健康學校及情境，培育學生健全的認知與態度，促其充分認識自我，發展自我，實現自我。務期經由學校健康政策的擬定、健康服務與照護的重視、個人健康生活技能的提升、安全環境的營造、學校及社區緊急防護機制的建立，搭配體育、健康、休閒及身體活動等課程的實施，促進學生身、心、靈的整體發展，落實全人健康理念，培育優質之活力兒少與青年，進而帶動社會之祥和發展。

休閒健康與活力四射的校園

E世代兒少與青年面臨科技文明高度發展、學習與成長環境的急遽變化等情境，在健康體適能、身體運動能力、人際溝通、團隊精神及情緒管理能力的涵養及提升上，都有持續改進的空間。藉由「一人一運動、一校一團隊」政策理念之推動，透過校內外體育教學及休閒活動的實施，可以培養青少年之運動能力、參與運動之習慣及人際互動的能力，豐富其學習及休閒生活品質，展現健康與活力等兒少與青年的特質。面對挑戰日增的科技世代，個人對健康與體適能的追求、運動能力的精進及團隊合作精神的發展，是兒少與青年學習與成長的核心要務，休閒活動的推展是足以營造出健康活力的校園，並進而提升國家未來主人翁之素養及競爭力。

探索體驗的學習休閒運動是生涯教育的一環，適當的運動得以抒解壓力、穩定情緒，不但有益於個人健康，亦可促進社會和諧與人類幸福。兒少與青年是國家最珍貴的人力資產，更是國家未來競爭力的泉源，有健康的兒少與青年才有健全的明日社會。

兒少與青年的發展正值人生發展的夢幻階段，其成長又受到科技社會的人際疏離及升學壓力等束縛，符合其需求的休閒運動的提供，應為教育單位兒少與青年政策的焦點；其內容兼顧好奇、冒險、挑戰、競爭等需

求，由個人、家庭、社會及政府機關等，由點到面的全面推動，以培養兒少與青年參與正當休閒生活的好習慣。

　　兒少與青年的學習，除了強調帶得走的能力外，各種符合生活需求的習慣與態度的涵養更是新時代休閒教育的主軸。因此，透過各類型運動社團的組成及團隊性體育活動的實施，讓青少年經由人際的互動及競爭合作的交織，親近山林、水域與大地等大自然情境，學習信賴夥伴及感受人、事、物的深刻思維，正足以洗鍊E世代活力兒少與青年的心靈深處，進而促進群體與社會的和諧發展。

第三節　體適能與規律休閒運動

一、體適能之首要理念與策略

　　建立「孩子在起跑點上唯一不能輸的是健康」、「體力加腦力等於競爭力」、「喜愛打球的孩子不會學壞」、「人人會運動、時時可運動、處處能運動」，已為當今推展學生體適能之首要理念與策略。

　　然而，教育部民國87年及88年之調查，我國大、中、小學生體適能水準，不及美、日、新加坡、中國大陸等國家，且15～20%的國小學童有超重現象，尤為甚者，大學生的心肺耐力竟不如高中生。同時，教育部92年的調查也指出，台閩地區中小學學生的體適能狀況有待提升；另據行政院體育委員會在民國88年的運動人口調查中發現：20歲以上的運動人口僅占總人口數的3.48%，民國90年增加至7.7%。民國89年一項調查指出：我國14歲以下學生規律運動人口的比率為21.84%；15～19歲高中生為22.23%；20～24歲大學生為23.26%。由此可知，我國國民以及各級學校學生大多沒有規律運動習慣，而且年齡層越低，規律運動習慣也越低。

　　以上現象是由於青年學子花過多的時間在看電視、玩電腦、打電動玩具上面，而荒廢了正常的運動時間。再者，學生的身體活動量在「沒有時間」、「沒有同伴」、「疲勞」、「功課壓力」等壓力下，受到相當程度的宰制。

　　身處科技發達的世代，坐式生活增加，身體活動機會相對減少，加上精緻化飲食，熱量攝取過剩，肥胖比例增加，不利日後慢性疾病之預防，學生體適能日趨衰退，而嚴重影響國民健康；更因升學主義掛帥，人口密度過高，運動場館不足，文化與觀念的偏差等因素，造成兒少與青年缺乏規律運動習慣，造成體適能的水平每況愈下。

二、休閒時間與活動

　　休閒時間的安排與使用，是兒少與青年生涯學習的重要一環。

　　合理的編配與利用休閒時間，有助於兒少與青年情緒穩定與身心發展，因此世界先進國家無不將兒少與青年休閒時間使用列入重要議題之一，並試圖透過休閒時間活動的參與，展現兒少與青年的青春與活力，減少兒少與青年問題。

　　雖然充分運用休閒時間、積極參與活動的概念已廣為眾人所接受，但在台灣由於長期受到升學主義的影響，導致兒少與青年部分自由時間的排擠。免試升學、基本學力、多元入學等方案的實施都為了減輕學生的升學壓力，然不可諱言的是，明星學校的美夢，仍是眾多莘莘學子努力追求的目標，學生下課後，為了日後升學準備，必須參加課業與才藝補習，因而占據了學生應有的休閒時間。根據主計處民國89年的調查顯示，15～24歲民間人口（求學者）其自由時間用在「進修、研究、補習或做功課」上的平均時間為二小時三十七分，其主要動機為「加強學校課業或升學」，雖較民國83年減少了三十二分鐘，但仍可見「進修、研究、補習或

做功課」等升學準備活動，排擠了其他活動的參與時間。

　　國內的休閒相關研究亦顯示，過度的課業競爭所導致的時間之結構性阻礙因素外，尚有兒少與青年個人內在因素的影響，就像個人的能力、性向等；另外，有沒有人可以一起參與或陪同參與，也是影響兒少與青年休閒參與的重要因素。

第四節　休閒健康與安全

　　兒少與青年的身心健康攸關國家未來的競爭發展。近年來，我國兒少與青年的健康狀況雖有所改善，但仍面臨體能不足、慢性疾病年輕化、意外事故傷害偏高與偏差行為惡化等危機。雖然兒少與青年的疾病部分是來自先天遺傳，但後天不良的生活習慣所導致的疾病也不在少數。就以國內常見青少年的肥胖來說，大都與後天的不良飲食型態和缺乏運動習慣有關。兒少與青年普遍喜好高熱量油炸食物、甜食比例增加及身體活動量不足等，都是造成肥胖的主因；再以我國學生嚴重的近視為例，除了課業壓力所導致的長時間近距離看書外，根據調查，長期久坐不動沉溺於電動玩具、流連於網咖或電腦上網，長時間看電視、不規律的生活作息等不良行為，更是造成各級學校學生近視率不斷攀升之原因。此外，異性交往時過多的身體親密接觸，性行為開放也是校園問題的一大隱憂，導致未婚懷孕、墮胎，甚至性病、愛滋病普及率提升等，都值得政府部門深思，未雨綢繆及早因應。

　　另在意外事故傷害方面，從我國國人歷年十大死因來看，意外事故傷害事件皆名列前茅，並高居青少年男女死亡原因的第一位，且高出鄰近國家。根據民國86年的衛生署統計資料來看，我國青少年事故傷害死亡率男性為新加坡的1.95倍、日本的2.9倍；女性為新加坡、日本的3.3倍。雖

然衛生署民國90年之調查顯示，青少年意外事故傷害有比往年減少的趨勢，但從15～19歲組及20～24歲組來看，每十萬人中皆約有三十七人的意外事故傷害死亡數據來看，我國在意外事故傷害的防範上仍有相當大的改善空間。

另以營造休閒健康安全的學習環境來看，多數學校的作為仍流於被動，忽視了危機處理的重要性。今日校園影響安全的議題時有所聞，讓人警覺預防勝於治療，諸如校內外安全教育、飲食衛生管理、遊戲器材及運動設施管理、防火救災管理、事故傷害防制與落實緊急救護體系等等，都亟需各級學校多費心思。此外，青少年的不健康生活行為亦應特別防範，如久坐玩電玩、看電視時間過長、缺乏休閒活動的正確認知又缺少多樣化休閒活動內容，甚至吸菸、喝酒、嚼檳榔、藥物濫用等都有漸增的趨勢。這些危害健康的行為，急需透過學校教育予以導正，以培養學生健全之休閒健康觀念，並進而於日常生活中具體實踐。

第五節　休閒健康管理策略

根據現況的分析與探究，面對當前兒少與青年體適能低落及休閒健康管理衍生問題，提出因應策略如下：

一、強化學生體適能教育

善用編製學生體適能手冊、教學錄影帶、教材及宣導資料；持續辦理體適能之相關研習、觀摩及進修等活動；擬定學生運動處方與推薦甄試要項；全面實施體適能護照；體適能納入體育教學內容。

二、拓展學生參與休閒活動機會

發展多元、樂趣、活潑化之運動休閒健康活動；輔導學校辦理班際運動休閒健康比賽或活動、舉辦全校性運動休閒健康比賽或活動；於學期中或課外活動開辦體適能資源班或體重控制班；利用假期辦理運動休閒育樂營。

三、落實學校和社區體適能與休閒教育

學校應加強課外休閒活動的辦理、包裝、設計與行銷，並提供相關諮詢協助；辦理社區和家庭介入體適能活動與休閒教育的宣導、研習、觀摩；研擬社區介入計畫辦法；辦理社區介入體適能與休閒教育計畫；研發家長體適能與休閒教育宣導計畫，並予以經費補助；辦理學校與社區親子體適能與休閒教育嘉年華系列。

四、發揮休閒教育的功能

在傳統的「萬般皆下品，唯有讀書高」及現代的「升學壓力」兩者的交互影響下，當代青少年學子的休閒時間常受到擠壓，唯有打破過度強調智育的迷思，才能讓兒少與青年真正達成五育均衡發展的目標。為此，各級學校教學應適時的融入休閒教育課程，以讓學生瞭解休閒對個人的重要性。公部門亦應透過各種媒體的力量，從休閒利益的觀點著手進行理念宣導，以突顯休閒活動對人格培育、群育涵養的重要性，讓家長、兒少與青年都能瞭解參與休閒活動的好處，進而成為日常生活中的一部分。此外，休閒參與資訊的提供也是相當重要的，唯有整合的資訊才能發揮極致的效益，透過休閒資訊網絡的建置，整合各項休閒活動資訊，才能

讓更多人得以參與其中。

五、增加兒少與青年運動休閒時間

　　自從「九年一貫課程」實施後，學校體育教學時數已較往年減少。雖教育部於民國92年5月16日之健康與體育領域討論會議中決議，健康與體育課程時間分配以1：2為原則，但體育的時數仍明顯落後許多國家。為此各級學校應儘量利用學校自主時間及課外時間，安排體適能及其他休閒活動；同時學校亦應鼓勵學生多走路或騎自行車上學，以提升學生體適能水準與培養學生健康休閒生活之觀念。此外，學校亦應恪遵「各級學校體育實施辦法」之規定，中小學每週至少實施課間健身活動三次、輔導成立各種運動團隊、定期舉辦運動休閒育樂營、每學年舉辦一次運動會及三次各類運動競賽，除了可活絡校學體育活動外，對學生休閒能力的涵養也有莫大的助益。

六、推展多元創意休閒活動

　　每個人的休閒需求並不相同，因此在規劃休閒活動時亦應有所差別。就像有些人喜愛登山，有些人卻喜歡游泳；有些人喜愛參與競賽的活動，而有些人卻偏愛上課學習的活動。諸如此類，活動的提供就需依不同年齡組群的特性，配合不同活動類型與形式，以規劃多元創意的休閒活動供不同特性群體參與。為了讓青少年於閒暇時間有更多不同的活動參與，以及發揮部會間資源之綜效，諸如體委會、青輔會、內政部及教育部之相關計畫整合就益顯重要。考量兒少與青年參與活動經常具有群體性、新潮性，並往往是為了追求刺激與挑戰，因此像極限運動、水域、野外探索冒險等戶外活動之規劃，亦顯得刻不容緩。此外，為拓展學生國際

視野，加強推動兒少與青年國際運動休閒交流，以及保障特殊族群之休閒活動參與權等亦是當務之急。

七、休閒健康場館與設施之規劃與興建

近年來，由於休閒需求的日益增加，現有的休閒健康場館與設施已不敷民眾需求，加上台灣地少人稠，間接壓縮了青少年的運動休閒空間。影響所及，造成部分的兒少與青年轉而以其他偏差行為取代，以滿足其心理的激發水準，因此場館設施的規劃與興建就突顯出其重要性。以現有的休閒健康場館與設施而言，各級學校當屬大宗，充分的運用學校場館與設施當可暫時解決場館與設施不足之急。因此，落實學校運動場館設施開放、加裝夜間照明設備，方便兒少與青年於課後與夜間運動休閒使用之需求。然而多數學校的場館與設施僅有基本配備，並無法滿足多元健康休閒活動的需求，長遠之計，仍應鼓勵民間參與興建場館、戶外遊憩設施，搭配鄉鎮區域整體規劃，以期能達到每鄉鎮都能有游泳池與基本室內健康休閒空間的目標，如此才能改善當前戶外健康休閒場館設施不足的窘境。

經由上述發展策略，期能達成以下目標：

(一)近程

1. 休閒教育課程融入學校各領域（科）教學中，提升學生對休閒健康的認知與態度。

2. 增加學生在校運動時間，每個學生每天至少累積三十至六十分鐘的身體活動時間。

3. 提倡班際、校際運動競賽，輔導每校平均成立五個運動團隊。

4. 擴大辦理各級學校假期休閒育樂營，以讓不同群體的兒少與青年都

有參與休閒運動的機會。

5.整合政府相關部會資源，建立兒少與青年休閒資訊網，以擴大辦理多元休閒活動。

(二)中程

1.辦理校內、外各項休閒健康活動，培養青少年參與休閒運動的興趣。

2.政府積極鼓勵民間企業投資興建休閒健康場館與設施，增設活動空間與改善學校休閒健康場館與設施。

第六節　兒少與青年休閒健康的增進

大部分的民眾認為享受他們的閒情逸致是理所當然的，事實上休閒在每個人的生命中是一個重要的元素；對兒少與青年人來說，閒暇時間可能是積極參加活動和發展生活技巧的契機，也可能是一些無聊和負面的經驗。根據Taller（2002）的研究報告指出，大約40%的年輕人休閒時間可以說是隨意、沒有規劃的，因此許多的年輕人在這種情況下，產生了發展負面交友態度或是反社會的行為。許多人錯誤的認知，誤以為孩童天生就知道利用他們閒暇時間來從事健康、正面、有意義的活動，Csikszentmihalyi（1997）支持這個看法，他指出，雖然許多人相信享受現實生活的閒聊時間並不需要很多的技巧，事實並不然；他認為享受閒暇時間比享受工作更難，當年輕人在適當使用閒聊時間遭遇障礙時，享受閒暇時間就變得困難，這些障礙包括：校外活動和才藝學習所需的交通工具、休閒活動和材料所需的金錢、積極參加活動的動機、一起參加活動的朋友和能夠共同分享的知識。

　　當兒少與青年人沒有機會去發展休閒技巧、享受正面的休閒生活經驗時，可能會遭遇到社會環境適應的困難，根據美國精神健康服務中心的報告，大約二十位年輕人中有一位會面臨到身體功能不彰的毛病，專家學者的研究證實，休閒活動是發展生活技巧的重要工具，能夠幫助年輕人正常地成長。Fain（1991）認為一個人參加休閒活動能夠促進自我認知和健康的社會行為發展；Calloway（1995）的研究報告指出，休閒活動能夠發展個人的思考邏輯以及生活經驗的管理；Pesavento（2002）主張休閒技巧能夠幫助學生克服同儕的壓力以及衝突管理，並且能夠增進自信心；Negley（2002）認為休閒教育能夠強化孩童的學習獨立和生活品質的提升。

　　Negley（2002）認為休閒教育包括兩種類型：以人為主模式（person-centered model）和內容模式（content model）。以人為主模式強調個人接受教育項目內容的教育指引，學生不是依賴一系列課程；反之，內容模式的休閒教育學生採用的休閒教育課程，具體課程目標、目的和結果，多年來內容模式較受重視，也是專家學者研究的重點，休憩學術領域也根據學生需求已經研發這類課程。

　　要努力搜尋確認最周詳有效的休閒健康教育課程，最好的辦法是針對科目進行文獻探討，找出成功的個案當作參考。

1. 培養良好的健康習慣：一般認為良好的健康習慣包括不抽菸、規律運動、心情平靜，不動怒、控制體重、少吃糖、均衡飲食、做身體檢查、適時看醫生，這雖然僅是簡單的條例，但只要能力行，則會養成良好習慣。

2. 培養正確的性觀念：兒童期對性的意識有限，隨著生理及性器官的日漸成熟，青少年面臨新的適應問題，所以培養青少年正確的性觀念，為健康生活規劃重點之一，茲就青少年常見困擾問題簡述如下：

(1)女性對於月經的困擾：許多人在月經來之前，會有心情緊張、頭痛或腹部不舒服等症狀，可以多休息和適度的運動、攝取均衡的飲食並保持愉快的心情來調適，但是若有嚴重與持續的經痛，則需要就醫檢查與治療。在月經期間，洗澡時應用淋浴，避免盆浴以免感染，使用的衛生棉應經常更換以保持乾爽、清潔，以避免細菌感染引起發炎。

(2)男性對自己性器官大小與功能感到不安：東方社會常過渡強調「壯陽」、「補腎」的重要，與「腎虧」、「敗腎」的害處，又受誇大的廣告與色情刊物的影響，對成長中的青少年容易產生心理負擔，其實從醫學報導證明，生殖器大小與性生活圓滿與否無關。另外，青少年要能認識自己的生殖器官、瞭解兩性生理的差異及性器官的功能，並注意生理衛生的習慣，獲得正確性知識。

(3)早熟與晚熟的困擾：一般女孩在10歲開始，男孩在11歲半左右，會出現第二性徵，如果女孩過了14歲、男孩過了16歲仍未出現第二性徵，應就醫檢查。由於性別發展各有其差異性，此種差異，有時卻對青少年的自我概念與人格發展造成影響。一般而言，青少年早熟者身高會較高，體重較重，肌肉有力，並且比晚熟者有較成熟的性徵，不過，早熟的青少年卻要單獨面對生理較早成熟的困擾及憂慮。因此，青少年早熟並非優勢，晚熟亦非弱勢，重要的是讓自己成長適應好，也要尊重別人的差異性。

 結　語

　　隨著二十一世紀的來臨，人類邁入另一個千禧年，新世紀的社會、政治、經濟與文化，均呈現出不同的風貌，同時也改變了個人的生活、工作和休閒模式。這些改變，迫使每個兒少與青年必須思考如何生活與休閒。因此，教育兒少與青年所面臨的挑戰，必須加速改革的步調，以因應當前與未來社會發展的需要。有鑑於此，乃針對法令體系、課程與教學、體適能與規律運動、休閒時間與活動、健康與安全、運動場館與設施等課題，加以評析，據以提出發展策略及達成目標，以利活力兒少與青年的養成。

　　新世紀的來臨，伴隨著高度科技化、自動化、網路化步履，人類生活活動與生活型態必將受到相當程度的衝擊，尤其兒少與青年之活力、健康、衛生等問題亦深受關注。有鑑於此，世界先進國家無不以建構完善的教育體系與具體執行策略，來培養身心健康的國民，舉凡優質環境的塑造與整備、身體活動的規劃與推廣、學生健康促進與維護，以及發展潛能的促成與實現，均成為政府與民間的當務之急。對於活力兒少與青年的養成，應透過系統化課程、創新化教學、專業化師資、多元化活動、規律化運動、健康化服務、休閒化設施、科學化培訓、法制化落實、民營化經營、國際化交流等策略，期以體育教學及休閒活動為核心，帶動運動產業，輔以相關安全與健康教育及運動休閒設施，經由計畫性的休閒健康活動來提升青少年體適能與運動技能，促其身心全面發展，養成終身運動習慣，鼓舞積極參與運動，享受運動休閒的樂趣，提升生活的品質。

問題與討論

1.兒少與青年時期的休閒型態觀為何？

2.休閒生活對於兒少與青年的重要性為何？

3.休閒在兒少與青年發展歷程中的功能為何？

4.兒少與青年之休閒健康管理策略為何？

 附錄　兒少與青年的休閒健康管理活動

一、國家再造（Shape Up the Nation）

「國家再造」是一個線上個人能夠自我操作的身體活動，使用社會網路來結合志同道合的學員，一起來改善大家的健康，線上平台可以協助人們執行下列事項：

1.創新並分享運動計畫。
2.尋找一起運動的夥伴。
3.參加一個課外活動團隊。
4.參加地方上的運動比賽。
5.挑戰同仁的健康目標達陣。
6.創辦一個健康福祉討論團體。
7.推薦一份營養食譜或健康方面的文章。

利用人們信任的社會網路支持，包括：朋友、家人和同事，國家再造計畫幫助人們能夠吃好、多動、戒菸，努力去達成他們的健康目標；此外，線上平台提供健康追求者互相聯繫的管道，並提供一個人們能夠監控、管理和成就健康的場所；這項活動平均每位學員每月的費用約一至四美元，公司要是負責此計畫費用的話，加總起來對雇主來說也是一筆負擔。

(一)目標

1.增加身體活動。
2.獎勵減重。

3.鼓勵團隊合作和同儕支持。

4.提供人們一個傳輸媒介以利於和醫師、運動防護員、教練、雇主、
健康保險員、藥局、醫院溝通之便。

(二)說明

　　國家再造是一個健康福祉的計畫，根據醫學報告證實公司健康挑戰
和社會網路在健康改善的效應，主要是社會誘因不是經濟誘因驅使人們的
參與。

　　線上平台提供公司來創造公司贊助的挑戰活動、團體和計畫，學員
開始為期十二週的活動，以團隊為主、公司成隊的挑戰，雇員組隊比賽
來充分運動、走樓梯、減重；學員經常贊助每年的一系列挑戰活動，譬
如：每日五蔬果的挑戰、挑戰戒菸、減壓挑戰、體重管理挑戰，國家再造
提供經理人員協助顧客建立各式挑戰活動，有效地行銷，商品成果的管
理，以及活動成效的評鑑，需要時也會提供誘因。

　　這個活動真正成功的秘訣在於學員每天的互動，經年累月的運作，
學員們就形成了自己的挑戰和團體，而且互相邀約參加活動；線上平台能
夠協助學員輕鬆地制定運動計畫，例如：晚上六點一起上健身房，以及組
織健走團體，雇員可以尋找具備相同活動興趣或健康目標的他人，邀請他
們參與活動或挑戰，新雇員對這類似活動特別喜愛，因為他們藉由活動參
與可以增加認識友人的機會。

　　學員可以對國家再造專家們（營養師和運動生理學家）提問有關健
康福祉的問題，雇員也可以和他們的社會網路分享健康資源，例如：食
譜、書籍、光碟、產品，和網址，他們也可以進一步瞭解同仁們的運動地
點，組合一起購買健康產品和健身俱樂部會員時，可以有優惠折扣。

　　這個活動已經在全世界二十六個國家各行各業的雇員人士間推行，
許多的工具，例如：資料報告可以透過電話、SMS、iPhone、紙筆來傳

輸，這個活動和雇員之間的接觸非常獨特，不需要用到電腦管線或智慧型手機。

(三)重要事項

「國家再造」能夠提供顧客一個有商標而且制定版本的活動，顧客可以選擇制定平台，如此他們能夠維持內在福祉的外貌和感覺，並且和其他現有的福祉結合，包括：健康風險評量、用電話指導和誘因。

(四)其他資訊

參照http://www.shapeupthenation.com

二、一日乙蘋果（An Apple a Day）

一日乙蘋果是一種營養介入活動，學員每天食用一個蘋果，無論是在工作、學校或社區，連續二十一天，就可獲得一種獎勵，譬如：運動彩票。

(一)目標

1.促進蘋果（水果）的消費。
2.教育學員吃蘋果（水果）的好處。

(二)說明

一大籃新鮮可口的蘋果很顯眼的置放在公司的大廳桌上，鼓勵公司的員工每天取用一個蘋果，然後在一日乙蘋果打孔卡上打孔，連續二十一天後，該員工會得到一張獎券的鼓勵；公司每週也提供蘋果食譜幫助員工能夠持續地食用蘋果產品，這種營養介入活動能夠增強教育效應（學習到

吃蘋果的好處），以及達到設定的行為改變（增加蘋果消費量）。

(三)重要事項

1. 聯絡註冊有案的營養師或飲食家，提供烹飪藝術課程，可以在私人單位、社區大學或健康部門開課，並發放講義關於食用蘋果、蔬菜和水果的好處，以及食譜或現場烹飪演示。

2. 懸掛食譜看板於各種不同地點，以方便學員閱覽蘋果食譜。

3. 這個活動只是一日的自覺運動，主旨是要學員認識蘋果、食譜和傳遞健康有益的講義。

(四)其他資訊

參照「吃蘋果的好處和創意食譜網站」：www.fruitsandveggiesmatter.gov/

參考文獻

余嬪主編（1998）。《輕鬆休閒操之在我》。高雄：高雄復文。

陳嘉彰（2001a）。〈藉由全民參與導正網咖發展〉，《國政評論》。台北：財團法人國家政策研究基金會。

楊敏玲（2000）。《休閒研究與青少年輔導》。台北，行政院青年輔導委員會。

楊朝祥（2001）。〈學子健康警訊 預防重於治療〉，《國政專論》。台北：財團法人國家政策研究基金會。

薛承泰（2001）。〈防堵網咖，留心染缸效應轉移〉，《國政評論》。台北：財團法人國家政策研究基金會。

Bammel, G., & Burrus-Bammel, L. L. (1992). *Leisure and Human Behavior*. Dubuque, IA: Wm. C. Brown Publishers.

Caldwell, L. (2002, April). Integrating leisure education into after school programs. Symposium presented at the California Park and Recreation Society Annual Conference. Los Angeles, CA.

Calloway, J. (1995). Making the connection between leisure and at-risk youth in today's society. In A. McKenney & J. Dattilo (Eds.), Effects of an intervention within a sport context on the prosocial behavior and antisocial behavior of adolescents with disruptive behavior disorders. *Therapeutic Recreation Journal. 35*(2), 123-140.

Csikszentmihalyi, M. (1997). *Finding Flow: The Psychology of Engagement with Everyday Life*. Harper Collins, New York, NY.

Fain, G. S. (1991). Moral development and leisure experiences. In A. McKenney & J. Dattilo (Eds), Effects of an intervention within a sport context on the prosocial behavior and antisocial behavior of adolescents with disruptive behavior disorders. *Therapeutic Recreation Journal. 35*(2), 123-140.

Gordon, I. J. (1962). *Human Development from Birth through Adolescence*. N. Y.: Harper & Brothers, Publishers.

Kleiber, D. C., & Rickards, W. (1985). Leisure in adolescence: Limitation and potential. In M. Wade (Ed.), *Constraints on Leisure*. Springfield, IL: C. C. Thomas.

Kimmel, D. C., & Weiner, I. B. (1985). *Adolescence: A Developmental Transition*.

Hillsdale, NJ: Lawrence Erlbaum Associates.

Larson, R., & Kleiber, D. A. (1993). Structured leisure as a context for the development of attention during adolescence. *Loisir et Société/Society and Leisure, 16*(1), 77-98.

Negley, S. K. (2002). Understanding the value of leisure. Wellness reproductions and Publishing LLC. Retrieved from http://www.guidancechannel.com/detail.asp?index=877&cat22

Pesavento, L. C. (2002). Leisure Education in the Schools. Paper presented to the American Association for Leisure and Recreation at the American Association of Physical Education, Recreation and Dance Convention, San Diego, CA.

Chapter 9

中老年人休閒健康管理

陳嫣芬

前 言

　　本章健康管理是以中老年人為對象，包含年齡為40～64歲的中年時期成人，及平均年齡為65歲以上的老年時期。一般而言，講到中年時期，人們總會想到「中年危機」（midlife crisis）的概念，如中年男性面對事業及工作壓力，中年女性因子女長大獨立不需照顧，或因丈夫心力放於事業而忽略家庭時而頓失生活中心。因此，中年時期的人們總是挾帶著複雜的心理問題。老年時期則是人生生命歷程的最後階段，所面臨最嚴重的問題，除了因退休逐漸脫離社會失落感等心理問題外，還有是老化造成的身體機能退化現象。如果社會能對中老年人多一份關懷，年輕的子女們能更加關心父母的健康，相信可以避免「中年危機」現象，也可以讓老年人生活更有品質。

　　本章將介紹中老年人的健康問題及休閒對健康的重要性，並提出適合中老年人休閒健康管理之道與實務休閒活動方案等，提供讀者參考。

第一節　中老年人的健康問題

　　中老年時期是人生生命歷程最後階段，而中年時期所面臨健康問題卻往往影響老年人的生活品質。根據世界衛生組織定義：「健康為身體、心理、社會安適狀態的整體表現，而非僅止於無罹患任何疾病。」2011年行政院衛生署報導：在全球化浪潮下，國人飲食、嗜好等生活型態與西方國家愈來愈趨近，疾病型態也可能逐漸接近，如造成人類死亡率第一的同是癌症因子。產生致癌的因素很多，往往就存在於我們周遭環境及日常生活中。唯有正常飲食、適當運動、遠離致癌因子、養成健康行為與

生活習慣，並改善生活環境品質，才能減少罹癌的危機，有助降低其他現代文明病的發生，也是最具經濟效益的健康投資。

一、中年人的健康問題

　　中年人的健康問題，從生理健康面看，女性與男性的生理狀況會有差異。一般來說，中年女性對健康維護較為重視與用心，故流傳一句俗語：「40歲女人是一枝花」，但隨著年齡增加，女性因停經現象而面臨更年期。更年期的女性因為內分泌失調，以及荷爾蒙減少，會導致生理及心理上的許多不適。女性更年期常見的健康問題，包括：熱潮紅、盜汗、燥熱、腰酸背痛、骨質疏鬆及增加心血管疾病的發生率等生理反應。而在精神方面症狀則會產生失眠、焦慮、情緒不穩定等心理反應，可見中年女性不能忽視更年期的健康問題。但反觀40歲男人也有說是一尾活龍，但也有說是剩下一張嘴巴，主因中年時期男性則會面對人體身體機能逐漸減緩，容易感覺體力大不如前。而在心理健康面，面對父母病老時，需挑起照護與贍養的重擔，甚至面臨父母死亡等情形。然而，最重要的是中年時期的人，也逐漸邁入退休階段，使得中年人面臨多重的挑戰，也造成情緒上極大的壓力，就是所謂的「中年危機」。

　　除了女性更年期及男性中年危機外，大部分中年時期的人，除了本身因身體的逐漸老化外，也會經歷兒女逐漸成長、獨立及另組家庭的空巢期，此時父母會有失落與失去目標的「身分危機」感覺，特別是媽媽在孩子離去時會有這種感受。林美伶（2006）研究指出，當子女都離家之後，父母會產生悲傷、焦慮或沮喪等不良的症狀。因此，建議在空巢期的中年父母應重新評估現有的生活型態與調適喪失父母角色功能，建構更好的休閒健康生活模式，才能知足而快樂的迎接老年期的到來。

二、老年人的健康問題

　　形成老年人的健康問題，主要原因是人口老化因素。近年來，人口老化已是全球化共同現象，我國亦不例外。根據聯合國世界衛生組織定義，65歲以上老年人口占總人口的比例達7%時，稱為「高齡化社會」，達到14%時稱為「高齡社會」。由於醫藥及科技的進步，國人平均壽命不斷延長，加上少子女化趨勢的衝擊，使得我國65歲以上的老年人口不斷增加，人口結構正快速老化之中。2011年內政部統計，我國65歲以上老年人口數已達2,506,580人，占總人口數的10.81%。推估到2017年時，我國老年人口數將達到總人口數的14%，正式進入「高齡社會」；到了2025年時，老年人口數占總人口數的比例將超過20%，我國將正式成為「超高齡社會」，可見我國人口老化的速度非常快，高齡人口的相關議題值得重視。

　　2011年經建會資料顯示，台灣人口老化程度排名居世界第四十八，但由於台灣生育率太低，導致老化速度飛快，預估台灣的老化速度將自2021年後開始「起飛」，未來四十年內，國內老化指數將成長5.71倍，老化速度也是全球第一。行政院衛生署國民健康局也於2011年公布台灣高齡化統計，指出台灣已進入「人口老化潮」。這種高齡社會的發展與人口老化現象產生，使得台灣老年人平均壽命延長，平均餘命男性76.13歲；女性更高達82.55歲。老年人活得越久未必代表活得健康，老年時期所面臨個人健康問題及社會迅速老化，也造成個人家庭和社會在照護及醫療上的負擔。據臨床醫學統計，老年時期是各種疾病發病的高峰期，老人常見疾病，如高血壓、動脈硬化、冠心病、糖尿病、骨質疏鬆、退化性關節炎、痛風及白內障等。而老化是人生必經過程，最明顯的特徵，即是身體的外表與各種機能的逐漸老化，如感官功能與協調度等均會逐漸衰退，有些甚至會喪失部分行動能力，無法維持日常生活。由於老年人的體力及身體機能的改變，易導致其體能逐漸衰退，依賴程度增加，影響其日常生活

能力，降低生活品質（許安倫，2005）。

　　總而言之，中老時期常見的健康問題為中年男人的「中年危機」，中年女人的「更年期」及為人父母的「空巢期」所帶來心理健康層面問題為主。而老年人除了身體疾病因素外，主要是面臨各種身體機能的逐漸老化現象。因此，如何建立中老時期自我健康管理理念，培養休閒生活，提高生活品質，以減緩老化現象與促進健康管理是刻不容緩的工作。

第二節　中老年人休閒健康管理重要性

　　健康為追求圓滿人生目標之重要基石，沒有健康談不上生活品質。依據1948年WHO對健康的定義，認為「健康是生理的、心理的及社會的完全安寧幸福的狀態，不只是沒有疾病或身體虛弱而已」。加拿大Lalonde（1974）指出，影響健康的四大因素為：醫療體系（如醫院素質與數量等）、人類生物遺傳（如心血管疾病等）、居住環境（如水源與空氣汙染等）及生活型態（如生活不規律、少運動、飲食不均衡等），其中以生活型態影響最為重要占43%。生活型態會影響個人的健康已成為全球矚目的焦點。

　　「健康生活型態」牽涉的範圍很廣，建構健康生活型態首重建立健康促進行為與健康生活管理。Pender（1987）認為健康促進行為是健康生活型態的要素，應包含健康保護（healthy protection）和健康促進（healthy promotion）兩種行為，以維持及增進個人生理的、心理的及社會的健康狀態行為，例如規律的運動、適當的營養、壓力的減輕等。健康促進的行為究竟包含哪些？Shamamsky和Clausen（1980）提出健康促進的行為包含個人對身體、情緒之管理，更須著重營養、運動、衛生習慣、避免危險因子、增加身體免疫力等行為。另外，參與休閒活動對

健康促進也有正面的實質效益，是健康管理生活中重要一部分。高俊雄（1995）提出休閒活動參與對健康促進利益分別為：

1. 均衡生活體驗，可抒解生活壓力、豐富生活體驗、調劑精神情緒功能。
2. 健全生活內涵，可維持健康體適能、啟發心思智慧、增進家庭親子關係、促進社會交友關係、關懷生活環境品質。
3. 提升生活品質，參與休閒可以培養欣賞與啟發創造能力，達到肯定自我、實踐自我理想。

由此可見，個人除了須具備良好的健康生活型態認知，更須參與休閒活動，落實健康促進的行為，做好個人健康自我管理，達到增進個人健康層面並提升生活品質。

一、中年人的休閒與健康管理

不健康的生活型態導致許多身體與心理的疾病產生，尤其是中年時期，工作、婚姻與家庭是這個時期最重要的生活內容，相對地，面臨的生活壓力自然增加。林口長庚醫院失智症中心主任徐文俊表示，失智症的年齡層逐漸下降，可能與現代人的生活壓力有關，台灣失智症協會也發現，現在許多40～50歲的中年人罹患失智症的比例也越來越高。中年人忙於工作壓力與家庭照顧之餘，如何調適壓力及建立促進健康行為已是目前現代人必須要學習的課題。中年人常因職場工作壓力與家庭經濟負擔因素，超負荷工作時間或以賺取更多金錢而付出身體健康成本，但等到為老年人時，卻需花更多金錢買身體的健康。可想而知，中年時期的健康狀態將會影響老年時期的生活品質，因此，中年時期的健康管理是非常重要的。

　　由文獻中得知，大部分的國人無法在日常生活中維持著良好的健康管理，例如：缺乏運動、睡眠不足、營養攝取不當等。基本上，大部分的中年人的身體還是處於健康狀態，雖然隨著年齡增加，身體已開始出現衰老的徵兆，但此時期若能著重建立健康的生活型態，落實健康的行為管理，便能達到健康促進效果。

　　相關研究發現，休閒活動具有調適壓力與改善生活品質的效益，中年人參與休閒活動主要對健康的影響包括：

1.促進生理健康，透過適度的休閒活動，如運動性休閒，可達到活絡筋骨、消除疲勞、恢復體力、促進血液循環的效果。
2.增進心理健康，可鬆弛身心、消除鬱悶、減輕壓力，有助於個人之人格完整的建立。如成就感及自我肯定、達到自我實現。
3.增加社交能力，藉由活動參與過程中擴展生活經驗，增加人際關係，發展社交能力，培養團體之間的友誼及合作關係。
4.獲得知識上的成就，由活動學習中啟發智慧，發揮想像力和創造力。

　　另外，在多種調適壓力的方法中，國外已經有多篇研究證實參與休閒活動除了可以促進健康外，透過不同類型的休閒活動參與，可去除壓力源、減緩工作壓力的擴張，舒緩疲憊及緊張的身心，提高工作精神和活力，減輕壓力和疾病的發生。

二、老年人的休閒與健康管理

　　健康是老年人的生活基礎，但隨著歲月成長，老年人因老化所造成身體衰弱現象是無法避免的事實，常見的慢性疾病最容易在老年時期的年齡層發生。老年人的生命歷程，可分為健康期、衰弱期及臥病期三個階段

（徐錦源，2003）。健康期為初老階段（65～74歲），是老年人退休後生活意境最佳的黃金歲月，此期老年人離開職場不再有工作壓力，身體狀況仍處於健康，一般而言具有較佳的身體活動能力，較能從事動態性活動。老年人進入衰弱期為中老階段（75～84歲），此階段老人除了疾病影響健康因素外，最主要是因老化造成身體機能與活動力的衰退，使得體力一日不如一日，深深感受到歲月不饒人的現實。最後階段為老老階段（85歲以上），由衰弱期走入臥病期。

另外，造成老年人心理問題的原因大多是：

1.被獨立成家的子女所遺棄。

2.失去伴侶感到孤獨。

3.自身年老體弱，欠缺生命力。

4.退休離開職場以致社會地位下降。

5.認為自己年老無用成了家庭和社會的累贅等心理問題。

6.自我照顧能力稍顯不足，急需家人及社福醫療等單位關懷。

隨著老年人口數量的增加及壽命延長，老年人的健康問題也日益受到社會的關注。但由於老年人常自覺為弱勢一群。因此，協助老年人調適心理以面對老年階段，做好自我健康管理以延緩身體老化、維持身體活動力與提升生活品質，是目前刻不容緩的工作。

老年人要擁有健康身心與生活品質，積極的健康管理態度是老年人生活中重要課題。羅瑞玉（2009）指出，老年人時期的健康促進管理，不應只侷限在罹病率（morbidity）、死亡率（mortality）或身體功能狀態的問題，而應關注其多面向的健康整體概念，使老年人能具有下列健康管理能力：

1.坦然面對生理老化的現象，對於老化的知識應該及早認識與瞭解，做好身心保養以求健康老化。

2.因應心理老化的衝擊，包括心智遲緩與生活壓力的問題，需要高度
關懷與支持，也應有防治與療育輔導的策略。

3.調整社會性老化的變遷，重新尋找新的社會角色，與新的人際互
動。

4.追求活躍老化的健康營造，落實積極健康管理，才能使老年人過得
活躍積極而正向。

對於老年人而言，營造積極的健康管理首要之務，宜規劃多元的休閒
活動與培養規律性動態活動為主。主要原因是休閒活動除了對老年人的生
理、心理與社會性健康促進外，更對智能啟發與生活適應性具有正面的效
益。

1.生理性健康，透過健身性休閒活動，能達到活絡筋骨、促進血液循
環與維持身體健康促進的效果，進而訓練老人反應、協調與平衡能
力，以避免跌倒意外發生。

2.心理性健康，參與休閒活動可豐富個人生活，重新建立生活重心，
滿足心靈空虛，達到鬆弛身心、消除鬱悶、減輕壓力，使精神方面
獲得滿足，提升個人之人格完整的建立。

3.社會性健康，透過參與社會性休閒活動，如志工服務或團體性活
動，可以擴展生活經驗，發展社交能力，建立新的人際關係，找到
歸屬感而減少其孤寂感。

4.智能性啟發，老年人參加藝術性、益智性、知識性或創造性等知能
性休閒活動，能發揮創造力和想像力，達到自我實現境界。

5.生活性適應，透過休閒活動可以讓老年人擴大生活經驗，增加人際
互動及服務他人機會，建立自信心與滿足感。

由此可知，休閒活動除了能增進老年人身心健康，更能獲得人際關
係的互動與社會支持。並提供老年人智能啟發與生活學習機會，讓老年人

培養興趣、智能獲得啟發，建立自信心，達到自我實現滿足感，使老年人擁有健康的身體與提升生活品質。

第三節　中老年人的休閒活動規劃

一、中老年人的休閒需求

「休閒」是指人們扣除維持生活（工作）與生存（吃飯、睡覺）所需的自由（空閒）時間中，主動參與令人感到愉悅、放鬆或增加社會關係的體驗活動。在參與過程中，強調個體的存在感與實際行動，著重於個體的內心獲得滿足與愉悅感受的休閒體驗，進而尋求自我實現的滿足。中老年人參與休閒活動可以豐富個人生活，獲得學習成長機會，也可以增加人際互動，擴展社會交流，最重要的是可以抒解情緒與壓力，提升生活品質。

在中年時期是一個人最奮力拚戰事業的時期，但工作忙碌易使中年人的身心感到疲憊，容易產生慢性疾病症狀。因此，中年人在工作壓力與生活忙碌之餘，不可忽略身體保健與養生，當然更需要有休閒活動規劃。針對老年人，工研院服科中心調查（2007）顯示，老年人三大需求中，首要的需求是退休後如何安排休閒生活及維持良好的健康。在晚年生活中的老年人，人生任務大都已完成，但身心健康卻日漸走下坡。此刻，老年人的休閒活動規劃是最需要的，而確實參與更是必要的。但研究發現，老人經常參與的休閒活動以居家活動為主，如看電視、閱讀、聽廣播等活動，並以個人活動為主，較少加入正式組織。因此，對老年人的休閒需求活動規劃，應突破過去老年人的刻板印象而朝多元性休閒活動，包括生理、心理、社會、智能與生活方面的體驗與享受。

二、中老年人的休閒活動類型

　　休閒活動涵蓋範圍很廣，凡是能依自己意願，從事具有遊戲、娛樂、養身、創造功能，能自我娛樂、抒解壓力、消除疲勞、促進身心健康、自我表現及增進個人和社會的再造活動，皆屬於休閒活動涵蓋的範圍。茲整理相關文獻，提出適合中老年人的休閒健康管理的活動類型，包含休閒活動項目與活動功能介紹如下：

1.娛樂性活動：可讓中老年人在生活上放鬆情緒壓力，增添生活變化，使日子過得更快樂。如唱歌、影視、品茗、玩牌、飼養寵物、收集物品、戲劇欣賞、樂器演奏、藝文觀賞表演等。
2.健身性活動：可讓中老年人保有健康活力的精神，延緩身體老化現象，預防慢性疾病罹患率及強健身心健康。如登山、健行、游泳、健走、氣功、太極拳、元極舞、健康操、外丹功、球類運動等。
3.技藝性活動：讓中老年人有學習成長機會，啟發創造力，發揮想像力，表現自我及發展天分的機會。如手工藝、美術、書法、雕刻、

中老年人要快樂走出去（作者攝於黃山）

陶藝、攝影、書畫、插花、棋藝、園藝、烹飪等。

4.社會性活動：可讓中老年人有機會參與社交活動，並有服務他人的機會，使自己不感到孤獨。如參加社團活動、親朋聚會、社會服務、志工服務及宗教活動等。

5.休憩性活動：可讓中老年人抒解壓力、陶冶心智、增廣見聞、提升生活品質。如旅遊、露營、垂釣、園藝等。

6.知識性活動：可讓中老年人能獲得感官上的喜悅，獲得滿足感及求知慾，使心理及精神上自我肯定。如閱讀、寫作、文學賞析、語文研習、演講、填數獨、拼字遊戲等。

三、中老年人的休閒活動規劃原則

休閒活動是一種在自由（空閒）時間中，所從事的各類正面性的活動，可促進身心愉悅，可達到個人學習成長，亦可建立社會關係的狀態。因此，選擇休閒活動項目時，一定要把握有益身心健康、符合個人興趣及滿足個人需求為原則。中老年人在規劃休閒活動時可針對個人興趣與需求原則，依據**表9-1**的活動效益選擇適合個人休閒活動項目，以滿足個人期待，達到效益目標。

(一)中年人的休閒活動規劃原則

對中年人而言，家庭與工作是這個時期最重要的生活內容，大部分的中年人扮演著丈夫、妻子或是父母的角色，休閒活動需求以抒解工作壓力、消除疲勞或增進親子關係活動為主。因此，中年人休閒活動規劃時應把握下列原則：

◆以家庭活動規劃為中心

在中年前期，大部分中年人已組了一個完整的家庭，大多數均以家

庭為中心。因此，規劃休閒活動時，以維持夫妻與親子良好的關係，及適合全家一起參與的活動為主，露營、旅遊等休憩性活動，或影視、藝文觀賞表演等娛樂性活動為首選。

◆養成健康的生活型態

造成中年人的健康問題，主要影響因素為生活型態，中年人除了因身體逐漸老化的現象，更要面對中年危機與更年期產生的壓力及身心健康症狀。此時期中年人更應關注自己的身體，除了飲食均衡、睡眠充足及情緒管理，更應規劃健身性活動，包含有氧性活動，如登山、健行、游泳、健走、騎單車等較長時間與全身性運動，可促進心肺功能，預防心血管疾病，降低慢性疾病罹患率。另外為養身性活動，如溫泉SPA、養生氣功、太極拳、外丹功、瑜伽、國標舞及高爾夫球運動等休閒活動，除了可抒解壓力、放鬆情緒，更可促進身心健康培養規律性的身體活動。中年人藉由健身性休閒活動規劃，可建立健康生活型態，達到休閒健康管理功能。

◆培養休閒活動興趣與學習新事物

中年時期生活重心以家庭為主，也犧牲很多個人休閒時間，尤其至中年後期，於子女相繼成長或獨立之家，為人父母者將面臨空巢期階段，生活上將逐漸失去中心與目標。此時中年人更需建立生活目標，重新安排生活尋找樂趣，並視休閒為生活一部分，培養休閒活動興趣，將有助於健康管理。因此，中年後期的休閒活動除了健身性活動外，也希望能培養知識性活動，如閱讀、文學賞析、寫作、語文研習及參加演講等，以及參加技藝性活動，學習新事物，如手工藝、美術、書法、雕刻、陶藝、攝影、書畫、插花、棋藝、園藝、烹飪等技能，讓個人有學習成長機會，啟發創造力，滿足求知慾，使心理及精神上得到自我肯定。

◆積極參與社交生活或服務工作

中年時期往往因工作與家庭因素，忽略了人際關係與交流活動，若

至退休階段將會產生與社會脫節之孤獨感。所以中年人應積極參與社會性活動或加入社會團體，參加聚會、宗教活動、社會服務、社會工作與志工服務等，如運動社團——登山社、早泳會、單車社、太極拳、元極舞、氣功及球類團隊等動態性社團，或參加非營利組織社會服務社團，也可個人參加志工服務活動，除了可以維持原有的社交生活圈，更能增加自己的人際支持網絡。

(二)老年人的休閒活動規劃原則

俗話說：「家有一老，如有一寶」，但老年人須擁有「健康五寶」，才能成為家裡真正的寶，而不是家裡的負擔。「健康五寶」指的是老身、老伴、老友、老本及老學，意即老年人首先要照顧好自己的身體，有老伴可以攜手共度晚年，另有三五好友可以常聚聚，還有一筆存款讓自己生活無虞，最重要的是老年人若能走出家裡，參與社會服務或社團活動，甚而繼續求知學習、培養興趣，享受休閒娛樂，那晚年人生就再美好不過了！因此，具備「健康五寶」，老年人晚年才能活得更有尊嚴，並擁有良好的生活品質。

老年人「健康五寶」中除了老伴與老本外，若要擁有老身、老友及老學三寶，則與休閒生活規劃息息相關，如何透過休閒活動規劃，使老年人能將老身健康照顧好；能有機會結交老友，增加生活樂趣；經由老學重新找到生命價值，是本文主要敘述內容，提供讀者參考。

◆ 老身健康照顧好

由於高齡化與老化因素，老年人休閒活動規劃時，應以能延長健康壽命與提升生活品質的健康管理為原則。研究指出，老年人若能藉由日常生活型態的改變，如適度的運動能維持老人良好的健康體能，有助於提高晚年的生活品質（蕭伃伶、劉淑娟，2004），而且身體活動量與生理健康及生活品質呈正相關（陳嫣芬、林晉榮，2006）。因此，老年人要把身體

照顧好，積極的生活態度就是「要活就要動」，規劃健身性或養生的休閒活動，如健走、健行、游泳、養生氣功、太極拳、外丹功、槌球及高爾夫球運動，可促進身心健康，增加慢性疾病抵抗力。另外，老年人應強化下肢肌群，從事下肢肌力運動，可以維持老年人身體行動力，避免下肢老化失能現象發生。

老年人也會因其身體狀況，從事不同類別的休閒活動。因此，除了動態休閒活動規劃外，也應提供多元的休閒活動類型，讓老人有所選擇，如規劃培養老年人靜態技藝類的休閒嗜好，如陶藝、園藝、繪畫、書法、飼養寵物、棋類等休閒活動，或規劃國內外旅遊，讓老年人把身體照顧好，享受晚年多采多姿人生。

◆老友增加生活樂趣

基本上，老年人在晚年生活最怕是「無力與孤獨」，無力是因老化因素造成身體功能性退化而感到力不從心；孤獨是因退休或離開社會系統而缺少人際支持感到寂寞。2002年芝加哥大學Cacioppo等人發現，孤獨可引起動脈硬化、身體發炎，甚至產生學習和記憶問題，尤其老年人隨著年齡成長，血壓會有較高現象，但如果生活孤獨感到寂寞感，可能會使血壓上升，也比較不主動尋求醫療照護或按時服藥，因而影響健康。

老年人的老化因素造成無力感，可透過健身性活動提升身體適能，以維持身體活動能力。但孤獨與寂寞感除了需家人關心外，更可藉由社會人際支持網絡獲得改善，鼓勵老年人走出家門，主動積極參與社會性或團體聚會活動，可以結識志同道合朋友。尤其有些休閒活動參與或是學習過程，是需要同伴才比較有樂趣，有不少老年人因為沒有伴侶，而放棄了參與休閒活動的機會。

由此可見，社會性的休閒活動，如與親友聚會、宗教活動、社會服務、社會工作、志工服務等，讓老年人有機會參與社交活動，並有服務他人的機會，使自己不感受孤獨，不僅可提供老人重新建立生活重心帶來新

的體驗，也可以結識更多好友，消除生活無聊感，減少孤獨及寂寞感，更可藉由休閒活動參與，提升其人際關係及充實晚年生活，將有助於提升其生活品質。

◆ 老學重新找到生命價值

在老化的社會活動理論中，認為多數的老年人在老年時期，仍會繼續從事他們在中年期就已建立之社會職務與角色活動。老年人由職場退休只是人生另一生涯的開始，更應積極看待退休後的人生。因此，專家學者們期待老人能妥善規劃退休生涯，除了積極參與社會活動，維持與他人的互動交流，並能培養終身學習的態度，開啟「人生七十才開始」的另一扇窗，使老人在人生最後階段能活出價值與尊嚴。

2008年教育部結合大學院校推出首創的「老人短期寄宿學習計畫」，鼓勵老年人能跨出家門進入大學校門，感受大學生生活氛圍，也讓老年人一圓大學夢。最重要的是讓老年人發現——老了還是可以擁有學習的動力，老了還是可以活出新的生命價值。老人短期寄宿學習活動中共計有四百二十位長輩參與，其中90歲以上有一位，80歲以上也有十五位，學歷在國小以下的更有二十三位，從各校參與活動的分析調查發現：

1. 老年人最想上大學的原因前三名分別是：想多學新知識；想多認識朋友；想體會大學生活。
2. 上大學後最大的收穫前三名分別是：課程豐富實用性高；開啟新視野找到人生新目標；認識新朋友。
3. 最愛的課程前三名分別是：專為老年設計體適能健康操與運動的「體育課」；針對老年設計，讓長者能更認識自己，也更懂得如何規劃新人生的「必修課」；透過服務發現原來自己還可以再貢獻所長，發現新生命價值的「服務學習課程」。

有鑑於老人短期寄宿學習活動推出之後，提供了老年人豐富的學習

機會，延緩老年人老化現象，讓老年人重新找到生命價值的意義與學習成就感，並獲得熱烈迴響。因而，教育部結合全國三百六十八個鄉鎮市區在地資源，設置一百零五個「樂齡學習資源中心」，提供在地化的老人學習服務，建構老人的「活力學習地圖」。由於反應良好，2009年時擴大舉辦，更名為「樂齡學堂」，當年共成立了二十八所樂齡學堂。至2010年時又再更名為「樂齡大學」，由大學申請開班，五十六所大學申請開設了七十六期的樂齡大學班，提供了中高齡進入大學校園體驗學習的機會。

　　除了教育部外，社會上也有許多為老人提供活動與學習機構，例如老人活動中心、長青學苑、社區關懷據點、社區日托中心、長青活力站、老人社區大學等機構，甚至有的老人安養或長期照顧設施也會歡迎老年人參加學習活動。而這些機構提供了老人快樂學習、成長、社會參與的機會，使老人對於人生保有更正向、積極的態度，並且能擴展生活的視野，可以提供老年人老學機構及活動課程內容，茲彙整如**表9-1**。

第四節　中老年人休閒健康管理活動方案規劃

　　以目前國人平均壽命79歲而言，35～40歲左右剛好為人體健康呈現最佳狀態，但隨著年齡增加與身體老化現象會影響到健康層面。通常50歲以上的人，容易感覺體力大不如前，至60歲以後，會有明顯的退化表現，如果能做好身體健康管理，善加規劃休閒生活，降低身體機能老化程度，適當調節情緒與抒解壓力，將可歡喜迎接老年時期的來臨。

　　另一方面，老年人要促進健康、延緩老化、控制慢性疾病，最經濟及最具有效果的處方就是健身性的身體活動。根據研究證實，老年人的身體功能自60歲起每年大約下降1%左右，尤其在肌力衰退達20～30%之間，其中腿肌力退化到40%左右，腿肌力的退化以致身體活動度變差，一

表9-1　老年人老學機構及活動課程內容表

機構名稱	主要活動課程
長青學苑	課程內容多元多樣、廣泛與豐富，但較偏向於知識性、語文類及才藝類等靜態活動為主，較缺少動態性或健身性活動。
社區關懷據點	以健康促進活動課程為主，除靜態活動外，另外包含健身性活動：老人體適能運動、宇宙健康操、身心機能活化運動、跳舞及槌球與滾球運動。 進行老人體適能運動（作者攝於高雄市烏林社區關懷據點）
社區日托中心	課程內容包含各項動態及靜態活動，如體適能活動、身心機能活化運動、元極舞、老人瑜伽、繪畫、槌球、歌唱等課程。
樂齡學習資源中心	課程多元包含：科技資訊、藝術美學、運動休閒、養生保健、財務管理、生活與法律、人際社交網絡、退休生活適應。
樂齡大學	以大學教師授課為主，活動課程包含養生料理、法律常識、醫療保健、財務管理、銀髮生活概念、休閒運動等課程。 樂齡大學成果展（作者攝於高雄餐旅大學）

遇到造成跌倒狀況，無法即時支撐身體重量，是造成老年人容易跌倒的重要原因；另一原因為反應能力因素，老年人的腦神經細胞因老化而逐漸萎縮，如80歲時腦神經細胞僅剩下60%左右，使腦神經傳導速度變慢，動作遲緩，反應時間變慢，以致步態平衡不佳，也容易造成摔跤跌倒的現象。依據衛生署2005年調查顯示，年滿65歲以上的老年人，平均每十人就有三至四人有跌倒的現象產生，跌倒不僅造成活動能力的衰退，也因為害怕再跌倒而減少活動，以致身體機能急遽下滑，進而造成其他功能的喪失與依賴，故不可不慎，「家有一老，慎防跌倒」。

因此，本節將針對中老年人常見的健康問題，依據休閒活動規劃原則與身心健康促進及提升生活品質為目標，規劃適合中老年人休閒健康管理活動方案，提供讀者參考。

一、中年人休閒健康管理活動方案規劃

中年人的生活型態主要忙於家庭照顧與事業經營，工作壓力與家庭責任大，缺少個人休閒時間，需加強健康生活型態與休閒健康管理。而常見的健康問題包含：中年危機的心理壓力、空巢期的生活失落感、女性更年期內分泌失調症狀及容易罹患慢性疾病。因此，休閒活動規劃原則以建立健康生活型態、培養休閒興趣、增加休閒技巧為主。休閒活動類型規劃含多元性類型，包括：知識性、娛樂性、休憩性、技藝性、健身性與社會性類型。中年人休閒健康管理生活規劃，應含下列活動：

1. 以健身性活動為主，如規律性有氧運動，以預防罹患慢性病。
2. 培養知識性或技藝性休閒興趣，提升生活品質。
3. 規劃家庭或參與團體性旅遊，抒解生活壓力。
4. 把握參與社會性服務機會，增加人際交流機會。
5. 空閒時能有娛樂性休閒，如影視欣賞、品茗、飼養寵物等，可增加生活樂趣。

中年人若因工作忙碌，無法規劃多元的休閒健康管理，建議至少規劃每日「日走一萬步，健康有保固」之健走活動。最主要是人體全身有近六百條肌肉，三分之二集中在下半身。隨著年齡增長，身體的肌肉的持續力會日漸衰退，但到了六十多歲，人體的背力、臂力及握力等上半身肌力，仍可以維持七成左右能力，但下半身腿力卻只剩下約四成，也是造成老年時期容易跌倒的因素。而健走每走一步需要使用到兩百條以上的肌肉，主要鍛鍊的部位集中在下肢部位，可鍛鍊雙腿肌肉力量，是維持身體行動力，也是有效抒解壓力的方法。因此，健走就是最理想的休閒健身性活動。

實務案例分享一

陳女士年過50歲，面臨更年期所導致熱潮紅、盜汗、燥熱、腰酸背痛及肥胖等現象。但卻樂觀面對更年期，調整生活步調，儘量抒解工作壓力，建立健康的生活態度，規劃有益身體健康的健身性休閒活動。包含：每日清晨參加團體養生氣功、每晚公園騎乘單車及健身運動、每週規劃兩次游泳和SPA運動，以及每半年規劃國外旅遊。其他活動如寫作、唱歌、跳舞、溫泉SPA、高爾夫球運動等。

二、老年人休閒健康管理活動方案規劃

老年人的生活型態主要是退休後空閒時間多，兒女成家獨立因而產生孤獨、寂寞感。另外，老年人除了常見慢性疾病外，最重要是退休後心理健康與生活調適的問題。因此，老年人休閒健康管理活動方案規劃，除

了多元培養知識性或技藝性休閒興趣，維持生活品質與空閒之時能有娛樂性休閒，如影視欣賞、品茗、飼養寵物等，可增加生活樂趣外，更應積極參與社團性或社會性活動，避免孤獨可尋求生活寄託。最重要的是維持身體活動力及延緩老化的健康體能運動生活規劃。相關研究指出，適度的身體活動或規劃健康體能活動，可以增進老年人的心肺功能、肌肉強度耐力、關節軟組織的柔軟度與平衡協調能力，將使老年時期的老年人在日常生活中除了具有獨立自主生活外，還能有效預防或控制好常見慢性疾病及跌倒造成之失能現象。

「要活就要動」是老年人維持健康活力最佳休閒健康管理之道，老年人只要願意開始身體活動都不嫌晚，每天只要三十分鐘的身體活動或規律運動，就足以產生有益健康的生理變化，對老年人更可以防止老化現象產生。但在規劃老人身體活動時，仍需考量老年人個人身體功能之差異，而有不同的身體活動量的需求。因此，建議在規劃老人身體活動案之前，能先透過老人健康體能檢測，瞭解老人健康體能狀況，以規劃適合個人的身

實務案例分享二

劉伯伯已80歲了，退休之時因擁有「老人五寶」，令人羨慕不已，但因退休之後曾面臨心理憂鬱症狀而想不開。因緣際會下參加健康體能指導員培訓課程，現已成為多所老人安養機構健身活動指導志工，且為社區關懷據點生活輔導員，再度的服務社會，開啟了劉伯伯生命第二春，重新找到生活價值。目前年過80歲的劉伯伯，除了熱心社會服務外，每天早上規劃爬山運動以維持身體活動力，更積極參與團體活動或競賽，如參加內政部100年及101年重陽節阿公阿嬤青春大擂台活動，是值得學習的模範。

體活動方案，並針對較弱的健康體能進行強化。茲依一般尚有行動力的老年人，規劃適合老年人增進健康體能身體活動方案（**表9-2**），以延緩老化及跌倒現象，使老年人維持生活能力及提升生活品質。

表9-2　老年人休閒健康體能管理活動方案

健康體能管理要素	休閒健康管理活動項目	休閒健康管理活動方案實施內容
提升心肺適能	以有氧性運動為主，如健走、快走、健行、騎自行車（或室內腳踏車）、往上爬樓梯（避免下樓梯）、健康操、游泳。	1.每日實施至少運動三十分鐘。 2.心跳數可達每分鐘100～130次，或過程中仍可以談話，中、低強度有氧性運動為主。 3.有氧運動也可達到改善身體組成。
增強肌肉適能	以徒手式坐姿肌力訓練為主，包含：上肢肌力與下肢肌力。	進行肌力訓練時，需注意呼吸節奏，用力時需吐氣或喊出聲音，避免閉氣現象。
增進柔軟性	坐姿靜態伸展操。	伸展關節部位時，保持十至二十秒繃緊但不要有痛的現象最適宜。
強化協調性、平衡感與反應能力	水中行走、靠牆單腳站立、扶牆倒退步行、雙手扶椅半蹲及身體重心移位。	1.每次進行身體活動時，皆須納入本活動管理。 2.活動時需注意安全防範措施。

老年人下肢肌力運動

（作者攝於榮民之家）

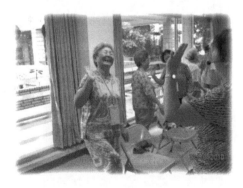

老年人平衡運動

（作者攝於高雄五甲社區關懷據點）

 結　語

　　休閒是指人們於空閒時間，從事讓自己放鬆、增加社會關係及創造力的活動，進而尋求自我實現的滿足。因此，參與休閒活動可促進身心愉悅，可達到個人學習成長，亦可建立社會關係的狀態，對個人身心健康有正面實質幫助，且具有調適壓力與改善生活品質的效益，是健康管理生活中重要一部分。

　　現代人壓力大，作息飲食容易失調，又沒有時間休閒活動。尤其中年人忙於工作與家庭照顧之餘，如何調適壓力及建立促進健康行為已是目前現代人必須要學習的課題，而老年人除了身體疾病因素外，主要是面臨各種身體機能的逐漸老化現象。因此，中老年人如何落實健康生活型態，培養有益身心健康的休閒活動，即使每天只能健走三十分鐘，長期累積下來，也能讓自己保持健康活力，以減緩老化現象及提升生活品質，是中老年人建立休閒健康管理刻不容緩的工作。

問題與討論

1. 常見中老年健康問題有哪些？
2. 說明中老年人休閒健康管理重要性？
3. 說明老年人應具有哪些健康管理能力。
4. 說明中年人休閒活動規劃時應把握哪些原則。
5. 請針對中老人規劃適合休閒健康管理方案。

參考文獻

工研院服務業科技應用中心（2007）。「工研院啟動『銀髮服務業聯盟』，全國 21縣市所作台灣地區銀髮族需求深度調查」。摘自新聞室新聞資料庫http:// www.itri.org.tw/chi/news/index.asp?RootNodeId=060&NodeId=061

內政部（2005）。「老人狀況調查」。內政部統計資訊服務網。摘自http://www. moi.gov.tw/stat/

內政部（2006）。「國民對休閒文化生活滿意程度」。內政部統計資訊服務網，國人生活狀況調查。摘自http://www.moi.gov.tw/stat/

內政部（2007）。「我國生命表」。內政部統計資訊服務網。摘自http://www.moi. gov.tw/stat/

內政部戶政司（2011）。「近年我國老年人口數一覽表」。摘自http://sowf.moi. gov.tw/04/07/1/1-03.htm.

吳穌、林春鳳、周芬姿、陳嫣芬、劉德誠、羅瑞玉（2009）。《老人休閒活動設 計與規劃》。台北：華都。

林美伶（2006）。〈空巢期之探討〉，《網路社會學通訊期刊》，55。

徐錦源（2003）。〈老人、家庭與社區三者的互動關係〉，《銀髮世紀季刊》， 17，頁4-7，醫療保健專欄。

高俊雄（1995）。〈休閒利益三因素模式〉，《戶外遊憩研究》，8(1)，頁15- 28。

教育部（2012）。「老人教育學習專區」。http://moe.senioredu.moe.gov.tw

許安倫（2005）。〈老年人常見疾病的運動與營養——物理治療師的觀點〉， 《長期照護雜誌》，9(1)，頁39-46。

陳畹蘭（1992）。《台灣地區老人休閒活動參與影響因素之研究》，國立中正大 學社會福利研究所碩士論文。

陳嫣芬、林晉榮（2006）。〈社區老人身體活動與生活品質相關之研究〉，《體 育學報》，39(1)，頁87-99。

蕭仔伶、劉淑娟（2004）。〈老年人的健康體適能〉，《長期照護雜誌》，8(3)， 頁300-310。

Lalonde, D. (1974). *A New Perspective on the Health of Canadians: A Working*

Document. Ottawa: Government of Canada.

Pender, N. J. (1987). *Health Promotion in Nursing Practice* (2nd ed.). Norwalk. CT: Appleton & Lange.

Shamamsky, S. L., & Clausen, C. (1980). Levels of prevention: examination of the conception. *Nursing Outlook, 28*, 104-108.

Chapter 10

特殊族群休閒健康管理

徐錦興

前　言

　　對於「特殊族群」（special population）這個名詞，你會有什麼看法？如果有人向你提及某些個體是所謂的「特殊族群」時，當下你的反應是什麼？你會從身體意象的角度，或是從行為舉止的角度，建構你刻板印象中的特殊族群？

　　「特殊族群」這個名詞，從不同的角度，可能會有不同的涵義；例如，從生理機能而言，特殊族群所指的是肢體活動受到限制，需要他人協助的個體；或者從疾病治療的角度，特殊族群也可能是指因某些病因（如糖尿病），需要特殊照護的個體。概括而言，特殊族群即是因生理或心理等因素，需要特別照護的族群，或可稱為「特殊需求族群」（special-need population）。

　　本章將以特殊族群為主體，闡述在休閒、運動領域之健康管理的理論與實務相關做法。本章所指的特殊族群，則界定在身心障礙族群，特別專指肢體障礙之個體；而所有活動規劃與設計將聚焦於身體活動議題上。畢竟對此族群而言，強調以身體活動促進生活機能，應是個體健康管理中最重要的一個步驟。

第一節　概　述

一、特殊族群的特殊需求

　　即使是身體機能良好，在一般的日常生活中，我們都可能因為某些狀況（例如腳扭傷）而受到環境上的限制，讓我們感受到生活上的不方便；此時，我們就會有「特殊需求」以適應環境上的變化。但是，對於身

心已有外顯的限制的個體，而這個社會也未能給予特別的協助與關注，他們的生存就會受到更直接的影響與威脅；此時，如果我們能為這些朋友多做「設身處地」的考量，就可以幫他們更能適應這個環境的限制。這類身心障礙朋友，主要包含有智能障礙、學習障礙、聽障、視障、多重障礙、自閉症、肢體障礙等等。

　　如果從廣義的角度解釋特殊族群，所指的是一群需要長期關注的弱勢族群；而所謂的「弱勢」的族群，也包含身心障礙、低收入戶、負擔家計婦女、中高齡者、原住民、單親家庭或外籍配偶等個體。每一位弱勢個體都需要你我的關注與協助，而每一個特殊族群也都需要政府立定相關法案加以保護。過去數十年間，政府已針對各個特殊族群立法，明確界定各項權利與福利。以下將針對身心障礙族群，分述「身心障礙者權益保障法」之法案精神與對身心障礙者的影響。

　　相較於歐美部分國家對身心障礙者在律法上的保障機制，如美國國會在1920年代通過「職業復健法」（Vocational Rehabilitation Act，是美國身心障礙政策之基本律法），我們的起步顯然較晚。台灣在身心障礙者權益保障之立法過程，始於民國69年通過的「殘障福利法」；讀者會發現，當時用「殘障」一詞，與現今用法並不相同。早期台灣對身心障礙族群統稱為「殘障者」；「殘障」一詞有其負面意味，隱喻個體身體機能的殘缺。直至民國86年4月，政府公布的「身心障礙者保護法」，其中以「身心障礙者」取代「殘障者」一詞，以扭轉國人對此族群的刻板印象；以「障礙」代替「殘障」，乃是因為「障礙」之成因可能是因「個人生理或心理因素」所造成，但是也可能是因為「社會或環境的限制」而導致的阻礙。讀者或許可以設身處地試想一下：當我們不小心扭到腳的時候，因為雙腳施力的關係，上下樓梯都會變成不可能的任務；但如果樓梯的設計有考慮到加裝扶手或其他設施、以方便我們手部輔助身體保持平衡，或者能搭乘電梯，那就不需要他人攙扶，且能活動自如。所以當我們

能體認這一層關係，那各位讀者一定會支持「無障礙空間」的理念；藉由改變空間設施，我們就可以讓特殊需求族群的個體增加活動的機會（有關環境議題，請參閱本書第六章）。

「身心障礙者保護法」是政府透過立法機制，擴大殘障福利的適用範圍，讓對醫療、教育、福利等特殊需求的個體，可以獲得更進一步的照護。民國96年再次修法，更名為「身心障礙者權益保障法」。本次修正最大的意義，在於採世界衛生組織頒布之「國際健康功能與身心障礙分類系統」（International Classification of Functioning, Disability and Health, ICF），對身心障礙之類別與分級重新界定；此外，根據該分類系統的立意，強調以「社會模式」取代「醫療模式」的重要性。先前相關法令比較強調身心障礙者的醫療模式，也就是著重在金錢補償，或提供更多的福利服務；然在「社會模式」觀點下，民眾應該要體認到身心障礙並不只是因為個人身心狀態的問題，而是社會總體結構的排斥現象，進而阻礙到身心障礙者參與各項活動的機會，進而影響其自我發展。此觀點亦呼應世界衛生組織對身心障礙者的定義，強調應從原先的「身心障礙者是少數一群身心有障礙的人」的觀點，轉而成為「每個人都可能有面對身體與環境互動時發生障礙」的普及模式；讀者可以回想上一小節的例證：我們都有可能會因為某些內外在因素（如腳扭傷），而「暫時」成為行動不便者，但只要在環境議題上多加改善，便能將此阻礙降至最低程度。

身心障礙者權益保障法、國際健康功能與身心障礙分類系統（ICF）

台灣在民國69年公告「身心障礙者保護法」，是第一部對身心障礙者的保障法令；但由於該法內容較為簡陋，如第4條僅規定「殘

障者之人格及合法權益，應受尊重與保障，不得歧視」，並無實質法律之效應；其他如給付性規定（醫療、重建、就學、安置等）或相關費用之補助，條文也以「得」或「酌予」等較模糊字詞帶過，可謂是「宣示意義大於實質作用」。民國79年立法院修正「身心障礙者保護法」時增訂罰則，使得該法始具拘束力。

　　民國96年7月，政府通過「身心障礙者權益保障法」，並將身心障礙的鑑定與分類將依據世界衛生組織的「國際健康功能與身心障礙分類系統」（簡稱為ICF系統）實施。從律法的名稱改變可以窺知此次修法之方向；也就是從保護身心障礙者基本生活的角度轉向保障身心障礙者各方面的權益，並提供更多元的保障。

　　民國100年1月，立法院再次修法，修法重點在強調：保障及提供視障者工作機會、改善無障礙空間、擴大身障者搭乘交通工具優惠條件、提供資訊圖書資源無障礙服務、整合輔具研發及產銷服務等機轉。此外，這次修法也確認政府應提供身障者個人及家庭完善照顧及支持服務，將身障者視為獨立自主之個體，並且應享有與一般人相同之權益；主要的內涵有：

　　(一)禁止歧視：歧視禁止乃是「身心障礙者權益保障法」最基本、也是最重要的內涵；如第1章總則第16條第1項規定：「身心障礙者之人格及合法權益，應受尊重及保障，對其接受教育、應考、進用、就業、居住、遷徙、醫療等權益，不得有歧視之對待。」

　　(二)就業權益：如規範一般企業進用身心障礙者的人數比例（第38條），以及未履行進用義務時所應繳納之差額補助費（第43條）。

　　(二)支持服務：主要範圍在保障身障者之支持性服務，如居家照顧、生活重建、臨時及短期照顧、照顧者支持、家庭托顧等；也包含到排除障礙之議題，包括校園無障礙環境、道路騎樓之平整度、公共

資訊無障礙、導盲犬及手語翻譯服務等。

(四)保護服務：身權法對於當身心障礙者遭遇遺棄或身心虐待等情事，應透過社福通報系統，由政府提供緊急安置措施（第75條至第78條）。

這次修法，代表我們的身心障礙福利不僅具有單純的保護與照顧，也能夠朝向支持身心障礙者自我發展的方向前進；亦即，身心障礙政策應是以鼓勵參與為導向，並強調公、私領域在禁止歧視、教育與工作機會均等、改善無障礙環境的突破。身障法的最終目的，就是讓身心障礙者也能夠享有與常人相同程度之人權。

此外，在民國96年的身障法的另一項突破，就是使用ICF作為身心障礙的鑑定與分類基準；ICF是世界衛生組織公告之「國際健康功能與身心障礙分類系統」（International Classification of Functioning, Disability and Health）的簡稱。ICF的精神是採「每個人都可能有面對身體與環境互動時發生障礙」的普及模式，而非以過去用疾病名稱標示「身心障礙者是少數一群身心有障礙的人」的模式。身障法中所稱的身心障礙者，係指「下列各款身體系統構造或功能，有損傷或不全導致顯著偏離或喪失，影響其活動與參與社會生活，經醫事、社會工作、特殊教育與職業輔導評量等相關專業人員組成之專業團隊鑑定及評估，領有身心障礙證明者」（邱大昕，2011），如：

1.神經系統構造及精神、心智功能。
2.眼、耳及相關構造與感官功能及疼痛。
3.涉及聲音與言語構造及其功能。
4.循環、造血、免疫與呼吸系統構造及其功能。
5.消化、新陳代謝與內分泌系統相關構造及其功能。
6.泌尿與生殖系統相關構造及其功能。

7.神經、肌肉、骨骼之移動相關構造及其功能。

8.皮膚與相關構造及其功能。

　　正因為ICF摒棄過往以疾病名稱作為標示身心障礙的做法，改以功能不全的觀點切入，符合讓「處於障礙情境的公民」能夠有機會、平等地參與社會活動，而這也正是推動身障政策的核心價值。

二、健康管理在特殊族群的重要性

　　和一般人相比，身心障礙族群因身體限制，或因缺乏支持性的環境，在健康促進領域上需要更多的關注；例如在從事身體活動、維持社會互動、營養或醫療照護的相關議題。根據世界衛生組織的估算，全世界約有六億五千萬的身心障礙者，約為總人口的10%；而且因為環境、經濟的關係，在開發中國家的比例可能更高、達到20%以上。由於部分機能受限，相對在健康上的威脅也隨之增加；這部分的影響相當廣泛，舉凡在工作、社交、運動、甚或學習上，均有所差異。但因為「健康」的概念是全面性的，一個健康的個體，在眾多面向上也都要能達到一定的功能，才會有正向的表現。在探討特殊族群之健康促進議題之前，我們先分析身體機能正常個體與身心障礙者在生活不同面向上的差異表現（**表10-1**）。

　　在瞭解身體機能正常者與身心障礙者在不同生活面向上的限制後，我們終究會回歸一個重要的議題；就是如何讓身心障礙的朋友們也能夠享有一個健康的生活。根據Rimmer與Rowland（2008）的建議，政府與社會大眾要能協助或提供身心障礙者移除影響其健康促進之阻礙因素，並且在強化環境的便利性以及對個人技巧的增能兩個層面上，給予必要之支持，以達到讓身心障礙族群能享有健康活力的生活型態（**圖10-1**）。在這

表10-1 身體機能之正常個體與身心障礙者在不同生活面向之限制比較表

面向	身體機能之正常個體	身心障礙者
運動	在項目選擇上，「興趣」是主要的選擇條件；生理上的限制較少	環境因素影響極大，即使像「走路」這類最多民眾從事的休閒運動，對身心障礙者都有很高的參與門檻
營養	食物取得容易、均衡飲食是主要考量	受限於生理條件，甚至在「拿取」食物上都是一大限制
睡眠	睡眠品質比較不會因為生理因素而影響	生理條件所造成的相關疾病（例如痙攣、大小便失禁）及繼發性疾病（如憂鬱症、重度肥胖），或因關節疼痛無法睡覺等，可能影響睡眠品質
社交	社交活動不會因為生理條件而受限，搭乘交通工具上也不是問題	因為無法輕易地轉乘交通工具，可能會影響到社會網絡的擴展
家庭關係	家庭成員之間的關係獨立成長	財務及生活上的依賴
工作	可在不同的工作環境或轉換行業	由於生理上的功能限制，工作機會受到限制，因此只有特定的工作環境
藥物治療	藥物使用有通則性的規範	服用藥物可能導致額外的健康問題、其中也包含用藥過量的風險
衛生	只需要簡單的防護措施（如保持良好個人的衛生習慣）	各種生理問題（如大小便失禁）增加了維持衛生習慣的複雜性
心靈	容易接近所敬拜之場所	沒有提供手語翻譯服務
自信	個人成長可提高自信機會	觀念上的障礙（如低期望）會降低自信
壓力	經由透過其他的健康行為（如運動）管理壓力	使用其他方法管理壓力的機會有限
學習	經由與工作相關的繼續教育，達到終身教育機會	工作機會受限，導致教育機會受阻
醫療保健	使用一般的醫療設施和負擔得起的醫療保健計畫	需要更專業的健康檢查設施，但是低就業率可能意味著缺乏負擔得起的醫療保險

資料來源：Rimmer & Rowland, 2008.

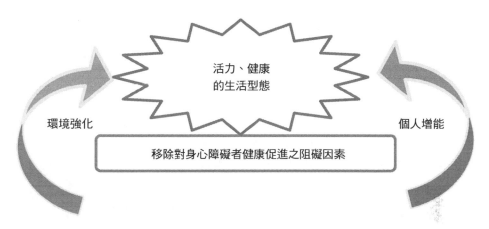

圖10-1　身心障礙者健康促進增能模式

資料來源：Rimmer & Rowland, 2008.

個機轉中，休閒規劃與運動指導扮演著積極的角色；讓讀者瞭解其中的機轉並且能夠協助身心障礙者邁向更健康與活力的生活型態，就是本章的重要任務。

123國際身心障礙者日

　　比較年長的讀者，對123的直覺，都會聯想到「一月二十三日，自由日」，這是台灣在戒嚴時期一個意義重大的紀念日；但隨著政黨輪替及兩岸關係和緩，現今多數的年輕人可能都沒聽過「123自由日」這個口號。

　　在今日台灣社會中，「123」對身心障礙朋友則有另一層意義：123國際身心障礙者日。這個特定日的由來可回溯到1981年，當年聯

合國啟動「聯合國身心障礙者十年計畫」，並訂為「國際身心障礙者年」；十年後（1992年），聯合國大會通過宣告每年的12月3日為「國際身心障礙者日」（International Day of Disabled Persons），並啟動下一個十年計畫——「亞太身心障礙者十年計畫」（1993～2002年），以促進亞太區域各貧窮國家之身心障礙者的各項福祉。

　　所以在每年的12月3日，政府及民間團體都會舉辦各式宣導活動。活動辦理目的是要讓社會大眾對身心障礙者有更正確的認識，並期民眾能以同理心體認身障者之處境；此外，透過活動宣導，也可以達到讓身心障礙朋友在社會、文化、經濟、教育、工作、就業、公共參與等議題上，不應受任何歧視的目的。世界各國在「123國際身心障礙者日」所辦理的活動互有不同，如遊行、音樂會、運動會、研討會、藝文活動或募款活動等。近幾年台灣在辦理「123國際身心障礙者日」各項活動不遺餘力，且各縣市政府亦能熱烈響應；內容除上述活動外，也包括台灣盛行的健走活動，甚或卡拉OK歌唱比賽等。以2011年為例，台灣適逢建國百年，所以在「123國際身心障礙者日」的活動主題即訂為「感動100、希望100」；此外，民間團體如心路基金會等，也搭上網際網路風潮，舉辦「不完美才完美——2011國際身障者日」網路活動（http://www.scoop.it/t/2011iddp），均獲得各界熱烈迴響。

第二節　特殊族群的身體活動與生活型態

　　從身體可自主活動的觀點，個體之障礙程度區分為以下三級：(1)輕度肢體障礙：個體的肢體之行動能力、操作能力均接近一般人，對學習歷

程的影響也最低；(2)中度肢體障礙：個體的肢體行動能力不良但操作能力接近正常人，或是肢體行動尚可但操作能力不良；不過經協助仍可以從事正常學習；(3)重度肢體障礙：肢體行動能力與操作能力均有嚴重障礙，需要藉助他人及輔具協助，方能進行各項學習活動。

　　從個體障礙的分級中，可以看出身體活動自主性的重要；而身體活動的頻率或強度，也是建構個體生活型態的決定因子。一個有活力且健康的生活型態，又與個體日常的休閒與運動息息相關；所以在身心障礙者健康促進議題上，增加身體活動量則是改善身體活動機能及促進個人健康主要的方法之一。在這個機轉中，身體活動則扮演一個舉足輕重的角色；適量且正確的身體活動，不論是對身體機能正常者或身心障礙者，皆有其正向效益。本節將從特殊族群的身體活動與生活型態兩個概念切入，帶領讀者瞭解健康管理在特殊族群的重要性。

一、身體活動與健康基本概念

　　對一般人而言，適量的運動能促進體適能，對個體健康也有正面影響；相關研究均得到一致的結果，證實不論個體目前的體適能狀況為何，只要能夠參與規律運動，我們都可以從中獲取更進一步的健康效益。

　　與身心障礙族群的運動習慣有關的資料並不多見，一般認為他們的運動量較一般人少。根據美國政府的推估，在美國境內無運動習慣的民眾約為36%，可是身心障礙族群無運動習慣的比例高達56%。引發身心障礙族群缺乏運動的原因，可能相當多樣；如Scelza、Kalpakjian、Zemper與Tate（2005）調查發現，阻礙身心障礙族群的原因可能為：個人內在阻礙（動機、精神、興趣）、資源阻礙（金錢開銷、交通方式）、結構阻礙（機構教學、教師專業程度）；除此之外，這份研究報告也指出，在

七十二位脊柱受傷的受試者中，只有四十七人表示醫生曾建議他們參與運動課程。

對身心障礙族群參與運動的阻礙雖然較一般人更為複雜，但是從健康促進的角度上，專家仍建議身心障礙者應多從事運動。Crawford、Hollingsworth、Morgan以及Gray（2008）綜合數篇文獻指出，參與中強度運動對身心障礙者的身心有其實質效益；其中心理的益處包括更佳的自我概念、更高的獨立性、正向情緒、提高生活掌握性、較低的自殺傾向，以及較好的自我滿足、幸福感、自信心，而且能給予他人更健康的印象；而生理的益處則包括降低併發症、較低頻率的就醫次數、獨立生活能力及體能變好。此外，運動參與度最高的身心障礙者不但在身體機能上較佳，在社群活動的參與度也變得更好。

至於需要多少的身體活動量才能引發健康的效益，這個問題，也就是美國運動醫學學會（ACSM）所倡議之Exercise is Medicine的核心議題。美國疾病管制局（CDC）與美國運動醫學學會共同發表一份聲明：在對抗身體疾病議題上，中強度運動扮演相當有效的角色；為達到這個效益，美國國民每天應進行至少三十分鐘的中度運動（Pate et al., 1995）。在國內，國民健康局也提倡成年人應能每週運動時間累積達一百五十分鐘以上，以維持身體活力。但目前國內外相關機構似乎尚未針對身心障礙族群設定更明確的身體活動量，其原因除這方面的知識有待開發外，更重要的是不同的身心障礙種類，可能會需要更明確的運動指引，這部分也是值得各位讀者未來可探索研究之處。

二、改變生活型態

在前一小節中，我們已經闡述適度的身體活動對特殊族群的重要性；然而，如何鼓勵特殊族群能參與運動、改變生活型態，以從中獲得

健康效益，則又是另一項挑戰！位於芝加哥的身心障礙者身體活動研究中心（National Center on Physical Activity and Disability），是美國政府針對身心障礙者之身體活動議題所設立的研究機構；其中兩位研究教授J. H. Rimmer和W. J. Schiller在2006年提出Ramping up構想，倡議政府部門如何鼓舞身心障礙者克服阻礙，並增加運動參與的架構。所謂RAMP，也就是restoring（休養）、activity（提供活動）、mobility（改善動作）、participation（鼓勵參與）四個面向相輔相成，最終達到生活型態改變的終極目標（Rimmer & Schiller, 2006）。

　　根據Rimmer等人的建議，不論在學校或社區的環境設定中，RAMP理論皆可適用；而Ramping up的涵義，正如圖10-2所示，就是循序漸進、向上提升地邁向健康生活。在Ramping up架構中，第一階段就是要提供身心障礙者可利用的交通運輸以及無障礙的建築與設備。提供身心障礙者可親近活動或課程的方式，是所有努力的首要措施；畢竟參與活動的第一步驟，就是要讓他們能夠「身在其中」。目前在國內教育環境中，多數機構已能落實提供身心障礙者無障礙空間的理念，特別是在一些公共建設上

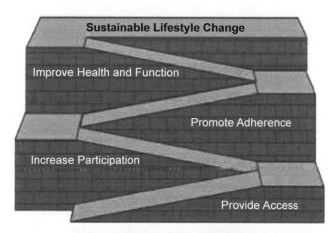

圖10-2　Ramping up示意圖

（如車站、學校等），不過，Rimmer特別提醒在規劃或制訂相關建築空間時，宜考量到可能使用該建築設施之特殊族群的特性，在事前即進行完整規劃，以免日後修整設備時的困擾。

第二個步驟是提高特殊族群的參與度；當建築物、使用設備等硬體設施在上述第一階段完成後，第二階段的重點則落在「軟體」議題上。所謂「軟體」，應包含到合宜的環境陳設、完備的課程設計、能夠提供完整服務的工作人員等；越是能「貼近人心」的軟體服務，越能達到提高使用者的參與度。由於特殊族群對軟體的需求特性，可能因其障礙類別有所不同，所以在活動內容與課程設計之初，就應該將可能遇到的狀況一一列出。以課程設計為例，依施教目的不同，指導員應該也需要視情境機動調整；但不外乎以課程內容（即教學或練習的內容）、學習歷程（學習或練習的方式）及學習成效（預期的學習效益）為分類準則。不同身分的活動指導者，所採用的教學策略可能也會有所差異，但越是多元的活動課程，也會提高使用者的參與度。

當我們提供了可親近活動點的方式、也提供了完備的軟體服務，接下來遭遇的挑戰就是如何能讓使用族群可以持續使用；換言之，就是建立參與活動的習慣。參照跨理論模式（The Transtheoretical Model, TTM），個體的行為模式，可能會因某種因素影響而改變；並不一定會持續前進（例如保有運動習慣），有時也會返回原點（不再運動）。所以，在建立特殊族群的持續活動議題上，指導者也要能隨時更新教學策略，並提供「符合時代潮流」的激勵方式；例如創新活動內容，引進新穎教學課程；發展獎勵制度，以集點或其他強化外在動機的方式讓參與者想要繼續活動；甚至運用網路無遠弗屆的功能，發展社群網絡，讓參與者彼此間形成「小型團體」，進而主動參與各項活動。

當參與者越能持續在活動課程中，健康效益越發明顯；雖然會有中途退出的隱憂，但是「持續精進」也是我們要努力的方向。Ramping up的

終極目標，就是期待透過一連串的改善機制，能夠讓特殊族群達到「動態生活」的境界，以獲取更多的健康效益。

值得深思的行為指標：跨理論模式

　　在探討人類行為時，特別是針對某些特定的行為模式時（如戒菸、減肥和運動等這類「似乎可以自我掌控」的行為），許多學者會引用跨理論模式作為行為改變模式之理論基礎。跨理論模式（The Transtheoretical Model, TTM）是由Prochaska和DiClemente兩位學者在1980年代初期發展而來，最初應用在戒菸的行為改變；之所以稱為跨理論模式，是因為這個論點橫跨心理治療與行為改變兩個領域，故稱

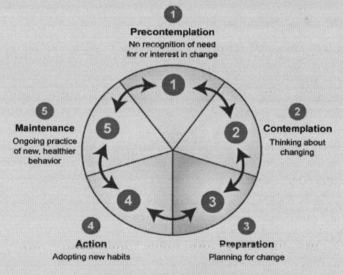

圖10-3　跨理論模式

圖片來源：http://www.esourceresearch.org

為跨理論模式。簡單來說，跨理論模式的重點在於個體在不同時間序列中，對行為改變的認知和所採取實際行動的綜合表現；其中的變項也包含改變的階段、改變的處理過程、決策的平衡和自我效能等要素。根據Prochaska和DiClemente對個體所表現的行為特徵，分為：

1. 前運思期（the precontemplation stage）：屬於這階段的個體對目前不當的行為「無感」。
2. 運思期（the contemplation stage）：個體開始有感於「需要改變」。
3. 準備期（the preparation stage）：部分行為開始出現改變的徵兆，準備中……。
4. 行動期（the action stage）：在這個階段，個體的行為開始外顯，也有較明顯的變化。
5. 維持期（the maintenance stage）：行為改變持續六個月以上，大體上就可稱為這次的行動「成功」。

　　跨理論模式還有一個有趣的議題，就是一個行為如果要能「激底」的改變，真的是一件很不容易的事情；例如，用節食作為「減肥」的手段、每天慢跑作為「規律運動」的方法等等，可能在短時間內可以看到成效，但是如果沒有新的動機引發更強的行為，通常這些行為會隨著時間而削弱，也就是跨理論模式中所說的relapse——回到行為的原點；也難怪，我們都常常在「減肥」，或是每隔一段時間就擬定一次「新的」運動計畫。

第三節　健康管理與適應身體活動

一、以適應身體活動為核心的健康管理

從前段陳述中，讀者應可瞭解到改變生活型態對特殊族群健康管理的重要性；然而，在營造一個健康生活型態歷程中，如何讓個體得以活躍，或是能夠「動」起來，則又是一個值得探討的議題。

適應身體活動（adapted physical activity）的介入與實施，就是讓特殊族群有計畫地動起來的方式之一；也因為適應身體活動的模式，涵蓋到教育意涵，所以也是特殊教育中重要的一環。所謂適應身體活動，就是針對特殊族群之需求而設計與休閒、運動、健康有關的活動類型；或許大家比較熟悉的是「適應體育」（adapted physical education）這個名詞，適應體育的界定是以體育與運動為主要標的所設計的課程。適應身體活動與適應體育兩者間或許有些重複的概念及做法，但是如果從「年齡層」這個觀點，應該可以更清楚地界定兩者間的適用性：適應體育聚焦於0～21歲間之個體，其實也就是接受正規教育的年齡；而適應身體活動則適用於人生的每一階段，不論是在學階段或是成年、甚或老年，都可以用強化適應身體活動作為健康管理的主要手段。

相信讀者都相當清楚身體活動的定義，但所謂的「適應」，可能就需要從原文的字義上加以詮釋，讓讀者可以有一個更完整的概念。適應身體活動或適應體育之「適應」一字，原文為adapted，有調整或調適的意思，也與adjust的意思相仿；擴大解釋adapted，也包含矯正、補救或復健的意思。其實，適應身體活動或適應體育的真義，也就是提供特殊族群可以適用且有其矯正與復健目的的活動。

雖然本章所探討的特殊族群，主要是以肢體障礙的個體為主，但是在現實生活中，特殊族群也包含到心智障礙、特殊疾病的個體，所以每一

位特殊族群的適應身體活動，都需要經過有意義的設計，且要能符合特殊個體的需求，而非一體適用。所以在規劃特殊族群的身體活動時，多會注意到「個別差異」這個原則，再進行「個別化教育計畫」（Individualized Education Program, IEP）的設計。所謂「個別化教育計畫」，就是針對某一個體在教育上的特殊需要，由專業教師和家長共同擬定的教育方針及課程內容，並以書面方式呈現之教育方案。適應身體活動可視為是個別化教育計畫的一環，類似「個別化體育計畫」（individualized physical education program）。此外，對於年齡層較低的特殊族群，也可以擬定「個別化家庭服務計畫」（Individualized Family Service Plan, IFSP），強調家庭力量介入的重要。

總而言之，提供特殊族群一套完整的個別化教育計畫中，宜應包含適應身體活動之規劃；如果是在學階段的個體，也可以在強調階段學習的概念下，以適應體育取代，但是當個體結束正規教育歷程後，還是要回歸到適應身體活動這個議題。如同個別化教育計畫的實施重點，設計規劃者必須留意到個體的差異性，如身體機能、認知程度及心智發展等；此外，並且要能遵循PAPTECA model。所謂PAPTECA model，分別代表：

P（Planning Servicing）：計畫
A（Assessment of Individuals/Ecosystems）：評量
P（Prescription/Placement）：處方／安置
T（Teaching/Counseling/Coaching）：教學／諮商／教練
E（Evaluation of Services）：評鑑
C（Coordination of Resources and Consulting）：合作諮詢
A（Advocacy）：倡導

有關PAPTECA model間各項要點的關係，各位讀者可以在以下的架構圖中獲得完整概念（**圖10-4**）。

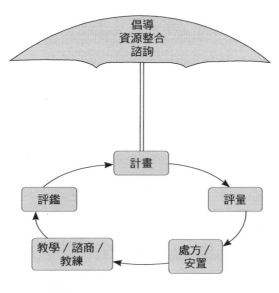

圖10-4　PAPTECA model

二、適應身體活動規劃及注意事項

　　對特殊族群而言，只要是經過妥善規劃的適應身體活動，就是一個健康促進的機會；然而，如何才能稱得上是妥善規劃的適應身體活動？在設計規劃之初，有無需要注意的事項？如何評估活動的完備性？這些議題將是本節的重點。

　　基本上，設計規劃身體活動的一般性原則，同樣適用在特殊族群之適應身體活動議題上；如運動處方（FITT）或身體活動累積量（對一般成年人而言，每週能累積至少一百五十分鐘以上的中等強度運動）等通則，都一體適用。但由於特殊族群仍有其肢體或其他機能的限制，所以在規劃設計適應身體活動時，仍需考量到實際狀況。以下為適應身體活動規劃簡則：

(一)動作確認

　　動作確認是規劃適應身體活動的第一要件，而這個步驟也是最重要的議題；因為每一個體都有不同的限制，也代表著他們有不同的需求。本章先前曾提到，有關特殊族群的障礙別不一，可能是肢體、心智或疾病上的限制，所以衍生的需求也大不相同。

　　以「舞蹈」為主體，為智能障礙青少年所規劃的一系列適應身體活動課程為例：我們可以將舞蹈活動視為一種休閒活動，也是一種可以提高身體活動量的方式，所以就可歸類為「適應身體活動」的一環。但是對心智障礙的青少年而言，其內在律動的感受以及外在動作的知覺受限，可能在學習上就會有聽覺、視覺、動作覺上學習或表現的障礙。此外，也要考量到動作發展上的差異、先前律動經驗、注意力集中度，或是體能表現等條件。其實這些條件或徵兆，可以在他們參與過程中獲知；如動作能否跟上音樂節拍的觀察，就是一個明顯的徵兆。設計者只要特別留意這些表徵，就可以規劃不同的動作進展，從簡單到複雜的動作安排，以引發他們嘗試並參與舞蹈活動的動機。

(二)內容調整

　　在活動確認之後，接下來就是活動內容的調整；這部分也是規劃適應身體活動的核心議題。一套適應身體活動必須要有持續調整機制，以符合個體的特殊需求；同樣地，我們可以從歷程觀察，或是參與者的回饋中，作為調整活動內容的依據。

　　以「游泳」為主體，為腦性麻痺者所規劃的適應身體活動課程為例：第一個需要調整的事項，就是提高水溫；一般來說，維持水溫在攝氏30度左右，且空氣溫度應該比水溫高的環境下，對腦性麻痺者的身體適應較為合適。由於腦性麻痺患者較難控制其頸部肌肉，所以無法做出完整的

換氣動作，所以仰式或許是一個可建議的游泳動作。但如果是採用俯臥姿勢游泳，也可以考慮讓他們穿上救生衣或是使用浮力條，以提高胸部與臉部的位置，讓換氣動作更順暢。而對手腕攣縮的個體，加戴手蹼就是一個選項，讓划手的動作更有效率。

(三)資源整合

　　相較於一般人的身體活動，特殊族群的適應身體活動會需要較多的資源介入；資源的層面會包含到環境資源與人力資源兩項議題。環境資源的整合如各種環境的利用和實物的配合；人力資源的整合則包含到活動指導員（the activity coordinator）、社工人員、醫護人員等的人力協調與運用。

　　以「划船」為主體，為肢體障礙者所規劃的水上休閒活動為例：在環境資源的運用上，應能先找出對行動不便的學員在進出船艇的路線與方式上加以規劃；如規劃比較容易進出船艇的路線（如有殘障坡道的登船碼頭），同時也要顧及使用輪椅或拐杖的個體在進出船艇時的平衡問題（如使用水中輪椅進出）。因為動作範圍受限，我們也建議在船舷放置保護墊以防因潮濕鋪面而滑倒；同時也要擬定如果發生不慎落水時的援救方式。所以，在這個活動中，就會需要活動指導員進行相關指導，也可以請他人協助將船身穩定，或是請其他人員協助身障者進入船艇。最後，所有的活動（特別是有潛在風險的活動），最好都能有醫護人員在旁督導並提供必要協助；如果在實際執行上有其困難，至少也有能備妥相關急救資源，以備不及之需。

　　活動執行後，不論是活動設計者、活動指導員，甚至參與者本身，都可以針對活動內容與成效進行檢討，以作為下一次活動規劃的修正依據。不過在活動執行成效與檢討之相關議題上，各位讀者應先有以下認知，以免會有活動結果與預期成效落差過大的失落感：相較於一般人的

身體活動指引，特殊族群的身體活動執行難度更高，成效也可能低於預期！造成此現象的原因可能是：

1. 在評估身心障礙者──特別是重度身心障礙者──的動作發展與層次上，需要有專業人士協助才能獲取正確與完整的資料。
2. 相較於一般人，可適用於特殊族群的身體活動種類較少，所以在設計活動時，要有不斷修正活動內容的準備。
3. 因身體機能受限，特殊族群不一定可以完成「理應」完成的目標，適度修正預期目標是一個必要的過程。

實施適應身體活動的最終目的，就是提升特殊族群的生活品質和降低健康問題發生的風險；當確認這個最高指導原則後，尋求外在資源共同克服各項難題，可以讓我們的活動設計更趨完善。

偉大的身障運動選手

美國大聯盟獨臂投手Jim Abbott

全世界職業運動發展最健全的國家，非美國莫屬；其中又以棒球運動最為世人熟知。能站上美國大聯盟的投手丘，應該就可以算是全世界棒球投手「菁英中的菁英」！四肢健全者，也僅有極少數的投手可以投出完全

Jim Abbott效力於芝加哥白襪隊時照片
圖片來源http://www.spokeo.com

比賽；那如果只有一個手掌的投手，可能達成這艱鉅的成就嗎？

　　在美國棒球歷史上，就曾經出現這樣的傳奇投手：Jim Abbott。Abbott是一位左投者，因為他的右手掌自幼萎縮，根本無法如常人一樣戴上手套。Jim Abbott的投球準備動作是先將手套「掛」在萎縮的右掌上，投球後再迅速地將左手戴進手套，以準備防守投手前的內野球；所以，Jim Abbott的左手既要投球，也要能夠接球，真的是「一手兩用」！但是Jim Abbott不僅在1988年代表美國隊，奪下奧運的金牌；更在1993年於洋基球場創下無安打比賽的紀錄！這樣的紀錄，真的相當不容易，特別是對一位缺少另一隻手掌的投手而言。

南非「刀鋒跑者」Oscar Pistorius

　　運動賽事最崇高的競賽殿堂，就是四年一度的奧林匹克運動會；能代表所屬國家參加奧運，相信也是每一位運動員最大的夢想！身心障礙者可以參加專屬的帕運（Paralympic Games），如果要「越級挑戰」，聽起來也是一個「不可能的任務」……更何況是一位失去雙腳的選手要參加奧運的徑賽。

　　Oscar Pistorius就是這樣的傳奇人物！Oscar是南非籍選手，被稱為刀鋒戰士（Blade Runner）。Oscar的雙腿天生就缺少腓骨，所以在他十一月大時，便接受雙腿截肢手術。但是Oscar並沒因此就拒絕運動，為了能夠在運動場上奔跑，Oscar在他的雙腳上裝上一對「J」型義肢；因為這對義肢就像刀片一般，也讓Oscar贏得了「刀鋒戰士」的封號。

Oscar Pistorius起跑動作

圖片來源：http://www.elements-magazine.com

　　事實上，在Oscar的求學過程

中，一直是學校中多項運動代表隊的主力戰將。隨著技術的精進，Oscar越想挑戰一個不可能的任務：和世界級的選手同台競技。但因為對戴有義肢的選手想申請參賽，不論是世界田徑總會或是奧委會，都還沒遇過這樣的例子。經過多年的交涉，Oscar終於通過奧委會的同意，在2012年倫敦奧運會場上正式亮相；也是史上首位曾被截肢的奧運田徑選手。雖然Oscar在奧運的成績止於男子400公尺準決賽，但是在隨後的2012倫敦帕運競賽中，Oscar繼續衛冕400公尺金牌，並在200公尺競賽中獲得銀牌、400公尺接力賽得到金牌。這些成就的背後意義，應該是一位身障者如何克服自己的肢體缺陷，勇於挑戰一個「完全」不可能的任務之精神；希望這樣的故事能激發更多身障者站出來，告訴世人：我也可以！

特殊族群專屬的世界級運動競賽

　　每一個人都有其獨特的天分與潛能，只是表現的方式不一樣，或者是還未被發覺出來而已！所以，每個人也都有他的人生舞台，有的人選擇文學、美術等，但也有很多人以「運動」作為人生中發光發熱的項目；一般人可以，特殊族群當然也適用！

　　在國內外，都有為特殊族群舉辦的各式的運動競賽活動；全球性的運動競賽，特別是比較歷史悠久的競賽，大概就屬帕拉林匹克運動會、特殊奧運和聽障奧運等。但是，你知道其中的差異嗎？

一、帕拉林匹克運動會（Paralympic Games）

　　帕拉林匹克運動會（或簡稱為帕運會、帕運），是目前全世界

最大的殘障者運動會。帕運源起於英國的斯托克・曼德維爾（Stoke Mandeville）軍醫院，其構想是為在大戰中受傷的士兵辦理輪椅運動，以達到康復的成效。這個活動選在和1948年奧林匹克運動會開幕的同一天進行；四年後，荷蘭的輪椅運動員也加入比賽，逐漸變成為國際性賽事。

隨著參加國家數、運動員人數增加，也造就了依循奧林匹克運動會模式、專為殘障運動員設的運動會；第一屆全球性的殘障運動會於1960年在羅馬辦理。在這一次的殘障運動會後決議，確認每四年辦理一次，並且是與奧林匹克運動會同年舉行。

在1988年，漢城同時辦理奧運和殘障奧運，也是史上第一次奧運和殘障奧運在同一場地舉辦的城市；在2000年雪梨殘障奧運會上，國際奧委會和國際殘障奧委會達成協議，將兩大運動會的申辦程序及合約合而為一，2008年北京奧運即開啟這樣的運作模式。自此，兩個奧運會開始在同一城市及場地，先奧運後帕運，兩賽事相距約兩週時間的模式舉辦。

值得一提的是，1960年第一屆羅馬帕運只有二十三個國家、四百多名運動員參加；但是到了2012年的倫敦帕運時，全世界已經有一百六十五個國家或地區、四千二百八十位運動員共同參與這個四年一度的運動盛事。殘障奧運都以帕運稱之；帕運的原文為Paralympic Games，「Para」這個字首是「Parallel」的簡寫，有平行、平衡的原意，也意謂著殘障者和一般人都擁有平等的運動參與機會，也代表兩大運動會有著平行運作的關係。

二、特殊奧運（Special Olympics）

帕運或特殊奧運最主要的差異是參賽者的殘障類別；帕運的選手主要是肢體障礙，而特殊奧運則是心智障礙者。一般認為，特殊奧

運是起源於美國一處為心智障礙者所辦理的夏令營中的運動競賽，隨著後續加入來自不同州別的團隊，逐漸擴大辦理心智障礙者的運動賽事。1968年，來自北美（美國二十六州和加拿大）、超過千名的運動員共聚在芝加哥軍人球場（Soldier Field）上，由史維法（Eunice Kennedy Shriver）宣布成立特殊奧委會，此次運動會也被視為是特殊奧運的第一次正式賽事（雖然僅有田徑和游泳兩個競賽項目）。

美國奧委會在1971年認可特殊奧運可以使用奧運會（Olympics）的名稱，聯合國也將1986年訂為國際特奧年，主題是「特奧：團結全世界」；在1988年終於得到國際奧委會的認可，自此也確認特殊奧運的規模。2003年特殊奧運第一次在美國境外辦理，舉辦城市是愛爾蘭首都都柏林（Dublin），共有一百五十個國家、超過七千人參賽。

基於鼓勵參與的特性，特殊奧運和其他賽事有著截然不同的參賽標準；其參賽的基準如下：

1. 參加特殊奧運並沒有最高年齡的限制，年滿8歲、經過至少八週訓練的智障者即可報名參加。

2. 鼓勵不同能力的運動員皆能參加；並且強調不會有任何選手會因為能力不足而無法參賽的現象；競賽的標準是以其能力相近、差異性控制在10%之內的選手為群組，以達到公平競賽的目的。

3. 比賽後立即頒獎；前三名可獲得金、銀、銅牌，第四名以後的選手，也都可以上台獲頒緞帶等獎勵。也因為基於鼓勵的性質，幾乎每一屆的特殊奧運中大會所準備的獎牌數，都遠遠超過該屆選手數；平均每一位選手，可以獲得三塊獎牌！

三、聽障奧運（Deaflympics）

顧名思義，聽障奧運是專為聽障朋友設定的運動賽事；其參賽標

21st Summer
Deaflympics
Taipei 2009

台北聽障奧運以「看見無聲的力量」為主題

圖片來源：台北聽奧的官方宣傳圖案

準是優耳（即是兩邊耳朵中較好的聽力耳）聽力損失達55分貝以上的聽障者。

　　同樣是四年一度的聽障奧運，其賽事歷史比起帕運或特殊奧運都還更長；早在1924年，法國巴黎就已經辦過第一屆國際聽障運動會（World Games for the Deaf），一般認為這也是史上第一次的身心障礙者的運動會。之後除了第二次世界大戰停辦外，每四年都會在不同的國家舉行聽障運動會。直至2001年得到奧委會的認可，改為聽障奧運（Deaflympics）。

　　聽障奧運也被稱為是沒有聲音的奧運會，因為選手的聽力嚴重受損，所以在競賽過程中，裁判的哨聲必須以旗幟代替，鳴槍也改為燈號；選手在比賽中亦不得使用助聽器等裝備，以求達到公平競爭的原則。

　　2009年台灣辦理了兩個大型賽事：高雄世大運和台北聽障奧運；也讓台北名列聽障奧運的辦理城市之一。2009台北聽奧共有八十一個國家、三千九百五十九名運動員參賽；相較於1924年的巴黎聽奧（九個歐洲國家、一百四十五名運動員），聽奧的規模真的是與時俱增。

結　語

　　休閒或運動，或是本章強調的適應身體活動，對身心障礙者而言是一個重要的議題，因為適度的身體活動不僅能帶來較佳的動作表現和健康效益，還可以促進其生活上獨立自主的能力。在規劃與設計適應身體活動時，主要取決於參與者的身心障礙的種類與嚴重度，以及現階段的動作表現；不論活動模式為何，其活動目標非常明確，即是強化身體機能、提升動作技巧表現，以提升生活品質。

　　有心從事休閒與健康指導工作的讀者，透過本章的描述，對特殊族群的健康促進相關議題應有初步的認識。但在此也必須提醒讀者，大多數身心障礙者在動作表現上都有其限制，所以在活動規劃設計時，其活動種類與強度還是必須能適時修正或調整，以達到最大的活動效益，而這也就是個別化教育計畫的真義。

問題與討論

1. 試從生活環境的角度，討論「身心障礙者權益保障法」所帶給身心障礙者的各種保障之實例。
2. 請嘗試用「RAMP」理論，協助身心障礙者改變他們的休閒行為。
3. 除了「減重」和「運動」之外，和同學們討論，還有哪些健康行為也適用「跨理論模式」的行為階段；還有，有哪些策略可以預防「relapse」情形的發生？
4. 上網搜尋，除了本章所列的身障運動員外，還有哪些令人印象深刻的傑出選手？
5. 「帕運」和「特奧」的參賽標準有無不同？還有，請搜尋近幾屆的舉辦地點，並分析這些城市的優劣。

 參考文獻

邱大昕（2011）。〈誰是身心障礙者——從身心障礙鑑定的演變看「國際健康功能與身心障礙分類系統」（ICF）的實施〉。《社會政策與社會工作學刊》，15(2)，頁187-213。

Crawford, A., Hollingsworth, H. H., Morgan, K., & Gray, D. B. (2008). People with mobility impairments: physical activity and quality of participation. *Disability and Health, 1*(1), 7-13.

Pate, R. R., Pratt, M., Blair, S. N., Haskell, W. L., Macera, C. A., Bouchard, C., Buchner, D., Ettinger, W., Heath, G. W., King, A. C., et al. (1995). Physical activity and public health: A recommendation from the centers for disease control and prevention and the American College of sports medicine. *Journal of American Medical Association, 273*(5), 402-407.

Rimmer, J. A., & Rowland, J. L. (2007). Physicalactivity for youth with disabilities: A critical need in an underserved population. *Developmental Neurorehabilitation, 11*(2), 141-148.

Rimmer, J. H., & Rowland, J. L. (2008). Health promotion for people with disabilities: Implications for empowering the person and promoting disability-friendly environments. *American Journal of Lifestyle Medicine, 2*, 409-420.

Rimmer, J. H., & Schiller, W. J. (2006). Future directions in exercise and recreation technology for people with spinal cord injury and other disabilities: perspectives from the rehabilitation engineering research center on recreational technologies and exercise physiology for people with disabilities. *Topics in Spinal Cord Injury Rehabilitation, 11*, 82-93.

Scelza, W. M., Kalpakjian, C. Z., Zemper, E. D., & Tate, D. G. (2005). Perceived barriers to exercise in people with spinal cord injury. *American Journal of Physical Medicine and Rehabilitation, 84*(8), 576-583.

Chapter 11

職場休閒健康管理

張宏亮、陳嫣芬

前 言

　　企業重視員工的健康已成為國際趨勢，台灣有許多企業開始重視員工的休閒與健康問題，有不少企業為了改善員工的工作環境，設立各種休閒設施供員工使用，以促進員工的健康。

　　面對全球化的市場，未來企業的競爭只會愈來愈激烈，擁有健康的員工，才能為企業帶來活力，創造高效能的生產力。

　　本章分別介紹職場員工常患的疾病，職場為什麼要重視員工的健康，工作與休閒平衡的重要，如何做好員工的休閒健康管理，職場休閒健康管理實施策略，職場休閒健康管理推動原則，職場推動休閒健康管理成效等，供讀者參考。

第一節　職場員工常患的疾病

　　職場員工長時間工作，缺乏休閒對健康有不利的影響，尤其是正值青壯年的員工，為了家庭日夜加班，對健康是一大傷害。

　　根據千禧之愛健康基金會的調查顯示，高達87%的員工有加班情況，年齡在30歲左右的青壯族過勞死有年輕化的趨勢，職場員工的健康問題不容忽視。

　　心臟專科楊健志醫師分析，30～39歲青年族群的代謝症候群中，有一項三高危險因子的比例達31.5%，因三高引起的疾病年輕化，甚至造成猝死，顯示許多青壯年人並不重視自己的健康。所謂三高是指「高血壓」、「高血糖」、「高血脂」三種常見的慢性病。

　　楊醫師認為，過勞死常因為三高疾病加上工時過長所致，若短時間

內無法改變工作環境，員工就應從管控代謝症候群，從管理自己的三高做起（今日新聞，2011）。

英國曼徹斯特大學的調查發現，職場上工作壓力愈大的人，遭受過勞傷害的風險也愈高，更可能造成過勞死、猝死、冠狀動脈心臟病等重大傷害（姚林生，2007）。

由此可知，過勞死是現代職場員工健康的一大威脅，主要肇因於工時過長及心血管疾病，而代謝症候群逐年增加，心血管疾病則是造成過勞死的關鍵，因忙碌而犧牲健康，殊為可惜。

新竹馬偕醫院張榮哲醫師針對科技人做分析，歸納出科技員工健康上的問題分為兩大類：第一類是慢性病，也就是文明病，因長期坐辦公室，缺乏運動，吃太多或吃太好，造成體重過重而引發代謝疾病；第二類是精神方面的疾病，輕度的精神困擾，如失眠、焦慮症等（數位時代，2006）。

國民健康局的研究發現，有22.7%的職場員工體重過重，11.8%肥胖（優活健康網，2011）；5%以上的員工身體有不適感，近2%的員工至少罹患高血壓、高血脂及心血管疾病等慢性病（中央社，2011），顯示體重過重亦是現代上班族共同的問題。

代謝異常易引發心血管疾病，例如高血壓、高血脂、高血糖、脂肪肝、高尿酸等，這些都是員工最常出現的症狀。而高血壓和高血脂又容易引發心血管疾病，像心肌梗塞、心絞痛、中風、動脈瘤等。脂肪肝、肝功能異常，時間一久就會惡化為慢性肝病、肝硬化等。高尿酸則是導致痛風或腎結石的主要原因。

此外，員工長期工作姿勢不良，也易造成腰痠背痛、肩頸痠痛、手指痠麻等。

在精神方面，職場員工失眠的也不在少數，因加班太多、睡眠不足、輪班工作或升遷壓力等，是造成員工失眠的主因。

綜合以上，職場員工常患的疾病有高血壓、高血脂、高血糖、脂肪肝、心肌梗塞、心絞痛、急性心臟衰竭、主動脈剝離、狹心症、心律不整、心因性猝死、中風、動脈瘤、高尿酸、肝病、肝硬化、腎結石、腦出血、腦梗塞、失眠、焦慮症、腰痠背痛、肩頸痠痛、手指痠麻及過勞死等疾病。

第二節　職場為什麼要重視員工的健康

員工的健康是企業的基礎，職場為什麼要重視員工的健康，有下列三點理由：

一、員工健康可降低人事成本

企業要創造利潤，必須先節省成本。美日最新的趨勢發現，維護員工的健康是節省人力成本，創造利潤的重要因素。

國外的研究發現，有72%的員工曾因病假，或身體不適而影響生產力。醫學經濟學中的1：9理論，認為前期健康管理花費1元，後期的治療費用便可節省9元，員工健康可降低醫療及保險費的支出，有助於企業財務的建全，節省人事成本的花費（慈銘健康週刊，2010）。

二、員工健康可提高企業的生產力

早在1980年，美國臨床心理學家即提倡企業應積極維護員工的健康，以提高工作效率。員工生病會造成缺席率增加，生產力下降；而高階主管的健康問題，更會影響企業的整體發展。

　　健康的員工處於最佳的健康狀態，因少缺席、少請假及少離職等，可以提高工作效率，更能促進勞資關係的和諧，對生產力的提升是一大幫助。

三、員工健康可提升企業的競爭力

　　過去企業為了提升競爭力，常設有員工獎金、旅遊、休假等獎勵措施，現在則除了獎勵外，更重視員工的健康管理，因員工健康，可提振工作士氣，有助於企業競爭力的提升。

第三節　工作與休閒平衡的重要性

　　調查發現，台灣的上班族平均每天工作八至十小時，休息時間三十分鐘至一小時，但許多員工表示休息時間並不夠，除了休息時間不足外，多數員工的運動量也不足，超過半數以上的上班族每星期運動不到三十分鐘，甚至有17%的員工完全不運動（胡文豐，2005）。

　　千禧之愛健康基金會的調查，亦發現高達87%的員工有加班的情形，其中有20%的員工每天上班超過十小時（張雅芳，2011）。

　　由此可見，員工的工作與休閒不平衡的情形相當普遍，長此以往，員工的健康將受到嚴重的打擊。

　　事實上，重視員工健康是企業經營上的雙贏策略，美國企業為了員工的健康，容許員工在上班時間內小睡片刻，小睡之後員工的表現反而更佳（胡文豐，2005）。也有愈來愈多企業體認「休息是為了走更遠的路」，有企業在員工休息時，播放健康操音樂，讓員工動起來，有益員工的身心平衡。

　　Staines與O'Connor（1980）指出，花太多時間在工作上，會使工作與休閒失去平衡，過多的工作量使休閒時間減少，導致身心疲憊、易怒。工作與休閒一旦失去平衡，員工產生精疲力盡的情緒，生活品質也將受到影響。

　　近年來，歐美各國已注意到勞工的工作與休閒平衡的問題，英國在1996年起每週平均工作時數減少到三十八小時（王振輝、張家麟譯，2000）。韓國從2002年起每週平均工時是四十小時，美國每週四十小時，而我國的工時是每兩週八十四小時。芬蘭政府曾做過一週工作三十小時的實驗，結果發現有80%的員工表示有更多時間休息與放鬆，72%的員工有更多時間參與健身（馬魁玉，2007）。

　　由以上可知，做好員工的工作與休閒平衡有其必要，工作與休閒的兼顧也將是未來企業發展的重要方向。

第四節　如何做好員工的休閒健康管理

　　員工是企業的重要資產，是企業成功的動力，企業除了要做好營業目標的管理外，亦不容忽視員工的健康，只有健康的員工，才能為企業創造財富。

　　欲做好員工的休閒健康管理，應從企業主及員工本人兩方面著手：

一、企業主方面

　　為員工做好健康的把關工作，是企業的責任，在做法上有下列五點：

1. 提倡「三八制運動」：要求員工養成每天工作八小時，睡眠八小時，及休息八小時的良好生活習慣，讓員工有充分的休息時間及從事休閒活動。

2. 提供休閒健身設施：一項針對員工的調查發現，「提供健康休閒場所」最受員工的青睞，其次是「健身器材設備」、「游泳池」等，而認為公司不需要健康設施的比例不到一成。例如台灣的知名企業聯電公司，設有健康中心、游泳池、SPA池、健身房、播放員工電影等。

3. 定期舉辦休閒健身活動：舉辦員工運動會、球類運動、健康操、員工旅遊、趣味競賽、登山、健行、單車遊、園遊會、員工卡拉OK歌唱比賽等，以豐富員工的休閒生活。例如王品餐飲集團，在董事長戴勝益的領導下，鼓勵員工做到日走萬步及登百岳的人生目標，以促進員工的健康。

4. 實施減重計畫：針對體重過重及肥胖的員工，舉辦減重課程或減重比賽。補助參與者免費上減肥班、游泳課、自行車環台等。例如全家便利商店為了員工的健康，發動員工減重比賽，減肥成功者還可以賺獎金（經濟日報，2005）。

5. 開設休閒健康課程：包括運動處方、休閒健康、體適能、健康管理或演講等課程，讓員工免費參與，以增加員工的健康知識。

二、員工本人方面

美國疾病管制局的資料顯示，在影響健康的諸多因素中，個人的生活方式占47%，環境占17%，遺傳占25%，醫療占11%（數位時代，2006）。可見做好個人健康管理的重要，員工本人方面要做到下列三點：

1. 充分利用時間：良好的時間管理，才能有充分的時間做休閒活動。例如多利用休假及零碎時間參與休閒活動，多走路、放鬆心情及運動等。

2. 多從事動態的休閒活動：許多員工下班後的主要休閒是看電視、上網、打電動、睡覺等，靜態的休閒對健康幫助不大，應多走出戶外，做些如登山健行、跑跑步、騎單車等動態的活動，可收到全方位的健康。

3. 減少加班時間：員工基於企業的要求或為了家庭而日夜加班，長期加班將使健康受到影響，得不償失，如非必要應減少加班，把時間用來做休閒健身之用。

第五節　職場休閒健康管理實施策略

　　人的一生中，有約二十五至三十年時間服務於職場，每日至少有三分之一時間處於工作場所，因此員工在職場工作環境及個人健康管理，對於員工健康的影響是不容忽視的課題。而員工的健康是職場的資本，更是家庭的支柱，若職場能重視員工健康管理，介入健康促進活動，落實休閒健康管理，營造愉快、活力的職場環境，將可抒解員工工作壓力。

　　職場若能幫助員工具備自我健康管理的能力，使員工擁有良好健康狀態，增進其身心健康，相對能提升員工工作士氣，進而增加職場競爭力，也能提升企業形象創造雙贏。除了員工本身與企業經營者須做好健康管理外，政府多年來也對職場員工健康促進非常重視，並推動一系列職場健康促進措施，營造健康促進環境，進行健康促進活動與評鑑活動績效，落實員工休閒健康管理制度，以提升員工健康生活品質。本節將介紹職場健康促進推動單位與資源，以及職場辦理員工健康管理之實施策略。

一、職場健康促進推動相關單位

　　2010年行政院衛生署國民健康局，針對全國六千多位有專職工作的民眾，進行電話訪問調查發現，有20%的男性及12%的女性的員工至少罹患一項高血壓、糖尿病、高血脂及心臟病等慢性病。而職場員工肥胖情形，有22.7%為過重，有11.8%屬於肥胖者，且有51%的男性員工有過重或肥胖的情況。在國人十大死因的分析中發現，有七項死因與肥胖有關，而肥胖與過重所引發的慢性病，至少占醫療支出約2.9%，而其造成的疾病、失能以及對生產力的影響，更是難以計數。

　　因此，近年來，台灣產官學界亦開始制訂職場健康促進政策，推動員工健康照護計畫，以提升員工之身心健康與工作效能。由此可見，健康促進議題在職場之重要性不容忽視，而在職場推動健康促進活動產官學界相關單位，包含中央層級、地方政府層級、企業單位及學術機構，主要推動執行單位如下：

(一)中央層級與地方政府層級

　　行政院衛生署國民健康局及行政院勞工委員會提供經費，徵求相關機構之協助與配合，以勞工行政與衛生行政機構為主，在地方政府層級是各縣市政府衛生局與勞工局。

(二)企業單位層級

　　為職場本身企業單位，主要推動執行單位為：人力資源部、風險管理課、工安環保課、健康中心或醫務室、健康促進委員會及職工福利委員會。

(三)學術機構

行政院衛生署國民健康局推動「健康職場」計畫,委託醫療機構及學術單位於北、中、南分別成立「健康職場推動中心」。2007年起,衛生署國民健康局積極推動「健康職場自主認證」,鼓勵事業單位更積極落實職場無菸措施及健康工作環境,達到職場健康促進永續經營的目的。為瞭解職場推動健康促進成效,衛生署國民健康局委託學術機構進行成效評估,負責辦理「健康職場自主認證」評鑑工作。以2011年為例,負責輔導職場健康促進活動及健康職場自主認證的學術單位:

1. 北區職場推動中心為社團法人台灣健康生產力管理學會、台北醫學大學及陽明大學,負責基隆、台北、新北、桃園、宜蘭、花蓮、金門、馬祖等縣市。
2. 中區職場推動中心為彰化基督教醫院與中華民國工業安全衛生協會,負責新竹、苗栗、台中、南投、彰化、雲林等縣市。。
3. 南區高雄醫學大學附設中和紀念醫院,負責嘉義、台南、高雄、屏東、台東、澎湖等縣市。

二、職場健康促進推動資源

(一)健康促進活動計畫的經費來源

影響職場推動健康促進資源因素很多,如何有效資源整合與運用,關係推動的成果與效益。在資源運用上,首先最重要是尋求財力資源,所謂「有錢好辦事」。健康促進活動計畫的經費來源,可由下列管道獲得:

◆ 企業編列預算

企業經營者或高階主管,若能支持職場健康促進活動實施之必要

性，將有助於年度預算編列。

◆申請政府單位的補助

近年來，行政院衛生署國民健康局及行政院勞工委員會非常重視職場健康促進，如委託學術機構成立健康職場推動中心，或經由地方衛生局及勞工局，補助職場辦理健康促進活動。

◆職工福利委員會基金中提撥經費

職工福利委員會基金是員工每個月按比例扣所謂的職工福利金，主要來運用在職工福利的部分。依「職工福利金條例」第7條第一項規定，訂定職工福利金動支範圍與項目之一為休閒育樂項目：文康活動、社團活動、休閒旅遊、育樂設施等屬於健康促進活動之一。

◆員工自己負擔一部分活動費用

除了職場本身編列預算，申請政府補助及職工福利委員會基金中提撥經費外，可讓員工自己負擔一部分活動費用，建立員工使用者付費原則，珍惜活動資源，俾使活動能永續經營。

(二)影響職場健康促進活動成效資源

除了財力資源外，影響職場健康促進活動成效資源，包含內部資源與外部資源。

◆內部資源

為職場本身現有的資源，主要包含人力資源、環境資源及職工福利委員會。

1.人力資源：主要包括管理主管階層支持、廠區醫護及工安衛生人員推動執行及基層員工的認同與配合。

2.環境資源：職場是否具有支持性活動環境資源，對於健康促進活動廣泛且持久的推展很重要，如休閒中心、運動場館、視聽教室，或離職場單位較近的休閒場所，都可以提供辦理健康促進活動，有效提升員工活動參與率。

3.職工福利委員會：能提供職場辦理健康促進活動資源為職場的職工福利委員會，除了提撥活動經費，更可以鼓勵員工並協助員工或家屬參與活動，提升活動參與率，強化公司與員工家屬互動。

◆外部資源

　　包含政府單位與民間機構，與職場健康促進有關政府單位，主要為衛生署國民健康局、勞工局、經濟部及縣市政府勞工，以及衛生單位、健康促進相關推廣中心、醫院學校等。

　　在民間機構能提供推動健康促進活動協助的團體，包含心理衛生協會、同業公會、職業工會、公益基金會、董氏基金會、健康管理公司及健檢醫院等。

第六節　職場休閒健康管理推動原則

　　職場推動健康促進活動範圍，主要涵蓋健康檢查、職業傷病防治、菸害防制、心理壓力抒解、三高（高血脂、高血壓及高血糖）、體重控制及健康體能檢測與促進。針對健康促進休閒活動項目，主要以促進身心健康為主，有效的推動方法，以建立員工健康的生活型態，規劃休閒活動生活，落實身體力行活動方案為推動目標，其推動原則與要領如下：

一、獲得職場主管支持與鼓勵

　　獲得經營者和高階主管的支持，是職場健康促進計畫順利推動的關鍵因素，推動單位及相關推動者，應先針對員工的健康狀態，如健康檢查結果，分析員工需改善的健康問題，提出如何實施策略與預期效益目標，提出具體企劃案，將有助於獲得職場主管支持。

二、訂定健康促進的公共政策，組織職場健康促進推動小組

　　職場健康促進的成功有賴於管理階層、執行單位及基層員工三方面活動系統的通力合作。因此，有必要成立健康促進推動小組，承擔健康促進推動的責任，並尋求全體員工共識，訂定健康促進的公共政策，推動職場員工健康促進議題，辦理符合員工需求與期待之活動，是首要推動職場健康促進之原則。

三、建構健康休閒性的支持性環境

　　善用職場環境，設置健康促進活動設施，加強軟體健康環境，建設職場硬體空間，提供員工健康活動進行環境，培養健康生活型態，如設置職場休閒運動中心或文康中心，可提供職場員工良好的運動場所。中心硬體設備應符合公司或員工的需求，包括休閒健身設施（如跑步機、室內腳踏車及重量訓練機組）、撞球與桌球區、有氧教室、體適能檢測區，若有籃球、羽球與網球球場設施更理想，其他需配置乾淨通風的更衣置物間、廁所、優美的音樂、飲水機等設備。另外，也可與弱勢團體合作，如提供按摩服務等，不僅可以舒緩員工疲勞，也可以舒緩工作壓力。

　　最著名的職場健康休閒環境首推位於台南科學園區，由奇美電子打

造的大型運動休閒中心——樹谷活力館。館內規劃游泳池、三溫暖、多
功能運動館（含室內籃球場一座與標準羽毛球場四面、撞球室）、慢跑
區、韻律教室、兒童中心、藝文中心及戶外網球場等。樹谷活力館以活
力、樂活、幸福為理念，結合樹谷園區自然生態環境，建構一處結合休
閒、健身功能，讓身心靈極致釋放的優質休閒空間。

台南奇美樹谷活力館羽毛球場

資料來源：取自網站www.tvlohas.com.tw/index_index.php

　　另外，華碩企業於北投新建休閒娛樂中心，中心設施規劃二、三樓
為餐廳，四至六樓設有健身房、SPA區、籃球場、游泳池、羽球場、三溫
暖等各種休閒運動設施，讓員工下班後活動筋骨、放鬆心情。此外，華碩
還有二十多個社團，讓員工結交同好或培養興趣。置身其中，宛如身處休
閒度假村，是員工放鬆心情及聯誼的最佳場所。

　　一位華碩員工說：「休閒娛樂中心是華碩獻給員工的禮物，員工留
在公司的時間也更多，公司與員工雙贏」，可謂是快樂的企業、幸福的員
工（經濟日報，2004.11.26）。

華碩企業的休閒娛樂中心一隅

資料來源：取自網站http://sofun.tw/asus-visit/

四、訂定通過健康職場自主認證目標

　　行政院衛生署為落實職場健康促進政策推動，由國民健康局自民國96年起積極推動「健康職場自主認證」，帶領職場創造無菸且健康的工作環境，為彰顯各職場不同的推動經驗及特色，特設立七項不同精神的獎項，各獎項名稱及精神詳見**表11-1**。

　　依據2011全國績優健康職場專刊報導，參與職場家數從民國96年僅有673家職場通過認證，截至民國100年11月共有7,411家職場通過健康職場自主認證（菸害防制標章4,356家、健康啟動標章2,026家、健康促進標章1,029家），並表揚303家績優職場，如此的成果足以顯示健康職場的觀念已逐漸蔓延開來並深入人心。如民國100年通過認證的職場數達1,888家，在全國各縣市競爭極為激烈的態勢下，其中僅30家職場脫穎而出獲選成為全國績優健康促進職場，實屬不易。

表11-1　健康職場自主認證獎項名稱及精神表

項目	獎項名稱	獎項精神	標章類別
年度各績優獎項	健康標竿獎（最佳績優健康職場足以作為標竿示範）	執行健康促進之過程，依循系統性作法，包含需求評估、依據需求擬訂計畫並展現成效，且執行成效卓著，達成健康促進之最高階段，值得其他職場作為標竿之學習對象。	健康促進
	戒菸久久獎（戒菸人數多、戒菸比率高、戒菸時間久）	職場利用各種管道（如轉介戒菸門診、辦理戒菸班，提供戒菸輔助物品）來協助員工戒菸，使得員工戒菸成效佳、戒菸比率高，戒菸後復抽比率低，戒菸成效卓越。	健康促進健康啟動
	健康領航獎（健康職場成為企業的核心價值，且有佐證資料）	職場高階主管以實際的行動支持健康職場，健康促進的觀念已經被企業內所有員工認同，並成為企業的核心價值。	健康促進健康啟動
	健康管理獎（建立完整、值得供其他職場學習的健促計畫）	職場實施完整全面的員工健康檢查（包含各項癌症篩檢），妥善管理員工健檢資料，並完整追蹤及管理健檢資料，並參照其他職場相關需求，據以擬定健康促進相關計畫或活動，擬定之計畫涵蓋面完整。	健康促進健康啟動
	樂群健康獎（普及至所有員工，有效養成健康生活習慣）	職場推動健康促進各項活動（如健康檢查、運動競賽、戶外自強活動等），普及至全體員工（包括：亞異常及健康之員工）；建立完善傳播健康資訊管道（如海報、簡訊、電子郵件、線上互動式交流等），有效養成員工之健康生活習慣，成效優異者。	健康促進健康啟動
	營養健康獎（員工飲食及營養）	針對員工飲食及營養提供管理及介入措施，有效的改變員工飲食習慣，執行的活動具有創意，成效卓越，員工因而獲益。	健康促進健康啟動
	活力躍動獎（運動及體適能、減重）	職場舉辦運動或體適能相關的活動，員工參與率高，養成規律運動人數增加，執行的活動具有創意，或是減重成效卓越，員工因而獲益。	健康促進健康啟動
年度特別貢獻獎（減重）		針對歷年通過認證且尚未達展延期限之職場，因配合並大力推行國民健康局本年度之健康體重管理政策，因而獲得顯著且具體之減重成效者（意即減重最多公斤數）。	菸害防制健康促進健康啟動

資料來源：摘自健康職場資訊網http://www.health.url.tw/

五、規劃滿足員工健康需求的活動方案

　　目前職場健康促進活動規劃，常以管理階層單方面的認知來規劃活動，較缺乏與基層員工的雙向溝通。如何規劃設計符合不同階層員工需求的健康促進活動，進而提升員工參與活動的意願，首先可經由員工健康檢查瞭解員工健康狀況，針對需要改善的項目，例如能有效改善三高（高血壓、高血脂、高血糖）的飲食營養教育與運動，或透過問卷來調查員工對健康促進活動偏好的訊息，將有助於職場健康促進管理階層人員，選擇辦理適合的活動項目及內容，如提升健康體能的規律性運動，及抒解壓力的心靈舒壓課程，皆能投其所好，較能引起員工對於活動之興趣，將有助於提升員工的參與率。

第七節　職場推動休閒健康管理成效

　　近年來行政院衛生署國民健康局，推動職場「聰明吃快樂動」不遺餘力，主要目標為提升職場員工健康體能，營造健康休閒運動環境，鼓勵員工每天累積達三十分鐘的規律運動，增進體力、強化肌肉、提升健康體能、抒解壓力，達到休閒健康管理。如獲得100年度績優健康促進職場單位，台灣客服股份有限公司於員工餐廳中，設置安全射飛鏢裝置及拳擊手套，讓員工盡情釋放壓力，雖然只是一點點的用心與創意巧思，卻讓健康促進活動更活潑有趣，並與台中市勞工局合作辦理「順手捐發票，免費來抓龍」，將募捐的發票全數捐給台中市視障按摩工會，成立健康按摩服務站，讓員工能適時的緩解壓力。

　　瑞晶電子公司總經理全力支持並率先以身作則，每天下午四點半帶頭繞廠區跑步，以一年一度的運動會3,000公尺競賽為號召，帶動全廠運動風氣，培養員工運動習慣。

瑞晶電子公司運動會，啦啦隊表演也是其中一環
資料來源：摘自2011全國績優健康職場專刊。

　　另外，高雄某一鋼鐵公司員工平均年齡已有45歲，面臨身體老化與
罹患疾病之威脅，高階主管對員工健康非常重視，不但將健康議題列入公
司年度重點管理方針，並營造舒適、溫馨、安全及健康的工作環境，規劃
員工休閒文康中心，中心一樓有籃球場、羽球場、韻律教室、圖書室、身
高體重血壓測量儀器、沙發、書報架，二樓設有撞球台，購置運動設備器
材，多種設施開放給同仁使用，有助於同仁在業務繁忙之餘，聯絡情誼及
抒解壓力。公司也積極推動各項健康促進活動，除了推行每日八段錦運
動，鼓勵員工參加運動社團及騎自行車上下班，提供計步器、發放健康
操及心理舒壓影片，且鼓勵員工參加社區活動，並每年舉辦員工文康活
動，提供健康服務諮詢與資源實質服務及線上平台，並指導同仁做好自我
健康管理。於民國98年度積極推動提升員工健康體能促進活動案，與學術
單位合作辦理一系列健康體能運動、健康飲食、養生保健、體重控制及自
我健康管理講座課程等，並每兩年1次實施全體員工健康體適能檢測，以
瞭解員工健康體能狀況，鼓勵員工培養健康生活型態，因而獲得100年度
績優健康職場－健康啟動活力躍動獎。

職場員工健康體能檢測：一分鐘仰臥起坐　　三分鐘登階──心肺能力（作者拍攝）

結　語

　　隨著時代的變遷，傳統的觀念只是消極的期望員工不生病，這種觀念已不合時宜，企業必須積極的加入員工的休閒健康觀念，以促進員工的健康，創造企業與員工的雙贏局面。

　　面對全球化的市場，未來企業的競爭只會愈來愈激烈，企業必須為員工建立一套有效的休閒健康管理制度，才能為企業帶來活力。而員工本人除了認真工作，更應於工作之餘盡情放鬆，全年無休為工作打拚，並不是好的上班族。每天不停操勞，連機器都會壞掉，何況是血肉之軀，真正有能力的人，是工作時認真工作，休閒時盡情玩樂，釋放壓力，身心才會健康。

　　勞心的朋友，休假時最好到郊區走走、爬爬山、騎自行車等，走出戶外，多接近大自然。而勞力的朋友，可參與一些文藝活動，聽聽音樂、唱唱歌、泡泡湯、散散步等，千萬別整天窩在家裡睡覺喔！

假日爬山有益身心健康（作者拍攝）

問題與討論

1.職場員工常患的疾病有哪些？原因為何？

2.職場為什麼要重視員工健康？

3.您認為工作與休閒哪個比較重要？為什麼？

4.如果你是上班族，你會如何做才能達到工作與休閒之間的平衡？

5.說明職場休閒健康管理推動原則？

🚲 參考文獻

中央社（2011）。「職場減重目標甩肉120噸」，2011年3月28日，取自http://n.yam.com/cna/healthy/201103/20110328028487.html

今日新聞（2011）。「自恃年輕不注意小心成為過勞死高危險群」，2011年3月3日，取自今日新聞http://www.nownews.com/2011/03/03/11391-2693292.htm

王振輝、張家麟譯（2000），Browne, Ken原著。《社會學入門》。台北，韋伯文化。

行政院衛生署國民健康局（2006）。《職場健康促進參考手冊》。

林佩芬（2007）。〈企業競爭力來自員工健康管理〉，《工業技術與資訊》，190(8)，頁24-25。

姚林生（2007）。「職場壓力與情緒管理」，2007年10月23日，取自優活健康網http://w3.uho.com.tw/focus.asp?sid=7&id=86

胡文豐（2005）。「員工的健康　企業的福氣」，工業總會服務網http://www.cnfi.org.tw/kmportal/front/bin/home.phtml

馬魁玉（2007）。《員工休閒活動參與與工作生活平衡關係之研究──以T公司為例》，未出版碩士論文，國立臺灣師範大學，台北。

健康職場資訊網http://www.health.url.tw/

張雅芳（2011）。「逾3成青壯族有三高問題」，2011年3月28日，取自中時電子報。

陳秋蓉（2003）。〈淺談職場健康促進推動與效益〉，《工安環保報導》，18。

勞委會勞工安全衛生研究所http://www.iosh.gov.tw/

慈銘健康週刊（2010）。「管理員工健康，提升企業生產力」，2010年5月18日，取自http://gd.wenweipo.com/?action-category-catid-19

經濟日報（2012）。「生活壓力大健康休閒產業崛起」，2012年5月3日，取自經濟日報http://edn.gmg.tw/article/view.jsp?aid=506423

數位時代（2006）。「2006科技人夏日健檢」，2006年8月15日，取自數位時代網站http://www.bnext.com.tw/article/view/cid/0/id/2649

衛生署（2011）。衛生署新聞http://www.doh.gov.tw

優活健康網（2011）。「癌症連續28年高居十大死因之首 國人該如何為健康把

關？」，2011年5月23，取自http://www.uho.com.tw/hotnews.asp?aid=10342

職場健康促進暨菸害防制輔導中心http://health.cish.itri.org.tw/nosmoking/

Staines, G. L., & O'Connor, P. (1980). Conflicts among work, leisure, and family role. *Monthly Labor Review, 103*(8), 35-39.

Chapter 12

安養醫療機構休閒與運動健康管理

徐錦興

　　第十二章是本書的最後一章；相信各位讀者從第一章讀起，到本章時應對休閒健康管理等相關議題，已經有了更進一步的瞭解。正如同每一本書都有最後一章、最後一頁，生命體也是如此；我們的生命週期，就像是一齣已經預設好的「生、老、病、死」劇本，每位主角用自己的生命力演出不同的劇情。既然「生、老、病、死」的步驟無法改變，我們該用怎樣的心態看待人生？又如果當我們有機會到此安養照護相關職場工作時，又能提供怎樣的服務？詳讀本章，你會對這個議題有更深一層的認識與理解。

第一節　概　述

　　根據聯合國世界衛生組織的定義，65歲以上者稱為老年人（elders）；當一個國家65歲以上人口比率達7%以上者，即是所謂的「高齡化社會」（aging society）；如果老年人口比率達14%，則是「老年社會」（aged society）；老年人口超過20%以上，則已到「超高齡化社會」（super-aged society）的標準。

　　台灣在1993年時，老年人口已達一百四十八萬人，占當年總人口7.1%，也就是屬於高齡化社會。依照人口結構比率計算，衛生署估算在2020年前後，台灣的老年人口將達總人口數之16.2%，也就算是一個老年社會的國家。再預估到2050年時，除了菲律賓以外，全亞洲地區皆將邁入高齡社會；超過半數以上的亞洲國家將邁入超高齡社會，台灣也名列其中。

　　一般對老年的定義是以年紀為區分點；例如在國內所指的老年人，係指超過65歲以上之個體。但在個體的成熟與老化歷程，本就是一個漸進變化的過程，所以我們也很難說某人過了65歲生日的隔天，就一夕之間變

成所謂的老人！

　　在不同的社會或文化上，也對老年有獨特的界定方法；例如，我們普遍認為，「退休族」就是老人。另一種界定方法，我們通常會假設某人當上了祖父母，就是老年人，或是戲稱為「年輕的阿公、阿嬤」。其實當個體在進入中年之後，就會開始出現新陳代謝放緩、身體抵抗力下降、生理或運動機能不如年輕時代活躍等特徵；在身體外貌上也會出現一些變化，如皮膚失去彈性、白髮蒼蒼、齒牙動搖等現象。不過，由於現代醫藥的發達與生物科技的進步，老化似乎可以獲得一些「隱藏」，讓現在的老年人看起來不會如記憶中的銀髮族那般的蒼老。但是不論如何喬裝，到生命的終點前，我們還是免不了會出現「老年症候群」，進而逐漸流失生命力！

　　所謂「老年症候群」是指老年人身上會出現某些難以符合個別疾病診斷的臨床表徵，這些表徵包括步態不穩、移動不良、失禁、認知功能不全等；這些不可逆的過程，會讓個體出現更明顯的衰老和失能現象。如當老年人出現下列五種狀況中的三種時，即被判讀為衰老；這五種狀況為：不明原因的體重減輕、肌力不足、行走速度緩慢、經常疲倦和活動力降低（陳亮恭，2012）。衰老，也是導致老人跌倒的主要原因之一；而因跌倒後產生不良後果的案例，時有所聞！衰老加上慢性疾病，可能會加快個體喪失日常生活自理的能力，而提高了入住長期照護機構的可能。

　　在我國醫療保健與長期照護服務體系中，係以家庭照顧為基礎，並且結合到公共衛生與預防保健、急性醫療、復健及後續服務等政策，並分別擬定國民保健計畫、醫療網計畫及長期照護中長程發展計畫；讀者可以參閱圖12-1以瞭解其中關係。台灣目前高齡人口比例約為10%，長期照護之重要性將隨老年人口的增加而更顯重要。根據世界衛生組織的推估，平均每個人在一生中需要長期照護（包含居家照護、社區照護和機構照護）之時間約在七至十年之間，更突顯長期照護的重要程度。儘管現代醫

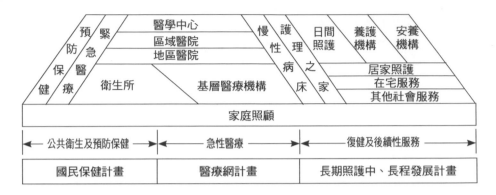

圖12-1　我國醫療保健與長期照護服務體系之政策圖

資料來源：行政院衛生署。

療科技日新月異，但是個體老化仍是一個不可逆的過程；除了延長個體健康，讓疾病延後出現等積極做法外，長期照護仍是高齡族群照顧體系中一個不可或缺的做法。這部分對每個人都相當重要，因為你我都無可避免地面對老化所帶來的嚴峻挑戰！

延長個體健康、延後疾病發生：疾病壓縮理論

　　對照國人平均壽命，不難發現現代人的壽命有愈來愈長的趨勢；問題是，活得久就是活得好嗎？這是一個見仁見智的問題，不過，大多數的人都會同意，活得好會比活得老更重要；如果活得老，但卻要長時間臥病在床，並不是件愉快的事情。這個概念，也就是「健康年歲」（healthy life years）；相對於以往所使用的平均餘命（life expectancy），世界衛生組織近年提出一個新的壽命界定名詞，稱為「健康年歲」。所謂健康年歲，就是指在某個地區之民眾可以擁有健

康的、沒有殘疾的健康歲月。成功老化，應該指的就是健康年歲！

疾病壓縮理論（The compression of morbidity）就是強調老年歷程中健康與疾病關係的一個理論；疾病壓縮理論係由史丹佛大學醫學院教授James Fries提出，Fries倡議人們應該能夠延後重大疾病或殘疾發生的年齡，也就是我們可以將重大殘疾在一生中所占的時間或比例加以壓縮。當個體進入晚年時，經由疾病壓縮過程，減輕殘疾拖累之苦，讓老年人活得老、又活得好。

就是因為Fries認為老化機制可以被修正具有可塑性，所以當Fries在1980年提出疾病壓縮理論後，激發更多人思索如何隨著壽命的延長，縮短疾病所導致的虛弱期或殘疾期；也就是讓人活得更健康、更有尊嚴，這也就是疾病壓縮之真義。

其實在全世界現今疾病型態，已經從一世紀以前的急性傳染病逐漸轉變為慢性病；而所謂慢性病的，就具有「慢慢發作」的特性。但是這些我們所熟悉的慢性病，如心血管疾病、動脈粥狀硬化、癌症、肺氣腫、糖尿病、關節炎和肝硬化等，都會隨年齡增長或生活型態改變而出現，而其結束的方式就是失能或是死亡。你我努力的方向，就是想辦法降低慢性病的風險因子，讓疾病發生或失能現象延後發生，也就是壓縮疾病所帶來的種種負面影響，讓老化更成功！

 第二節　照護服務與安養醫療機構類別

相較於年輕族群，個體在老化的過程中，一定會需要更多來自外界的照顧；所以這也是老年人的健康照護、休閒管理與運動保健等課題相形重要的原因。上述所談到的課題，也都包含在長期照護服務之中；所謂

老年人需要適度的運動以維持身體機能

「長期照護服務」，係指針對需長期照護之病人或老年人所提供一套綜合性、連續性的全方位服務模式。

長期照護服務具有「以生活照顧為主，醫療照護為輔」之特質，服務內容包含針對需求者所設計的預防、診斷、治療、復健、支持、維持及社會等之服務，藉以提升個體的日常生活活動能力（如進食、沐浴、穿衣、排泄、身體活動等）。多數目前接受長期照護之個體多為老年人，如需要生活起居照料者；也有部分腦部疾病、心臟血管疾病及骨骼系統疾病等慢性病人，或生理及心理失能者。惟本書係以休閒與運動管理為主軸，故在討論內容，大多設定以能自行活動的個體為主；讀者若需其他資訊，建議可參考相關書籍。

一般而言，從長期照護服務的觀點，將老年人的健康照護場域簡單地區分為以下三類：

一、居家式照護

　　所謂居家型的長期照護，整合居家照護與居家服務的模式，即是在家老化（aging in family）的概念；在家老化是較符合人性需求的老化過程，特別是在華人社會中，居家老化的觀念可說是根深柢固。居家老化可以獲得家人直接的支持與協助，特別在台灣鄉間的大家庭，依然存有「家有一老，如有一寶」的觀念，老人家相對而言可以得到更好的照護。但是當今社會結構已經趨向於「折衷家庭」，都會區中小家庭的比例又急遽上升，居住於都會區或留在鄉下的老年人，所能獲得的照護之質與量不比以往。雖然國內可以引進外籍看護作為居家老化的主要看護者，相對地，看護者良莠不齊的人力素質或參差不齊的照護品質，可能也會引發另一波社會照護的問題。

二、社區式照護

　　顧名思義，社區型的老化歷程，主要發生於在地社區，亦即是一種在地老化（aging in place）的概念。在地老化的實務做法如當地社區所提供的日間照護或日間托顧，同時也可以提供技術性的醫療服務或一般個人照護服務。其中又因種類的不同，而有不同的服務模式，如送餐到家、日間照護、居家護理、老人關懷據點、長青學苑、樂齡大學等。但因個體間需求落差、服務規模大小、居住所在地之城鄉差異等因素，導致參與的老年人感受程度不一，而這部分也是公部門亟欲努力的方向。

三、機構式照護

　　比起前兩類的老年人，需要專業機構提供協助的個體，健康情狀可

能會稍差些；例如護理之家等類型的安養機構，留住的老年人，需要專業醫療照護的比例會比較高。而這種機構老化（aging in institution）的做法，也有其優勢與限制；優勢是機構老化可以提供更專業的安養及養護，但由於國人對安置老化機構總有其刻板印象，總認為居住於機構內的老人是較為弱勢的一群，無論是在生理上或社會上，甚或經濟上的面向。如何對機構去標籤化以建立社會大眾對機構老化的正確概念，也是政府值得努力作為的方向。此外，依據「老人福利法」與「護理人員法」之規範，機構式照護又可區分為養護機構與護理之家兩大類；前者是屬於非技術性護理性質的場域，後者則強調技術性護理的重要性；若以權責管理機關區分，養護機構是社政單位負責，而護理之家則為衛政機構管轄。再依住民的身體機能與機構所提供的照護功能之不同，目前台灣的機構照護可分為：

(一)安養機構

安養機構是老人福利機構的一種，收容的對象是無重大疾病、生活可自理的老人；或是以安養自費老年人，或留養無扶養義務之親屬或扶養義務之親屬無扶養能力之老年人。安養機構可以提供一般性保健服務，也有醫護通報系統，但不得從事醫療行為；相較於其他機構，安養機構擁有較寬敞的運動休閒環境空間與活動機會。

(二)養護機構

養護機構同樣也屬於老人福利機構之一，收容的對象是需要部分生活協助，但無需技術性護理服務需求之老年人。養護機構設有專職醫護人員，可以依住民的重大傷病處方箋，提供簡易的醫療照護，如提供鼻胃管或尿管的插管服務。現今的養護機構都能提供適當空間，讓住民進行物理治療或休閒活動，也有提供陪伴服務，以達到類似復健的目的。

(三)長期照護機構

此亦是屬於老人福利機構,收住的對象是罹患長期慢性疾病、生活上需要更多協助或是醫療照護的老年人;長期照護機構需能提供二十四小時醫療照顧服務。長期照護機構之功能類似護理之家,不同之處是機構負責人可不必是護理人員,所以申請設立時,需向所在地之社會局(處)申請。

(四)護理之家

護理之家之設立,須向所在地的衛生局申請,其性質已經是護理機構;目前的護理之家多為醫院附設,但也有獨立型態的機構。護理之家的收住對象主要為罹患慢性病且需長期護理之病人,或是出院後需繼續護理之病人,如已插有管路(如尿管、氣切管或胃管等)的老年人。護理之家的規範較為嚴謹,如必須能提供二十四小時醫療專業照護、住民收案後四十八小時內必須完成醫師診察程序、每月需由專科醫師診察一次以上;且機構內的照護工作多由護理人員負責。

整體而言,在台灣的在醫療照護網絡中,包含急性醫療、慢性醫療與部分的長期照護;而在生活照護的部分,則有安養服務與部分的長期照護服務;所以長期照護服務明顯地橫跨醫療照護與生活照護兩大區塊。有關醫療照護與社會照顧的互動關係,讀者可以參閱**圖12-2**,以瞭解其中的範圍與界定。而在社區式與機構式照護所提供服務模式中,又可區分為專業技術與一般服務;專業技術的部分如醫療、護理、物理治療、營養、運動、活動指導等皆屬之,而一般服務泛指其他日常生活上的協助。本章所採討的機構類型的休閒管理與運動保健,泛指社區老化與機構老化兩大類型的專業服務,特別著重於尚能自主活動的老人族群。在1991年政府頒布「護理人員法」(此律法被視為是設立護理之家的法源依據)、1998年

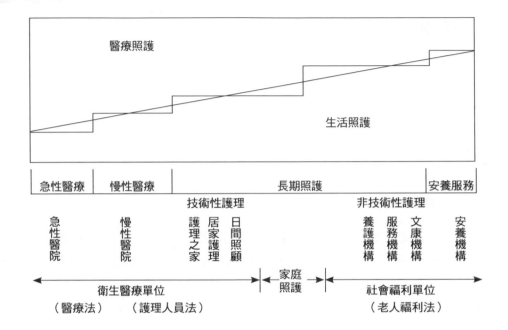

圖12-3　醫療照護與社會照顧之互動關係

資料來源：行政院衛生署。

「老人長期照護三年計畫」實施後，全國各地各式護理之家迅速增長，可提供老年族群另一種服務模式的選擇；但也因其成長過速，其中的休閒規劃、運動保健模式尚待更多專業人員積極開發，這也是目前執行現況上值得注意的地方。

病友團體：另一種支持系統

　　在安養醫療機構中，住民可以得到全面性的照護；但是居家照護過程中，都得要單打獨鬥地面對老化與疾病醫療等議題嗎？

　　台灣就有另一個成功經驗：廣設病友團體！病友團體的設立目的，就是要提供罹病的病患們一套完善的支持系統；其主要的功能有：

1. 提供衛教諮詢服務：透過團體衛教，醫療團隊可以提供完整的醫療及相關諮詢，以幫助患者瞭解治療方法與自我照顧知識與技巧。
2. 強化病友的自我管理技巧：透過衛教師與病友間的互動以及經驗分享過程，可以強化個人健康管理技巧。
3. 連結人際互動、提升情緒支持功能：透過病友間相互鼓勵與支持，可以提升適應生活中面臨的身、心、家庭的問題之能力；病友之間彼此分享與分擔的歷程，也有助於抒解個人情緒困擾。

　　總而言之，病友團體扮演著傳遞正確醫護資訊、降低罹病所產生的壓力，並強化自主健康管理的行為。

　　糖尿病友團體可說是台灣在控制慢性疾病上的成就之一；行政院衛生署國民健康局自民國93年起，即積極鼓勵地

一起運動、相互支持，是病友團體特色之一

方成立糖尿病友團體，民國97年輔導病友團體中加入高危險群之健康促進計畫，也就是現今大家熟知的糖尿病支持團體。目前台灣共成立四百八十三個糖尿病支持團體，近五萬糖尿病友、高危險群及家屬加入（國民健康局，2012）。目前國內大多數糖尿病友團體是由各大醫院協助成立，近年在國民健康局的輔導協助下，陸續成立社區糖尿病友團體；無論在醫療機構或社區公衛系統運作的糖尿病友團體，並以辦理各項活動（如衛教講座、運動課程、聯誼活動或聚餐等），達到協助糖尿病友建立健康的生活模式之目標。

第三節　安養醫療機構休閒規劃與運動指導實務

休閒是我們日常生活的一部分；事實上，休閒也是維持個體身心健康的重要方法之一。正當的休閒能讓我們受益良多，特別是在教育、抒發壓力、減輕身心疲憊，甚或促進健康，都有其不可輕忽的成效。從更廣的角度，不僅是成年人，生命週期中的每一階段、每個人都需要休閒；而從更高的角度，提倡參與正當休閒活動，不僅對個人的身心健康有其實質的成效，對家庭、社會、國家也都有所助益。

對銀髮族而言，正當的休閒活動，可以讓老年人保有生活重心，也能藉此活化身體各項機能；更重要的是，藉由學習、參與休閒活動的過程，使休閒成為生活的一部分，進而提升生活品質。

不論是居家照護的老年人或在安養醫療機構內的住民，休閒活動幾乎是每一天中最重要的行程；原因無他，因為此時的老年人多已是「完全退休」狀態，所以在每天的行程規劃中，都可以符合休閒的基本要素：自由時間內的自我規劃之活動。

　　雖說此階段的老年人有充裕的時間可以從事休閒，但是也會受到其健康狀況的限制；換句話說，也就是身體活動能力可能就是限制休閒選擇的最大要件。此外，在機構內生活的住民，也會因為機構所提供的空間大小與設備多寡，進而影響到其休閒參與之質與量。

一、休閒規劃與方案設計

(一)一般安養醫療機構所提供之休閒選擇

　　活動指導員（activity coordinator）是負責活動策劃與執行的專職人員；欲進行安養醫療機構內休閒方案規劃時，首先必須先瞭解機構內可用資源。一般來說，安養醫療機構所提供的休閒選擇多為：

◆依附院內設備的休閒活動

　　如書報室、棋奕或麻將室、電視或卡拉OK之視聽室、桌球或撞球等室內運動空間、戶外槌球場等運動空間等。

◆依附活動辦理的休閒活動

　　這部分又可區分為院內自行辦理與院外機構共同辦理的活動。院內自行辦理的活動多為固定時程辦理的活動，如節慶活動（如新春、端午、中秋、重陽等聯歡活動）、每月的慶生會、院民運動會或趣味競賽等。而與院外機構共同辦理的休閒活動，則多為不定期的活動類型，主要是來自社區協會、各級學校、民間宗教團體的協助，結合各團體的人力與物力資源所共同辦理的休閒活動。

(二)安養醫療機構規劃休閒活動時之原則

　　在安養醫療機構內進行休閒活動規劃與設計時，最常遭遇的難題除了住民自身的身體活動能力受限外，其實還是會受到機構內空間規模大小

的影響；但摒除這些條件外，活動指導員在規劃安養醫療機構內休閒活動時，建議應留意以下數點原則：

◆ 活動目標

活動的預期成效，應該是優先被設定出來；在設計活動內容才有依循的方向，也才不會有休閒只是為了「殺時間」的迷思。活動目標可以是一個簡單的設定，例如讓參與者能感受到醫護人員的關懷；或者是有較高階的治療或教育功能，例如能多認識兩位新朋友、能認識食物的分類與營養等。通常活動目標必須在規劃休閒活動前即加以設定，爾後再確定其他的活動內容。

◆ 參與對象

機構內的休閒活動，大多以居住於機構內的住民為主；不過，即使是住民本身，也會因為其身體活動能力或健康狀況、教育程度等因素，而應有不同的活動預期成效。除了機構內的住民外，也可以設定是和住民的家屬共同參與的休閒活動；此外，亦可以將參與對象擴及機構外的民眾，如各級學校關懷性的社團學生、宗教團體成員等。

◆ 活動適性

相對於活動目標的設定、參與對象的邀請、活動時間與地點的選擇等條件，活動內容則會影響到參與者的滿意度；所以，活動適性與否，相對地就非常重要。基本上，休閒活動都可以讓參與者得到身心舒暢的效果，但是如何將這個效果放大，就是取決於活動的適性。活動適性與否包含活動流程安排是否合理順暢？是否能有效率地運用場地設備或相關人力資源？活動進行中是否能照顧到每一位參與者，並且讓每一個人都有被重視的感受？活動的強度可以有強化的效果，但是又不會有「傷害」的副作用？

◆活動時間與地點

如果在機構內實施休閒活動，其辦理頻率可以提高到以「半天」或「天」為單位，策劃簡易的休閒活動。如與其他機構共同辦理的活動，或是到機構外的活動，其頻率或許可以再低一些，例如每週一次或每月兩次；除了能確保活動品質外，也顧及參與者的身心負荷。在活動地點的設定上，機構內算是較為固定化的活動空間，而機構外的活動地點則可以選擇醫院、社區活動中心、學校、圖書館、寺廟或教堂等；但是在規劃前，活動指導員還是需要事先考察活動地點是否合宜，如活動地點遠近與大小、無障礙設施以及交通便利性等因素。

◆活動設備與經費

休閒活動可以是靜態的休閒，如閱讀或唱歌；也可以是較為動態的休閒，如槌球或旅遊。但不論是靜態或動態休閒，活動中可用的設備，都會影響到活動規劃設計的內容。活動指導員必須要事先加以檢核可用設備的種類、項目與可用度，以免發生需要臨時調度的困境。此外，活動經費也會影響到活動規模；如在機構內所從事的活動，大多已編有預算執行，而機構外部活動，則可以透過募款、招募志工等方式，辦理更優質的休閒活動。

◆其他注意事項

各項休閒活動規劃時，也能配合節慶，以提升住民的參與度；所以，各項休閒活動規劃時，應訂有年度計畫。其他如宣導或邀請家屬共同參與，也都需要事前準備。此外，設計此類休閒活動時，也需留意活動性質的特殊性，如避免政治活動與不恰當的商業行為，以免家屬質疑活動的正當性。

安養醫療機構中的Key Person：Activity Coordinator

　　在國外的安養醫療機構中，除了一般的醫師、護理師與衛教師、營養師、看護人員外，通常還會編制「Activity Coordinator」之類的人員，從事各項活動的指導；國內或翻譯為「活動指導員」或「活動輔導員」。

　　如果Activity Coordinator的工作是以規劃與指導現場活動為主的話，以「活動指導員」稱之似乎較為恰當。以機構內的活動指導員為例，主要工作是規劃休閒活動與從事現場指導，並且應在活動期間詳細記錄活動參與者的各種表現，並將觀察所得的結果和醫療照護團隊討論，以瞭解住民的身心狀況及行為表現。

　　此外，Activity Coordinator有時候也要從事協調或輔導的業務，此時則是扮演「活動輔導員」的角色。以病友團體為例，活動輔導員係為輔導機構與團體間的溝通橋梁，並且協助病友團體能正常地運作。通常，活動輔導員需能熟悉社區的資源，並具備有良好的溝通協調能力與輔導技巧。

　　不論是活動指導員或輔導員，在一個機構或團體內，都是扮演指導與輔導的角色；事實上，也是這類活動中的重要人物。在國內部分的安養醫療機構中，已有聘用「運動指導員」從事運動指導的工作，事實上，這也就是

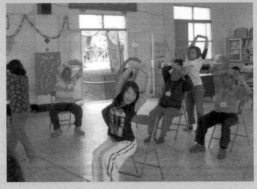

一位優秀的活動指導員能鼓勵周遭的參與者加入活動行列

Activity Coordinator的角色。姑且不論其名稱為何，提供住民或病友一個參與休閒、抒解情緒、活動筋骨、達到提升生活品質的作用者，就是這位Key Person的重要使命！

二、運動處方與建議

　　既然老化是一個無法避免的生命歷程，我們可以採取更積極的態度加以面對，這也是為何世界衛生組織極力倡導「活躍老化」（active aging）的用意。換另一個角度思考，到目前為止，也沒有任何一種方法可以完全停止生物的老化歷程，但是，我們還是要能想辦法減緩老化的速度，或是讓老化的歷程更為「正向」；這樣的概念對於在安養醫療機構的住民或是一般老年人都相當重要！已經有先前的研究證據顯示，只要能在機構內實施規律的運動（或身體活動），就能改變原先的坐式生活型態；並且透過運動的歷程，達到避免負面生理影響、降低慢性疾病與失能，以提高生活品質。相關的研究證據顯示，老年人參與規律運動與身體活動，也能提高心理健康與認知功能的好處。

　　居住於安養醫療機構內的住民，因為居住環境與活動空間的限制，生活型態可能會日趨靜態；所以藉由提高身體活動量以改變生活型態，應該是一個可行的方向。美國衛生及公共服務部（HHS）在2008年發表「美國國民體力活動準則」（2008 Physical Activity Guidelines for Americans），指出所有成年人應避免靜態或完全个活動的生活型態；並倡議「有動總比沒動好」的概念，強調無論個體完成多少量的運動，都應該能獲取到健康益處。如果將此行動套用於安養醫療機構內的住民，機構的活動指導員應該要落實住民規律運動課程，並且應當鼓勵住民積極參

與運動。至於如何設定運動強度、運動次數、運動持續時間以及何種運動，我們將在下一段中討論。

規律運動對高齡者的身心健康效益

根據美國運動醫學學會的推論，只要個體能從事規律的身體活動或運動，就可以降低許多慢性疾病的風險，包括：

- 心血管疾病　• 中風　• 高血壓
- 第二類型糖尿病　• 骨質疏鬆　• 肥胖
- 直腸癌　• 乳癌　• 認知失調
- 焦慮　• 憂鬱症

若以強化身體活動作為慢性疾病的治療或管理手段，運動還是有其效果；這些慢性疾病通常會發生在老年人族群上，包括：

- 冠狀動脈疾病　• 高血壓　• 周邊血管疾病
- 第二類型糖尿病　• 肥胖　• 高膽固醇血症
- 骨質疏鬆症　• 關節炎　• 跛行症
- 慢性肺阻塞疾病

身體活動或運動也有其臨床診療指引（Clinical Practice Guideline）上的意義，如：

- 憂鬱症　• 焦慮症　• 失智
- 疼痛　• 充血性心衰竭　• 暈厥
- 中風　• 下背疼痛　• 便秘

資料來源：Chodzko-Zajko, W. J., Proctor, D. N., Singh, M. F., Minson, C. T., Nigg, C. R., Salem, G. J., & Skinner, J. S. (2009). Exercise and Physical Activity for Older Adults. *Medicine & Science in Sports & Exercise, 41*(7), 1510-1530.

　　運動對促進身心健康有其一定的效益，那不妨將運動視為是一種藥方，這就是美國運動醫學學會所提議的「Exercise is medicine」用意。如果我們將運動視為一種藥方，就需要有更明確的用藥指引，也就是「運動處方」。一套完整的運動處方需要包含幾個要素，分別是運動強度、運動持續時間、運動頻率和運動型式等；當然，針對不同的改善目標（如改善心肺功能、強化肌力或增進柔軟度等），就會有不同的運動處方設計。

　　一套運動處方，主要包含四項要素，分別是：Frequency（運動頻率）、Intensity（運動強度）、Time（運動時間）、Type（運動型態）等，以上的四個運動要素，取其英文單字的第一個字母，形成了FITT運動處方原則。對一般健康成年人而言，FITT是一套很受用的運動指引；但因為居住於安養醫療機構內的老年人或參與病友團體的病友們，其健康狀況或體適能較差，則在引用FITT原則時，需適度地改變其中的條件；最重要的是，必須在醫護人員監督之下進行。以下為健康成年人與老年人或慢性病友之運動指引對照表（**表12-1**）。

表12-1　健康成年人與老年人或慢性病友之運動指引對照表

指標	運動指引	
族群	健康成年人	老年人或慢性病友
Frequency	每週三至五次	視情況，每天可執行數次
Intensity	運動強度約為最大心跳率（220－年齡）之60～85%；或是相當於剛開始出汗或呼吸加深加快的時候	運動強度宜降低，約為最大心跳率60%左右即可；且應時時留意參與者的身心回饋，避免過度勉強
Time	運動持續時間建議應介於十分鐘至一小時之間	運動持續可以用「分鐘」為單位，一般建議在十至十五分鐘間就要有一定的休息時間；且出現不適的徵兆時即應停止運動
Type	使用多肌群或大肌肉的有氧運動，如跑步、游泳、自行車、舞蹈、球類運動等；這部分也和個人的喜好項目或先前運動經驗有關	雖然建議以大肌肉的運動為主，但是亦可以加入平衡動作訓練；運動類型則以慢速、平地活動為主，如太極拳、瑜伽、養生操等

　　此外，根據美國運動醫學學會針對「65歲以下健康成年人」以及「65歲以上老年人或65歲以下但有慢性疾病者」，也都提出不同的運動建議；分別如**表12-2**所示。

　　最後，在設計安養醫療機構住民的運動處方（特別是身體活動力不佳的老年人），需要能掌握一個重點：改變坐式生活型態！幾乎所有對行動不便、身體機能嚴重老化的老年族群之建議（如美國運動醫學學會之醫學聲明、美國政府2008年頒布的美國身體活動準則、國內國民健康局的建議），皆強調「避免坐式生活或完全不活動的生活型態」的重要性。避免坐式生活型態並非消極的說法，因為受限於身體活動能力，我們實在無法要求已經需要長時間休養的老年人可以像年輕人一般地參與規律的運動；只能在減少「完全不動」的條件下，鼓勵他們可以從事任何形式的身體活動。也就是說，當我們面對的是需要長時間休養的老人家時，一個基本的原則就是讓他改變生活型態，並且檢視增加身體活動後獲取健康益處，以強化其動機。最後，活動指導員可以設定「每週150分鐘的身體活動量」的活動時間，這也是目前國民健康局對銀髮族身體活動量的建議標準！

表12-2　美國運動醫學學會針對不同年齡層的運動建議

指標	運動建議	
適用族群	65歲以下健康成年人	65歲以上老年人或65歲以下但有慢性疾病者
有氧運動	5天30min@中度心肺適能運動 3天20min@高度心肺適能運動	5天30min@中度有氧運動 3天20min@較高度有氧運動
伸展運動	每週兩次、每次8~10部位、8~12循環伸展運動	每週2~3次、每次8~10部位、10~15循環伸展運動
輔助運動		平衡運動加身體活動計畫

規律運動對健康有益，但是何謂「規律運動」？

　　擁有規律的運動習慣，對個體的健康有顯著的效益，這部分已經累積相當多的實證數據，也獲得全世界科學家、醫師、公衛部門的認同；但是，對「規律」運動的界定，則可能會根據不同的研究目的，而有不同的定義。其中的變化主要是因「運動」這個主體，包含運動頻率、運動時間及運動強度三個要素；而此三要素間不同的組合，又會產生不同的操作性定義。最常被引用的規律運動定義是你我所熟知的「333」，爾後又根據此定義，發展出「531」、「111」、「357」等各國的運動建議量。新近調查或規律運動建議量，不約而同地將週期定義的更清楚，所以出現了四位數的建議量，如「7330」、「7715」、「7615」，在此將一併列出供讀者參考。

一、以「333」為基礎之規律運動定義

(一)333

　　這是我們最熟悉的規律運動之定義，第一個3是每週至少要運動3次，第二個3是每次運動至少30分鐘，第三個3則是運動時最大心跳率至少要能達到每分鐘130下以上（因為要能精準測量到運動時心跳率有其實際上的困難，亦有學者建議只要運動時會喘、流汗，應該也是達到130的標準）。行政院體育委員會每年辦理運動城市調查，就是採行「333」作為國人規律運動之定義。此外，根據運動量可累計的觀念，台灣也推出「210」、「150」的運動建議量。

◆210

　　這是教育部針對在學之兒童與青少年所制訂的「活力210」策略，也就是說每一位學生都應該達到每週中高強度運動量達到210分

鐘以上的標準。每週210分鐘，亦即平均每天運動30分鐘，或者是每週可以有三次以上的機會，每次可以運動超過1小時，累計時間也可以達到210分鐘。

◆150

與210的概念相同，這是國民健康局針對社會人士（尤其是中高年齡族群）的每週運動建議量；相較於210，150的運動總量當然比較低些，然而，這也較能契合中高年齡族群的實際需求。

(二)531

這是丹麥政府對該國國民的規律運動建議；數值5是指每週至少運動5次，3是每次運動時間至少要達到30分鐘以上，1則是指運動時的心跳率應至少要達到110下／分鐘以上。

(三)111

這是美國政府的規律運動建議量，強調運動量也可以「分期付款」的概念；第一個1是每次步行至少10分鐘，第二個1是活動期間之心跳速率至少可以達到110下／分鐘以上，第三個1則是每天早上、中午、晚上都最好能步行一次以上。這個建議量後來也引進學校系統中，許多學校都導入「10-10-10」的策略，也就是強調學生每天在校期間，應能利用早上正式上課前10分鐘、午餐過後10分鐘、放學離校前10分鐘進行各項身體活動，以達到身體活動總量每天30分鐘的最低要求。至於為何「10-10-10」一定要學生在校期間完成，原因是多數美國的兒童與青少年返家後，大多變成沙發上的馬鈴薯（Couch Potato，意指固定在沙發上觀看電視或操作電腦的靜態生活）。

(四)357

此為中國大陸的建議量；第一個3所指的是每天至少能步行3公里且運動時間應在30分鐘以上，5所指的是每週運動次數應達5次左右，

7則是指運動強度約莫能達到「運動心跳＋年齡＝170」的標準。相較於其他各國，中國大陸所訂的規律運動準則似乎較為詳細；而且不論在運動持續時間、每週運動頻率、運動強度上的要求，都比較「嚴格」些。如果將中國大陸的規律運動建議量和美國政府的部分比較，就可以發現因為國情的不同，也會反應在規律運動量的建議上呢！

二、強調每週七天的規律運動建議

(一)7330

　　此定義與「333」相仿，第一個數值7，即是加強一週7天的界定期間；所以7330代表的意思是「7天內至少要能運動3次，每次運動時間應該要超過30分鐘」。韓國即是以7330為規律運動人口的評判標準。

(二)7715

　　每週7天、每天都能至少運動15分鐘以上，即符合7715規律運動。此一「7715」數值，是台灣研究團隊在規律運動與健康促進議題上的重大突破；根據溫啟邦教授團隊研究發現，只要每天規律運動15分鐘以上，就可以降低14%的死亡率，並且可延長3年壽命。

(三)7615

　　「7615」的定義類似「7715」，強調每天運動時間至少要達15分鐘，每週6天，所以一週的運動累積量可達90分鐘。

三、休閒運動前的準備與注意事項

　　雖然我們完全肯定規律運動或身體活動對個體健康上有其正向成效（即使對不便於行的老年人們），但是在執行運動計畫之前，活動指導員還是必須經過審慎評估的過程。就像對一般民眾進行健康體適能檢測之前，我們會先以PAR-Q（Physical Activity Readiness Questionnaire，體能活動適應能力問卷）檢視參與民眾的運動能力；相同地，在執行機構內住民的休閒活動或運動計畫時，我們也必須先有類似的做法，以確保參與者的安全無虞。

　　執行安養醫療機構內運動計畫之前的監測工具，主要包含健康篩檢表和銀髮族功能性體適能檢測（Senior Functional-Fitness Test, SFT）兩大部分。填答健康篩檢表，主要的目的則是要確實瞭解參與者的健康概況，藉由填答者簡易的勾選及醫護團隊專業的評估，以確認是否可以繼續從事相關活動。下一步驟是動態的評估，也就是銀髮族功能性體適能檢測。所謂銀髮族功能性體適能檢測包含以下數個項目，每一個項目都有其對應指標與建議範圍值，讀者可參照**表12-3**。

表12-3　銀髮族功能性體適能檢測項目與對應指標

對應指標	部位	檢測項目
身體組成		身體質量指數、腰圍
肌耐力	上肢	30秒手臂彎舉
	下肢	30秒坐站
柔軟度	上肢	椅子坐姿體前彎
	下肢	雙手背後相扣
敏捷性		2.44公尺坐走
動態平衡		單腳站立
心肺耐力		2分鐘原地屈膝抬腿

　　其實銀髮族功能性體適能的檢測項目，也可以引用到日常規劃的運動內容中，藉由簡易的動作要求，讓機構內的住民可以嘗試著強化日常活動中所需之功能性動作表現（functional performance）。這類功能性體適能運動，可讓老年人去除生活上的不便，特別是在日常生活中所需的身體活動能力；事實上，對生活品質的提升也是最為明顯。

　　在安養醫療機構之老年住民，一般都是上了年紀，大部分住民年齡都超過65歲；此外，也有部分的住民可能也同時罹患多項代謝症候群或其他老年症候群疾病。而當我們強調實施身體活動的益處時，可能也必須留意在某些情況下，運動可能帶來的「副作用」！所以，如何能在兼具獲取運動的效益、又能避免運動所造成的不良影響，是機構內活動指導員應該留意的事項。以下數點提醒，就是針對活動指導員在設計運動時，特別是針對老年症候群及一般代謝症候群之老年人，應避免之事項：

1. 運動程序需完備，並要有較長時間的熱身運動後，再進入主運動；主運動後，一定緩和運動，以避免突然停止所造成的低血壓。

2. 熱身或緩和運動階段時，指導者必須兼顧到身體各主要部位運動時間的分配；且須遵循先運動大肌群、再進行到小肌群的原則。

3. 在熱身運動與緩和運動階段，可以多設計多樣化、趣味化的伸展與柔軟操的動作；除了能達到強化柔軟度的效果外，也能激發參與者的動機。

4. 在肌力訓練的過程中，要提醒參與者保持正常呼吸，避免憋氣動作；尤其要留意因過度用力而引發血壓不正常升高。

5. 在運動過程中，活動指導者要時時留意到參與者的肢體活動範圍，避免過度運動，或超出原關節可負荷的程度。

6. 避免在一早就從事肌力訓練，特別是有風溼性關節炎等的住民，可能因晨間時關節僵硬，而引發更劇烈的疼痛。

7. 對患有糖尿病的住民，應留意四肢的保護，特別是因下肢周遭神經病變可能引發腳部受傷但還不自知等問題。此外，應教導病患瞭解低血糖會出現的症狀，如有出現冒汗、頭暈、意識不清等情形，應即時補充糖分，以避免低血糖現象。

8. 對於體重過重或肥胖的住民，指導原則需留意在運動中可能發生體溫過高或脫水現象；選擇合宜的運動環境，並適時補充水分，就可以降低發生的機率。

9. 對患有骨質疏鬆症的老年人，則要避免高強度衝擊性的動作，也要留意肢體過度扭轉可能造成的傷害。

10. 對患有慢性阻塞性肺病（COPD）的老年人，可以鼓勵從事較短時間、較高頻率的低衝擊性運動；如每天多次，但一次只需三、五分鐘的步行運動。

生活技能的訓練也可以融入休閒活動中

芬蘭老人的狂語？「臨終前兩週才躺在床上」

　　在本章前半部，我們提討論到「疾病壓縮理論」；這個理論用意甚佳，但是，理論歸理論，現實生活裡有多少人可以達成？

　　不過，在地球的另一邊，就真的有一個國家認真地在推動這個理想，而且還頗具成效！這個國家就是芬蘭。

　　在網路的搜尋引擎上，當你輸入「芬蘭活躍老化學習」，就應該可以搜尋到一部公共電視的獨立特派記者的系列報導，內容就在描述位於芬蘭佑華斯克拉（Jyväskylä）這個城市的努力：為當地老人家的活躍老化所做的努力！

　　芬蘭和台灣同樣是人口快速老化的國家，但是和台灣政府不同的是，芬蘭將政府預算用在「預防」層次上似乎較為積極；這和我們編在「治療」的健保預算上的做法大不相同。芬蘭政府依據法律發展運動政策，特別著重在實施多樣化且大規模的高齡者運動與健康促進方案；各項政策中尤以「Strength in Old Age」方案之成效最為顯著；例如在佑華斯克拉這個城市中，市政預算每年就編列2%的經費，以推動老人運動保健政策。如影片中所述，佑華斯克拉市政府一年聘請十三位運動教練、四十位物理治療師、七十位領時薪的體育科系學生，指導當地老人從事適當的運動。

　　從影片中你可以看到在專為老人設置的公立運動俱樂部裡，已經算是高齡的老先生和老太太們，透過專業指導和練習，竟然可以翻滾、跳躍、翻筋斗、在吊環上倒立；事實上，這些動作可能你我這輩子都沒有嘗試過！

　　芬蘭人的想法，如果老年人從運動中獲得健康，那用在醫療上的費用自然就會變少！

其實在安養醫療機構的住民同樣地可以透過個人化的運動處方與專業指導，從中獲得健康；縱使「健康成效」無法立即性的量化，但是「他山之石，可以攻錯」，芬蘭的成功經驗，應該可以複製到國內造福老年人。

引用這部影片的一句話：

「只有臨終前的兩星期，才躺到床上過日子！」

這應該不是狂語，而是芬蘭老人的豪語！

事實上，這現象就是「疾病壓縮理論」的精神；芬蘭老人做得到，勇敢的台灣人也一定做得到！

 結　語

本章主要在探討安養醫療機構的休閒規劃與運動指導，其中亦針對數個「成功老化」的理論與實例進行討論，期讓讀者可以對此議題有更深刻的認識與理解。然在本章結語處，作者提出幾個值得讓讀者深入思考的議題，或許也可以激發讀者提出更多元的解決方案。

第一個值得探索的議題是，在未來台灣快速邁入老年社會後，政府、民間團體、安養醫療機構在老化的歷程中所能扮演的角色；或者是，我們期待未來整個社會所能提供的服務。許多國家已經紛紛立法或規範更活躍的老人福利政策，不僅提供安養照護、對老化的預防措施也積極以對。根據芬蘭的活躍老化經驗，我們似乎應該做得更多一些，其中有些作為可能需要經過立法的程序強制規範；但或許也可以透過人民的覺醒力量，由下而上要求政府部門強化老人休閒、運動相關作為。

第二個議題則安養醫療機構專責之運動指導與休閒規劃等人才之培育；在健康照護議題上，由醫療、營養、運動三大主軸建構，且此三大主

軸環環相扣，缺一不可！惟在目前台灣的人才培育系統上，我們看到比較多的醫療、營養的培育方案，但在休閒與運動這部分尚有待加強；這也是我們撰寫本章的主要目的之一，期能透過教育過程，培育更多莘莘學子投身於此產業之中。

最後一個值得我們思索的議題，則是在老化的過程，我們如何建立一個「更積極」的態度。正因為老化是一個不可逆的過程，所以我們要如何讓生命發光發熱，才不會有虛度人生的感嘆。先前報章雜誌曾大幅報導過「不老騎士」的故事，引發國人熱烈的討論，也登上國際媒體版面。這樣的故事背後還有值得我們認真思考之處……可不可能在老化之前就開始執行我們的人生夢想？如果在邁入老年後，還有可能完成「不可能的挑戰」嗎？又如果在安養醫療機構內的住民，我們有沒有辦法再幫助他們圓夢？

這些問題，留給讀者仔細思量……

問題與討論

1. 從疾病壓縮理論的觀點，試舉例說明我們如何在「長壽」與「健康」間取得平衡。

2. 從長期照護服務的觀點，將老年人的健康照護場域可區分為哪三類？各有何特性？

3. 運動處方有哪四大要素？和同學共同討論，嘗試設定一套「60歲男性」、「需要增加下肢肌力」之個體的運動處方。

4. 除了本章中所提到的各國「運動建議量」，嘗試上網搜尋其他國家對國民的運動建議量。

5. 請和同學討論，套用本章所提的休閒規劃要項，設計一套安養機構老人休閒活動課程。

參考文獻

國民健康局（2012）。「483個糖尿病支持團體、近5萬人一起來控糖」新聞稿。
　　http://www.bhp.doh.gov.tw/BHPNet/PDA/PressShow.aspx?No=201212060002

陳亮恭（2012），「老年症候群之一：衰老」。http://wd.vghtpe.gov.tw/GERM/File/
　　老年症候群之一：衰老.htm/。

黃獻樑、陳晶瑩、陳慶餘（2007）。〈老人運動處方之實務探討〉，《臺灣家庭
　　醫學研究》，5(1)，頁1-16。

ACSM (2009). *ACSM's Exercise is Medicine: A Clinician's Guide to Exercise
　　Prescription.* Riverwoods, IL: Lippincott Williams & Wilkins.

ACSM (2010). *ACSM's Health-Related Physical Fitness Assessment Manual.*
　　Riverwoods, IL: Lippincott Williams & Wilkins.

ACSM (2010). *ACSM's Resource Manual for Guidelines for Exercise Testing and
　　Prescription.* Riverwoods, IL: Lippincott Williams & Wilkins.

國家圖書館出版品預行編目（CIP）資料

休閒健康管理 / 陳嬌芬等著. -- 初版. --
新北市：揚智文化, 2013.10
　　面；　　公分. -- (運動休閒系列)

ISBN 978-986-298-116-0（平裝）

1.休閒活動　2.休閒社會學　3.運動健康

991.1　　　　　　　　　　　　102019124

運動休閒系列

休閒健康管理

作　　　者 / 陳嬌芬、張宏亮、許明彰、徐錦興
出 版 者 / 揚智文化事業股份有限公司
發 行 人 / 葉忠賢
總 編 輯 / 閻富萍
特約執編 / 鄭美珠
地　　　址 / 22204 新北市深坑區北深路三段 258 號 8 樓
電　　　話 / (02)8662-6826
傳　　　真 / (02)2664-7633
網　　　址 / http://www.ycrc.com.tw
 E-mail　/ service@ycrc.com.tw
 I S B N　/ 978-986-298-116-0
初版一刷 / 2013 年 10 月
定　　　價 / 新台幣 380 元